想樂

第二輯

聆聽五〇首
古典音樂的悠揚樂思

楊照

目次

III

IV

人聲之美 詠嘆調

自序

一、

哈佛大學Lowell House的傳統，每年初夏會在宿舍前方的大草坪上，由管弦樂隊演奏柴可夫斯基的「一八一二序曲」，到了樂曲最高潮處，清亮的鐘聲堂皇響起，吸引所有人的眼光往上看，看到建築物突出的尖頂，看到尖頂上掛著的群鐘，再看到背後天空的透澈藍光。

那尖頂上，一共有十七個大小不同，因而也就會發出不同音高的鐘。這整批群鐘，原本屬於一所俄羅斯的修道院，一九三〇年輾轉飄洋過海，成了這棟哈佛校舍的鎮殿之寶。藉由演奏「一八一二序曲」，讓鐘聲參與柴可夫斯基的音樂中，提醒大家這組編鐘的來源身世，是這項傳統的核心意義。

去美國之前，我從唱片及錄音帶中，多次聽過「一八一二序曲」，也知道柴可夫

—8—

斯基在曲中巧妙運用了代表法國的「馬賽進行曲」和代表俄羅斯的「天佑女皇」曲中的元素，刻畫、紀念一八一二年俄羅斯軍隊浴血抵擋了拿破崙大軍的典故；我當然也知道柴可夫斯基在音樂中寫入了鐘聲與砲聲的奇特做法，然而，夾在眾人間現場聽到從俄羅斯搬運過來的編鐘劃破空氣般的聲勢，還是讓我對這首曲子加深了理解與感動。

二、

因為多了一道和這首作品間的連結。

我們能夠在音樂中得到多少體會，往往取決於我們和音樂間究竟有多少、多深的連結，很多人無法進入古典音樂的世界，往往也就源自於找不到和古典音樂建立連結的方式。

我們今天稱為「古典音樂」的這種東西，在我的認知中，是西方歷史上種種特殊因素湊泊，才出現的人類文明珍寶，最珍貴的，在於這是人類到目前為止產生過

的最複雜的聲音。換句話說，這樣的音樂充分動用了人類聽覺的所有可能性，創造了不可思議的多樣聽覺享受。

可惜的是，我們的社會並沒有提供大家能夠和這豐富聽覺享受連結的基本管道，和文明中所有最美好的事物一樣，古典音樂當然也是有門檻的，和哲學、詩、美術，乃至於高能物理一樣有門檻。同樣的音樂，你有愈好的準備，它就向你展開愈多層次愈寬廣的美好經驗，也就是說，從音樂中得到的快樂，不是由音樂本身決定，而是由聽者所具備的條件決定的。

我常常遺憾（當然遺憾也沒有用），為什麼我們不能有多一點、好一點的音樂教育？九年國民教育的年限，時間上綽綽有餘可以讓每個孩子懂得如何聽懂複雜的音樂，並且傳授一些和音樂產生關係、去接近音樂的基本辦法。不只聽見旋律，同時能聽見和聲、節拍、音色、乃至於方向變化，哪有那麼難？讓孩子養成習慣在音樂中發展想像，理解音樂所要表達的情緒情感，對產生不同音樂的不同的人、不同的時代感到興趣與親切，哪有那麼難？

本來不難的事，但我們放棄了這樣的教育機會與教育責任，於是一代代的孩子，就在不知不覺中被剝奪了一輩子享受美好聲音的經驗。

三、

這本書，和之前出版的《想樂》一樣，都試圖提供一點我自己和音樂的連結經驗，一種藉由知識、思考的介入來和音樂發生關係的方式。

也和《想樂》一樣，這本書的內容，最先是以香港《明報》「星期副刊」的專欄形式出現的，二〇一一年，在黎佩芬主編的邀約下，我以原有的「十首我喜歡的……」選曲形式，寫了一年五十篇的專欄，前後介紹了五個門類的五十首作品。

然而，和《想樂》略有不同的，這次選出來的樂曲，有比較多不是那麼有名、那麼眾所皆知的。「宗教音樂」和「三重奏」都不算是聽音樂的人所熟悉的領域，也是一般認為比較「難懂」的形式，這樣的樂曲最大的價值正在：它們帶著那麼多我們不習慣的音樂元素與音樂表現，指向了和我們今天生活很不一樣的環境，這種音

樂更能夠把我們帶離現實，去領受體會異質的美與秩序，開拓了我們的感受範圍，我真的很樂於扮演讓這些音樂進入更多人生命視野的橋樑角色。

另外，我選了「十首我喜愛的歌劇詠嘆調」，而不是「十齣我喜愛的歌劇」，一來因為我聽歌劇的資歷，跟我聽器樂音樂相比，淺薄得多，沒有那麼大的自信談整齣歌劇；而且一部歌劇何其龐大精細，在專欄的篇幅限制下，不小心就會寫得浮泛，與其如此，那還不如集中挑歌劇中的一首詠嘆調來寫，盡量想辦法發揮「以小見大」的效果。

書中最明顯的破格，前一本《想樂》中不曾有的，是不以音樂形式為標準，改以作曲家為對象，選了十首李斯特的作品。如此破格寫作的背景，源自二〇一一恰好是李斯特兩百週年誕辰紀念年，我在「臺中古典臺」及臺北「Bravo 91.3」主持的廣播節目「閱讀音樂」中，用了整整一年的時間，專注介紹李斯特其人其時代。一年的節目，沒有播過重複的曲目，都還沒有把我手上擁有的李斯特作品錄音播完。過程中我更加深切感受到李斯特的驚人天分與音樂貢獻，也就更加遺憾，臺灣大部分的人就算接觸李斯特的音樂，也都只聽那麼少數幾首「熱門」的曲子，無

從領略李斯特的全貌，更無從理解他既豐厚又傳奇的人格，因而決定將我對李斯特的認識，部分轉為文字，放進了這個書寫計畫裡。

四、

也是在居停美國的期間，曾經聽過李斯特「史特拉斯大教堂之鐘」的演出，大受震撼，音樂在耳中不斷回響，遲遲不退。當時最強烈的感受的是：這麼棒的音樂，我以前怎麼不只沒聽過，甚至沒聽說過？接下來的衝動，就是想要再聽一次這部作品，然而讓我驚訝的，在學校旁邊諾大的唱片行裡，找不到這部作品的錄音，到城內音樂學院的書店裡，也找不到這部作品的樂譜。意思是：不只是我沒聽過這麼棒的音樂，顯然就連大部分美國的愛樂者、學音樂的人，都沒聽過這部作品。

不可思議，卻是千真萬確的事實。後來多年間，我又遇到了許多次類似的情況，聽到了一首又一首少為人知近乎失傳的傑出作品，我也就一次又一次認知：古典音樂的世界如此廣大深邃，我們的耳朵可能領受的音樂美好，幾乎沒有止境。

我極度感激：自己竟能活在能夠不斷挖掘這廣大世界的環境裡，冀望透過有限的文字，能將這種極度感激的心情，傳遞給一些讀者，讓他們也能來親近並珍惜穿過耳朵瀰滿全身的幸福。

I

繚繞之奏

小提琴獨奏曲
Violin Solo

01 精確對位的獨奏曲

巴哈「六首無伴奏小提琴曲」

Bach: Sonata & Partiten for Violin

> 為了一個小型樂器，在一個八度間，
> 竟然能寫出用最深刻思想與
> 最強烈感情組成的完整世界。
> 如果我有辦法想出、寫出這樣的作品，
> 我很確定過度的興奮一定會讓我發瘋。

一般都稱為「獨奏會」，然而通常「鋼琴獨奏會」和「小提琴獨奏會」有很不一樣的意義。「鋼琴獨奏會」舞台上就是一架鋼琴，一位鋼琴家走出來，坐在鋼琴前，用自己的十隻手指，從頭到尾負責製造出所有的音樂。

相較之下，開「獨奏會」的小提琴家沒有那麼孤獨。舞台上通常還是擺了一架鋼琴，出場時，會有一位鋼琴家隨著提著琴的小提琴家一同出場，有時候甚至還有第三個人——負責幫鋼琴家翻譜的。

既然是兩個人、三個人在台上，為什麼還叫「獨奏會」？因為這裡分了明確的主從關係，鋼琴是「伴奏」，小提琴才是「主奏」，是以這種不平等關係進行合作的。

不過「小提琴獨奏會」也有少數情況下，沒有鋼琴，只有小提琴家一個人。那有時發生在音樂會一開場，更常出現在音樂會結尾，正式安排曲目都演奏完，「安可」加演的時間。而不管是開場或加演，小提琴一個人在台上會演出的曲子，很可能是巴哈的作品。

巴哈的「六首無伴奏曲」，是經常在音樂會聽到、卻很難在音樂會上完整聽完的重要作品。常聽到，因為幾乎沒有哪個拉小提琴的人，沒有練過、演奏過這部作品中的某些段落；很難完整聽到，則是因為六首作品規模龐大，而且包含了最困難的作曲手法，對再好、再了不起的小提琴家都是極可怕又艱巨的挑戰。

完整演奏這組作品，首先需要理解並掌握其結構。「六首無伴奏」的小提琴曲，不像「六首大提琴無伴奏組曲」皆由「組曲」形式寫成。「組曲」已經很複雜了，「六首無伴奏」小提琴曲還使用了另一種形式，傳統、巴洛克式的「奏鳴曲」。

「組曲」的關鍵，在於運用了各種不同的舞曲節奏與速度。那個時代記譜還很簡單，並未有統一的速度標記，更別提節拍器數字了。巴哈提示速度最重要的方法，就是運用不同的舞曲名稱。庫朗、吉格舞曲基本上是快的；阿勒曼德、小步舞曲稍慢、優雅一點；夏康、薩拉邦德舞曲就更慢了。除了速度差異，這些舞曲還有節拍上的不同，以及源自不同地區而帶來的風土色彩。必須將各個舞曲恰如其分地演奏，「組曲」的全體才能成立，綻放豐富的美妙景致。

「六首無伴奏」中有三首「組曲」，還有另外三首「奏鳴曲」。這不是後來構成古典主義音樂核心的那種「奏鳴曲式」。巴哈那個時代的「奏鳴曲」分成「慢——快——慢——快」的四個樂章。第一和第二樂章一組，接近於「前奏與賦格」的關係，類似的素材在第一樂章以流瀉、比較自由的方式先處理過，接下來轉化成為嚴謹厚實的賦格，發揮音樂中如同數學般精確的對位關係。第三樂章則是和緩的抒情段落，帶有強烈的歌唱性，而且往往取材自宮廷或民間的流行歌曲。第四樂章則通常會有特殊的二元性，也許是結構上的二元性，讓Ａ、Ｂ段落交錯輪流出現；也許是高低音的二部對唱映襯。

所有這些變化全有其作曲上的道理，巴哈更是將不同音樂風格在曲中發揮得淋漓盡致。每個樂章、每首舞曲都可以獨立彰示其個性（所以適合拿來當安可曲演奏），然而彼此組串在一起時，又絕對是清楚的整體，不會支離破碎。

這比想像中難得多。第一，小提琴基本上是個單音樂器，但巴哈卻是用複音和聲原則寫成這組作品的。小提琴音高比大提琴高，音響殘留的時間相對較短，於是和聲效果就不能單靠雙音或三音方法拉奏了。演奏者必須更細膩地找出自己的聲部分解，用樂句及極短暫的音間長短變化，來創造和聲的印象。

另外一種更幽微、難度也更高的做法，是靠不同音程音高的巧妙調整。沒有其他樂器（尤其是沒有鋼琴）配合，小提琴可以有較大的自主調音空間。不只是不需要用平均律的音準演奏，甚至還可以選擇讓某些音程絕對準確，某些音程相對有點不和諧，製造較多的和聲變化可能性。例如讓三度、四度、五度、六度、八度都是和諧的，於是增四度、減五度和七度就會出現不和諧聲音，如此一來，不只和聲變化浮凸出來，也讓音色的差別更加精采。但這種調整需要多敏銳的耳朵、需要多深刻的音樂見解啊！

第二，這組曲子中，巴哈通常只用了三個八度以內，有限的音高變化。不像後來浪漫主義音樂裡，不斷探測小提琴的極限，巴哈那個時代以羊腸弦為主的樂器，是發不出那麼高的聲音來的。只有三個八度，但巴哈卻能優游其間，創造各種變化，顯然那變化的根源，不會是旋律，而是更內在、近乎精神性的東西，不能表現出這種精神內在，恐怕就沒有資格演奏這組作品了吧！

還有第三點，這些舞曲、樂章之間，不時出現極度不平衡的分布狀況。快慢差異還好掌握，最驚人的差異反而在輕重之間。像是第二號「組曲」中有一首膾炙人口的「夏康舞曲」，何其龐大！開頭以傳統的夏康舞曲節奏唱出後，巴哈接著寫了一連串的變奏，中間還有一大段從小調轉至大調，改變了音色與氣氛，然後才又轉回小調，布拉姆斯曾經在給克拉拉・舒曼的信中提到這首「夏康舞曲」：

「（巴哈）為了一個小小型樂器，在一個八度間，竟然能寫出用最深刻思想與最強烈感情組成的完整世界。如果我有辦法想出、寫出這樣的作品，我很確定過度的興奮一定會讓我發瘋。」

是的，「夏康舞曲」的主題只用了一個八度以內的音，所以演奏者在表現其複雜變化之際，必須同時維持其形式上的簡單、簡潔，如此才符合巴哈音樂的精神，也才有辦法讓這首龐大舞曲和組曲中，其他相對小巧的段落彼此相稱、進而彼此呼應啊！

這組無無伴奏作品，是巴哈一七二〇年時在威瑪完成的。和許多巴哈作品一樣，「六首無伴奏」也有頗長一段時間乏人問津，到了十九世紀後半葉，布拉姆斯的好友，一代小提琴大師姚阿幸「復活」了這部作品，從此成了小提琴音樂中具有崇高地位的指標性曲目。

02 超越的追求

塔替尼「魔鬼的顫音奏鳴曲」

Tartini: Devil's Trill Sonata

魔鬼以不可思議的精熟技巧，演奏了一首奏鳴曲，那是我絕對無法想像出來的樂曲。我聽得神魂顛倒，進而幾乎喘不過氣來。就這樣，我醒了。

「一天晚上，我夢見自己和魔鬼交易，把我的靈魂交給他，他就會將我服侍妥貼，讓我能夠隨心所欲。我猜想，如果把小提琴交給魔鬼，魔鬼會演奏出什麼樣音樂來呢？才一想，小提琴竟然就自動到了他手中，他以不可思議的精熟技巧，演奏了一首奏鳴曲，那是我絕對無法想像出來的樂曲。我聽得神魂顛倒，進而幾乎喘不過氣來。就這樣，我醒了。我連忙拿起琴來，但太遲了，不管我如何努力，醒來後寫出的曲子，和夢中所聽到的，仍然有著天壤之別！

「唉，聽過了那樣的魔鬼聲音，如果我有別的本事可以謀生，早就將琴拿去燒掉

「不拉琴了！」

說這段話的，是十八世紀義大利音樂家塔替尼。所描述的，是他最有名的作品「魔鬼的顫音奏鳴曲」形成的過程。

記錄這段話的是一位法國天文學家，塔替尼的好朋友。我們當然無法確證這樣一場夢是否真的降臨，但我們卻可以相信：這樣的話應該是塔替尼自己親口說的。因為他和不同的人說過很多次，留下了好幾個大同小異的紀錄版本。

這一段話說明了幾件事。第一，魔鬼的傳說在歐洲大為盛行，很多人相信魔鬼最大的誘惑來自於這樣的交易：如果你放棄救贖，願意在死後將靈魂交給魔鬼，那麼你活著的時候，魔鬼就會充當你最忠心、有用的僕人，滿足你一切願望。這樣的傳說，正是歌德後來寫作《浮士德》的背景與根基。

第二，十八世紀初期的音樂家，已經有了愈來愈強大的野心，想要追求理想的音樂，或超越的音樂，或至少是沒有別人能夠製造出來的聲音。音樂，已經從簡

單、愉悅、奉神的聲音，轉化為一份追求。而在音樂，尤其是演奏的追求上，小提琴最早被凸顯出來，因為小提琴聲給人最多的暗示與期待，似乎可以從中挖掘出最多可能性來，也因而小提琴最早和魔鬼結緣。

借助魔鬼來開發小提琴的「終極之聲」，倒過來也就想像以小提琴複製、傳遞「魔鬼之聲」。魔鬼的聲音最接近小提琴，魔鬼最容易藉小提琴來歌唱，小提琴與魔鬼愈來愈親近的關係，又是後來「帕格尼尼傳奇」的源頭。

還有第三點：在小提琴音樂的突破、開發上，義大利扮演了關鍵角色。塔替尼和韋瓦第一樣是義大利人，兩人一樣是傑出的小提琴家，兩人一樣都寫了幾百首小提琴協奏曲，大大開拓了小提琴的演奏曲目。

演奏上的各種新鮮嘗試，讓小提琴的地位提升，必定和小提琴的製琴工藝連動變化。也就在塔替尼和韋瓦第的時代，出現了歷史上最傑出的小提琴製琴名家史特拉底瓦里和瓜納里，當然不是湊巧偶然。史特拉底瓦里和瓜納里，當然也都是義大利人。

依照塔替尼的說法，還好除了拉琴他別無專長，不然他就會毀琴不再演奏。如果他真的衝動做出這樣的事，他毀掉的很可能會是一把一七一五年的史特拉底瓦里名琴，塔替尼是這把名琴的第一手擁有者。

我們不確定的是：塔替尼的這場夢，究竟是早於或晚於一七一五年做的。「魔鬼的顫音奏鳴曲」被列為塔替尼作品編號一之四，但那是後人整理給予的編號，不代表這是最早寫的作品。塔替尼的作品沒有清楚編年，而且他持續不斷反覆修改，以致於要理解他在音樂風格與技法上的變化發展，極其困難。

我們可以確定的是：當塔替尼說「如果我有別的本事可以謀生」時，他不是那麼誠實那麼認真。他當然有別的謀生方法，最不濟他可以回修道院再去當修士啊！

塔替尼和韋瓦第一樣，都曾經當過修士，塔替尼年輕時還進過戒律最嚴格的聖方濟會，靠聖方濟會的庇護，逃過了大貴族迫害。不過一個會在夢中受到魔鬼誘惑的人，恐怕很難真正信守聖方濟徹底安貧絕欲、純粹奉獻的教訓吧。難怪躲過了危險之後，塔替尼就離開修院轉到大教堂裡去擔任司樂了。

「魔鬼的顫音」原稿除了小提琴獨奏之外，只有「數字低音」隱約起伏的伴奏。

十九世紀時，出現了好幾種鋼琴伴奏的版本，以鋼琴聲音來豐富樂曲的變化。進入二十世紀，克萊斯勒又修改過一個版本，讓小提琴部分更激烈、更具表現力，幾乎壓過鋼琴或樂團伴奏。

「魔鬼的顫音」標題指的是一連串「雙音顫音」。一組顫音必須靠兩根手指，一根按著主音、一根快速打板，人的左手總共只有四根手指能用來按弦，「雙音顫音」於是就考驗了每根手指的高度獨立性，也考驗了演奏者巧妙設計、運用指法的能力。

即使對今天的演奏家，長串「雙音顫音」仍然是個恐怖的難題。沒有人能夠簡單襲用別人寫好的指法，因為每個人的手指長度、伸張距離和靈活程度都不一樣，「雙音顫音」甚至不是每位小提琴家都必然能找到有效、可用的指法，也就不是每位小提琴家都能演奏這首曲子，有時候沒辦法就是沒辦法。

「雙音顫音」對右手運弓也是件不容易的事。兩個聲部同時顫顫危危地歌唱著，不只輕音要乾淨平均，而且兩個聲部各有起伏，因應左手指法限制，雙音會一直不

斷變換不同琴弦，弓必須能夠輕巧滑過，不留任何挪弦拉奏的痕跡。

「魔鬼的顫音」由「深情的緩板」開頭，不過巴洛克音樂的「深情」，當然不像後來浪漫主義那樣激盪人心，毋寧帶有比較明顯的華麗輝煌。接著樂音加快，同時也就帶上了不安的暗示，愈是不安的氣氛下，小提琴手的演奏愈是艱辛，彷彿呼應了那魔鬼誘惑內在的危險；繼而音樂又轉向舒廣的行板，最後經歷一段節奏密集變化的尾奏結束。

03

鋪天蓋地的春天

貝多芬 「春之奏鳴曲」

Beethoven: Sonata for Violin and Piano No.5 "Spring"

即使完全不知道這首曲子有
「春之奏鳴曲」的暱稱，
卻能馬上感到旋律中傳遞的溫暖、
明亮、甜美，且充滿活力的氛圍。

中文曲目裡寫的「小提琴奏鳴曲」，在古典主義的原文全名，通常是「鋼琴與小提琴的奏鳴曲」。這個名稱在莫札特的時代逐漸變得普遍，在此之前，更早的寫法往往是「有小提琴伴奏的鋼琴（大鍵琴）奏鳴曲」。

小提琴做為主奏、獨奏樂器，與鍵盤樂器相比，發展較晚。小提琴當然比鋼琴來得有限，既不像鋼琴可以同時發出多聲部與和弦的聲音，而且音域也比鋼琴窄得多。小提琴的聲音偏高偏尖，帶有明顯的神經質，老實說，並不是那麼理所當然應該突出獨奏的。

我們現在太習慣於小提琴做為獨奏樂器的身分，以致於往往忘記了小提琴崛起的條件。一項條件是鋼弦取代了原有的羊腸弦，讓小提琴的音量大幅增加；第二項是弦的彈性、硬度也隨之增加了，讓小提琴能發出比較渾圓有厚度的高音，放大了小提琴的演奏音域，不需要再限制於巴哈那個時代的三個八度。

還有一項時代背景也不容忽視——那就是十九世紀歐洲經歷了一場「情緒革命」，社會整體愈變愈激動，愈來愈重視強烈感情，以及迸發的熱情。相對地在聲音上，也就愈來愈能接受較高的聲音。這種潮流變化持續很久，明確的跡象就是古典音樂樂器的音高不斷調高。二十世紀初期的音高已經比巴洛克時代高快要一個半音了，今天的音高又比一個世紀前再高一點。

愈激動、愈嘈雜的世界，需要用愈高的聲音來唱歌、表達情感，也就益發對小提琴青睞。莫札特寫過三十六首「小提琴奏鳴曲」，不過大部分都是名副其實的「鋼琴與小提琴奏鳴曲」，以今天的習慣聽來，感覺不到什麼過癮的小提琴樂音，以今天的習慣演奏，小提琴家一定忍不住抱怨：「怎麼最好聽的旋律都留給鋼琴了！」貝多芬寫了十首也叫做「鋼琴與小提琴奏鳴曲」的作品，然而在這兩項樂器的比例分

配上，他要比莫札特公平多了，甚至可以說，要到貝多芬的手裡，在奏鳴曲中，小提琴才真正取得了可以和鋼琴平起平坐的地位。

小提琴重要性的上升，尤其關鍵的，是貝多芬的第四號與第五號「小提琴奏鳴曲」。這兩首曲子原本是一組的，應該列為貝多芬作品編號第二十三號之一與之二，不過在一八○一年出版時，手民之誤，將兩首作品分開為第二十三號和第二十四號。

這兩首「小提琴奏鳴曲」和「弦樂五重奏」及「第七號交響曲」都是題獻給當時在維也納大力支持貝多芬的費萊斯子爵的。

兩首奏鳴曲中，第五號的名氣遠遠超過第四號，甚至也超過許多貝多芬其他作品。第五號就是大名鼎鼎的「春之奏鳴曲」，和第六號「田園交響曲」同樣以F大調寫成，這兩首曲子奠定了後來將F大調視為與大自然最接近的調性無可動搖的地位。

「春之奏鳴曲」一開頭，小提琴拉奏出的那段旋律幾乎沒有人沒聽過。神奇的是，即使第一次聽，都能立即感受到旋律的親切，一點都不陌生。而且多聽兩次就

可以記得了。更神奇的是，第一次聽，即使完全不知道這首曲子有「春之奏鳴曲」的暱稱，卻能馬上感到旋律中傳遞的溫暖、明亮、甜美，且充滿活力的感覺。被告知這是「春之奏鳴曲」，幾乎從來沒有人會懷疑多問一句：「為什麼是『春』？」

這段旋律還有小提琴音樂發展上的歷史意義，小提琴吟唱完這段旋律，換到鋼琴演奏完全一樣的旋律，然而再沒有受過訓練的耳朵，也都會立刻聽出：兩種樂器帶來的感受如此不同！這是一段格外能夠彰顯小提琴聲音特色的旋律，藉由鋼琴表達出來了。不是說換成鋼琴演奏就不好聽，而是不一樣，沒有了小提琴音樂那麼突出的溫暖、明亮、甜美、活力，沒有了那麼明確的春天的氣息。

正因為鋼琴不是伴奏，兩種樂器各為主客，反而更能凸顯小提琴的特色。當換成小提琴拉奏分散和弦為鋼琴伴奏時，我們會如此清楚地感覺到：「啊，小提琴還真不適合伴奏，不是個稱職的伴奏樂器呢！」同時油然生出一種期待小提琴回來當聲音主角的心情。

不管再怎麼強悍、霸道的鋼琴演奏家，都無法搶走、壓過小提琴的風采，小提

琴的聲音主體性，於焉昂然樹立，不是靠威嚴、不是靠龐大的音量，而是靠讓人娛悅、讓人引頸嚮往的企盼。不過貝多芬也沒有要讓鋼琴一直被壓伏在小提琴之下，第二樂章的第二主題，出現了輕巧的斷奏，那就是鋼琴的天下了，小提琴拉得再怎麼好，也沒有鋼琴來得果斷乾脆；更重要的是，鋼琴奏出了小提琴無論如何做不出來的幽默感。原來，春天帶給人的感覺中，包括了一種有趣想笑的情緒，不只是舒服妥貼而已。

貝多芬為這首奏鳴曲寫了四個樂章，屬於「大奏鳴曲」的形式，然而其中的第三樂章「詼諧曲」非常短，倏忽而來，快速變化，又倏忽消逝，像是考驗聽眾是否還在專心聆聽的片斷，也像是第四樂章迴旋曲的一段前導序奏。然而在音樂互動上，短短的第三樂章充滿了巧思。貝多芬改變策略，不再讓小提琴與鋼琴輪流交替主奏、伴奏角色；而是讓兩者都具備高度主動性，從各個角度冷不防地衝出來，彼此險險交錯閃過、精妙對舞，一進一退、此消彼長，又突然再從對角重新衝出，這次不閃不躲，直接撞在一起，沒有撞得鼻青臉腫，卻撞出了一種特別的和諧聲音。

第四樂章貝多芬成功做到了：明明是仔細設計、苦心安排的音樂，聽起來卻如

此自然。彷彿不加思索，兩位演奏者漫不經心就製造出了這樣的音樂，帶著即興的趣味，更帶著一種春天沛然莫之能禦、鋪天蓋地席捲而來的力量。

一則男女情話的寓言

04

貝多芬 「克羅采奏鳴曲」

Beethoven: Sonata for Violin & Piano No. 9 "Kreutzer".

鋼琴與小提琴音樂的迴盪關係，
無可避免帶上了一種浪漫情欲的色彩。
也讓那時而低抑時而狂暴的音樂
有了新的意義──一則男女情愛的寓言。

貝多芬第九號小提琴奏鳴曲，慣稱為「克羅采奏鳴曲」，其稱號有特殊曲折來歷。

這首曲子應該叫「布里治陶爾奏鳴曲」才對，一八○二年，貝多芬遇見了當時風靡維也納的小提琴家喬治‧布里治陶爾，兩人一見如故，貝多芬興緻勃勃地開筆為這位新朋友譜寫一首小提琴與鋼琴合奏的奏鳴曲。

布里治陶爾屬英國籍，身上血統複雜，他的個性，在貝多芬戲謔地用義大

利文在新作上的題辭，可以清楚看出。貝多芬將這首奏鳴曲獻給「一個真正的狂人——布里治陶爾」。

一八〇三年，貝多芬彈鋼琴，布里治陶爾拉小提琴，兩人合作首演發表了這首奏鳴曲。布里治陶爾是個「真正的狂人」，而貝多芬自己身上的瘋狂因子顯然也不遑多讓。這首曲子以神祕沉鬱的慢板開頭，沒多久之後突然轉入急板，展開狂風暴雨般的激烈風格，可以想見，兩位以瘋狂見稱的音樂家，必然可以很過癮地一起享受這樣的音樂吧！

不幸的是，兩位個性激烈的朋友，熱情相交也很快就分裂絕交。導火線是維也納的一位女子。跟布里治陶爾翻臉後，衝動的貝多芬立刻寫信給出版商，改掉這首奏鳴曲的題獻辭，刪去本來跟他合作首演的布里治陶爾，換上法國小提琴家克羅采。

克羅采是位優秀、精采的小提琴家，但他跟這首作品實在一點關係也沒有。他甚至跟貝多芬也沒什麼深交，自然不曾演奏過這首作品，可是陰錯陽差，竟然就讓克羅采的名字和這首作品緊密連接，流傳兩百年。

繚繞之奏——小提琴獨奏曲

使得「克羅采奏鳴曲」聲名更響亮的，還有俄羅斯大文豪托爾斯泰的貢獻。托爾斯泰寫了一篇小說，題目就叫〈克羅采奏鳴曲〉，小說裡一個男人在火車上聽見鄰座在討論婚姻問題，一位女人強烈反對舊式安排婚姻，主張婚姻應該、必須基於「真愛」。

受到如此討論刺激，男子忍不住講述起自己的親身經歷，以及他對所謂「真愛」的理解。「真愛」，針對特定一個人的愛，很強烈卻很難持久。他也曾熱切地愛戀他的新婚妻子，妻子也同樣強烈愛他。然而隨著時間流逝，愛也就淡了。

他的妻子愛上了別的男人。他隱約知道妻子的不忠，刻意出門旅行卻提早回家，果然撞見了妻子的姦情，當場殺了他曾經深愛的妻子。

他妻子外遇的對象是個小提琴演奏者，外遇的引爆點就是妻子和那個男人一起合作演奏貝多芬的「克羅采奏鳴曲」。

托爾斯泰在小說裡表示了對於浪漫愛情的高度懷疑，而且他顯然在貝多芬的音

樂裡聽到鋼琴與小提琴間親密的互動、對話，乃至纏綿。

讀過托翁的小說，回頭聽「克羅采奏鳴曲」，鋼琴與小提琴音樂的迴盪關係，無可避免帶上了一種浪漫情欲的色彩。也讓那時而低抑時而狂暴的音樂有了新的意義——一則男女情愛的寓言。

托翁大受歡迎的小說，同時也就讓這首奏鳴曲和「克羅采」這個名字更分不開了。

一九二三年，捷克作家楊納傑克也寫了一首標題為「克羅采奏鳴曲」的作品。這作品很怪。首先，楊納傑克寫的不是小提琴奏鳴曲，甚至不是任何樂器的奏鳴曲，而是一首弦樂四重奏；再者，這首四重奏分為四個樂章，然而不管是單一樂章或整首曲子，都沒有遵照奏鳴曲形式進行。四個樂章都標了同樣con moto的指示，也就是說楊納傑克要樂曲一直在動，連串連續變動激動、永遠安定不下來的音樂。

楊納傑克將曲子取名為「克羅采奏鳴曲」，用的不是貝多芬樂曲的典故，而是指

向托爾斯泰的小說作品，那年楊納傑克六十九歲，但這卻是他畢生完成的第一首弦樂四重奏作品。刺激他寫出一首無盡悸動作品的動因，是他愛上了一位比他年輕三十八歲的有夫少婦。

楊納傑克的「克羅采奏鳴曲」嚮往、寄望重演托爾斯泰小說裡的情欲場景，男人和女人藉由音樂交換心靈感受，不顧婚姻的拘執而熱切相愛。那是他黃昏不倫之愛的大膽告白。

捷克樂評家馬克斯‧布洛德聽了楊納傑克的「克羅采奏鳴曲」後，如此評論：

「探測了感情的全幅樣貌，無盡的心靈騷動逐漸膨脹為欲望的吶喊，在第四樂章終於轉入悲劇性絕望中。」

這位布洛德先生，正是卡夫卡最好的朋友。他一直鼓勵卡夫卡寫作，並給予卡夫卡各式各樣的支持協助。卡夫卡去世前，留了一紙遺囑給布洛德，要求布洛德將能找到的所有卡夫卡手稿，統統燒掉。

布洛德違背了好友的遺囑，他非但沒有燒掉卡夫卡的遺稿，還想盡辦法收羅其寫過的隻紙片字，予以悉心編輯，安排出版，他還寫了一部包含大量回憶資料的《卡夫卡傳》。

如果沒有背叛卡夫卡遺囑的布洛德，事實上我們今天不會有機會認識卡夫卡，更不可能閱讀他那深邃精采的寓言與小說。布洛德是讓卡夫卡其人其作得以傳世的關鍵人物。

音樂與文學、文學與音樂，個以神奇、戲劇性的方式，彼此影響；更重要的，彼此加強、創造新鮮意義。音樂幫助我們深探文學，文學又回過頭來附襲更多聽覺以外的感受與意義在音樂上。音樂刺激創造出新的文學作品，文學作品涵養的感官敏銳程度，又隨而探索開發出更多音樂表達的可能性。兩者彼此開發、又彼此互為腳注，如是循環，鋪陳出一塊繁華美景來。

偽裝的「作品編號一」

05

帕格尼尼 「二十四首綺想曲」

Paganini: 24 Caprices

帕格尼尼曾經在音樂會上，
讓小提琴上的琴弦一條條斷掉，
只剩下最粗最低音的G弦，
他滿不在意照樣瀟灑自在，
只靠一條弦演奏完一首完整的曲子。

帕格尼尼是不是歷史上最了不起的小提琴家，不同人有不同看法；但再怎麼不同立場的人都很難否認：帕格尼尼是歷史上最具爭議性的小提琴家。

環繞著帕格尼尼，有著各種奇奇怪怪的事。最有名的說法，是他根本不是人，而是魔鬼的化身；或至少是如同浮士德般地把靈魂賣給魔鬼的人，否則不可能在小提琴上演奏出那樣音樂來的。

帕格尼尼曾經在音樂會上，讓小提琴上的琴弦一條條斷掉，只剩下最粗最低音

的Ｇ弦，他滿不在意照樣瀟灑自在只靠一條弦演奏完一首完整的曲子。

還有一場音樂會，有人信誓旦旦見證了，帕格尼尼的演奏徹底違背了物理原則。物理原則明明是手指位置愈靠近琴橋，拉出來的聲音愈高，帕格尼尼卻能夠反其道而行，手指離開琴橋比較遠，卻發出了比較高的聲音！

真是見鬼了。當然我們今天知道，那是「笛音」、「泛音」，不是真正違反物理原則，而是依照和正常琴音不一樣的物理震動原則拉奏出來的聲音。不過顯然帕格尼尼那個時代，「笛音」、「泛音」的運用還是件稀有稀奇的事。

各式各樣傳言，其關鍵來自於：帕格尼尼刻意，有時甚至主動助長這種神話和傳奇。對於他自己，他幾乎從來不說真話，而且幾乎從來不說同樣的話。不同時候，不同情況說不同的版本，通常愈說愈神奇、愈說愈混亂。

他是創造爭議的能手，他的表演、他在歐洲大受歡迎的現象，很大一部分正建立在這些爭議上。爭議、傳言流傳久了，大家眼中看去的帕格尼尼，就不只是小提

琴家，而成了某種超越人類層次的存在了。

這對於我們今天試圖要認識、理解帕格尼尼其人其作，造成了很大的困擾與阻礙。例如說，他最有名的作品之一——「二十四首綺想曲」，今天一般都列為他的「作品編號一」，換句話說，是他最早的作品，然而到底早到什麼時候呢？

依照帕格尼尼自己的說法，早到他十六歲那年。這是列為「作品編號一」的根本理由。

聽過這組作品的人，想像十六歲的帕格尼尼就有本事拉奏這樣的作品，必定嘖嘖稱奇；看過這組作家樂譜的人，想像十六歲的帕格尼尼就有本事寫出這麼複雜、艱難的曲子，必定只能瞠目結舌，倒吸一口冷氣。

而瞠目結舌的反應，正是帕格尼尼所預期的，甚至是他刻意追求的。這部作品和他其他作品一樣，重點在於展現小提琴各式各樣神奇的技巧；更重要的，那些技巧都不是當時一般演奏小提琴的人有辦法掌握的，明顯是帕格尼尼只為讓自己炫耀

演奏而寫的作品。

在這方面，帕格尼尼的表現尤其極端。首先，他採取了「無伴奏」的基本形式，不靠鋼琴，完全讓小提琴獨自獨立負責所有的聲音。不需鋼琴來豐潤、補充小提琴，要小提琴自身發出夠多不同的、複雜的音樂，從旋律到和聲乃至強烈的節拍表現，統統一起搞定。

二十四首綺想曲並沒有調性上的特殊意義，「二十四」不是來自於音樂上的二十四個大小調，比較像是來自於二十四種小提琴演奏的技巧，或二十四種技法的組合。每一首綺想曲會有主要的「困難點」，必須充分掌握、克服這「困難點」的特殊技巧，才有辦法順利演奏。

因而這二十四首小曲，很像是「練習曲」，也的確具備有「練習曲」的功能。反覆拉奏其中任何一首，大有助於在一項或幾項個別技術上獲得突破。

但帕格尼尼絕不會將這樣的作品稱為「練習曲」。「練習曲」成立的條件，根本

— 43 —

上違背他的演奏原則。他和琴音之間，是一種「魔鬼關係」，怎麼會、怎麼可以是經過反覆練習而得來的呢？還有，如此憑藉魔鬼介入才得到的聲音，是他一個人獨有、獨占的聲音，怎麼可能讓別人靠著練習也就可以掌握和創造？

正是從這樣的角度看去，我們才能更精確掌握「十六歲」與「作品編號一」的意義。這部作品真正出版問世，是一八一九年，那年帕格尼尼其實已經三十七歲了。三十七歲才出版的作品，怎麼可能排第一號呢？

帕格尼尼憑藉他操控、炒作的本事，硬是把明明晚出的作品，想辦法排成了「作品編號一」，因為他要人家認為十六歲時他就已經掌握了這些精巧而恐怖的技法。一個十六歲的少年，不管再怎麼努力，如何能擁有如此絕技？除非——除非他的絕技根本不是努力得來的。

是在「綺想」中，自然而然拉奏出來的。音樂本身內在其實有著相當嚴謹的規範，包括調性、包括了弦的關係，也包括各曲的節奏變化，可是帕格尼尼卻給作品取了一個最自由、最隨興的名稱「綺想曲」，意謂著這些曲子不是坐在桌子前面一個

音符一個音符填寫出來的，而是瞬間爆發自由聯想，天馬行空的想像發揮。

帕格尼尼出版樂譜，與其說要讓更多人演奏他的作品，不如說是要讓更多人了解自己是無法演奏出他的音樂的，拉開自己和一般小提琴家之間的距離。他知道這世界上或許還是會有能夠照譜拉出這「二十四首綺想曲」的人，於是他就另外埋了伏筆：就算你拉得出來也不怎麼樣，你和十六歲就憑魔鬼式的天分，自在綺想創造出這些音樂的帕格尼尼，還差得遠呢！

用這種形式樹立起來的綺想曲，真的造成很大的衝擊，讓很多人留下了深刻印象。在作品問世後，不斷有其他作曲家，要嘛致力於創造這種「奇才奇技樂曲」，要嘛將綺想曲當中的元素，予以發揚光大運用。

樂史上，「二十四首綺想曲」大大擴充了小提琴的聲音範圍，而且提供了強大的震撼效果，散布許多十九世紀浪漫主義音樂的共同語彙。如此重要且精采的作品，是不是帕格尼尼十六歲就寫得出來的呢？這問題相對就變得沒那麼重要了。

06 失而復得的友誼

布拉姆斯 「第二號A大調小提琴奏鳴曲」

Brahms: Violin Sonata No.2 in A Major

自由與孤獨總是手牽手出現，
不能忍受孤獨的人，
也就無法獲得藝術創作上的自由。

布拉姆斯畢生最要好的朋友之一，是小提琴家姚阿幸；他們不只是好友，更是音樂創作上並肩的戰友。

姚阿幸在藝術上的信條是「自由且孤獨」，自由與孤獨總是手牽手出現，不能忍受孤獨的人也就無法獲得藝術創作上的自由。這樣一個人，顯然有其內在精神極黑暗的一面。會一再強調「自由且孤獨」，一部分是因為姚阿幸一直不安害怕著做為一個「自由」藝術家必須承受的孤獨。這種黑暗恐懼，清楚地反映在他的婚姻上。

嫁給姚阿幸的阿瑪莉耶婚前是位傑出的歌劇女高音。婚後她停止了歌劇演出，只有在音樂會或沙龍社交場合演出。然而姚阿幸對於她的音樂演出，尤其是她的社交活動，抱持著愈來愈強的敵意與反對。一八八〇年，布拉姆斯的「德意志安魂曲」在柏林演出，作曲家自己親臨聆聽，順便和老友姚阿幸相聚。短短幾天間，布拉姆斯驚訝地發現：姚阿幸夫婦之間的衝突已經升高到完全無法掩藏的地位，姚阿幸甚至專斷地將阿瑪莉耶的學生們都趕跑了。

離開柏林後，布拉姆斯給阿瑪莉耶寫了一封安慰的信，信中批評了姚阿幸不可理喻的行為，也表示了對阿瑪莉耶的支持，相信她的行為絕無可議之處。姚阿幸後來以阿瑪莉耶的外遇為由，到法院訴請離婚，訴訟過程中，阿瑪莉耶提出的呈庭證物之一，就是布拉姆斯寫的信。

姚阿幸深覺受到背叛，轉而遷怒布拉姆斯，據說他寫了一封瘋狂的信給布拉姆斯，痛罵：原來和阿瑪莉耶有染的，就是布拉姆斯！如此一來，兩人當然形同絕交，不可能再來往下去了。彼此不見面、也不通信，長達數年。

和姚阿幸絕交，對布拉姆斯的影響，再明白不過。一八七九年出版「第一號G大調小提琴奏鳴曲」之後，以弦樂為主角的作品，徹底從布拉姆斯的創作中消失了。他寫了氣勢恢宏的「第二號鋼琴協奏曲」，寫了鋼琴三重奏、寫了兩首交響曲，中間還穿插了許多藝術歌曲，就是不寫弦樂，尤其不寫小提琴。

一直到一八八六年夏天，布拉姆斯到瑞士避暑，在那裡寫了三部新作，竟然分別是：「F大調大提琴奏鳴曲」、「A大調小提琴奏鳴曲」以及「c小調鋼琴三重奏」！

如此戲劇性的轉折，背後的因素當然是姚阿幸。前一年十月，布拉姆斯「第四號交響曲」首演發表，在麥寧根受到好評，可是回到維也納卻受了不小的挫折，樂評家們的主流意見是：「不知所云」。可是就在維也納演出沒多久，布拉姆斯收到姚阿幸的來信，跟他要求未出版的樂譜，希望安排在柏林演出第四號交響曲，而且姚阿幸也的確在一八八六年的二月，指揮柏林藝術學院樂團演出了這首曲子。

兩人間多年的堅冰，正式融化。布拉姆斯高興地接受了姚阿幸主動送來的和解

訊息。隨後帶著如釋重負的情緒，去了杜溫湖，很自然地就將積累壓抑多年，關於弦樂的想法，傾倒出來了。

雖然這首在杜溫湖畔完成的「第二號Ａ大調小提琴奏鳴曲」，並不是由姚阿幸擔綱首演，但其中顯然充滿了布拉姆斯對這份失而復得友誼的喜悅與珍惜，加上他當時和女歌手史碧絲的交往，讓音樂中洋溢著他其他作品中少見的舒暢光彩，證明了他大有能力寫出不那麼深沉憂鬱的作品。標示為「甜美快版」的第一樂章，其中第二主題尤其「甜美」，足可讓所有聽到音樂的人，從中得到幸福的共鳴。

07 狂野激情的追求

薩拉沙泰 「流浪者之歌」

Sarasate: Zigeunerweisen

中文世界裡，有三個通用的「流浪者之歌」，包括一本書、一齣舞蹈和一首音樂作品。

書是德國作家赫塞的小說，原名是 *Siddhartha*，也就是釋迦牟尼佛成道之前的俗名。這部小說寫的，就是一段求道的故事，裡面大量採用了佛祖的生平情節，不過又加上了赫塞自身相當不同的領會。林懷民年輕時就讀過這部小說，後來在一九九四年創作了舞碼「流浪者之歌」，裡面呼應地有了求道、思索生命的濃厚意味。

吉普賽音樂帶聽者離開日常、正常，進入一種非常的心神蕩漾狀態，忍不住擺脫了一般的規矩，做出平常不會做的動作來。

音樂作品「流浪者之歌」和小說、舞蹈有著完全不同的來源。那是薩拉沙泰為小提琴和樂團所寫的曲子，原名是 Zigeunerweisen。Zigeuner 指的是歐洲最古老、最常見的流浪民族，也就是我們一般稱的「吉普賽人」。

「吉普賽人」和猶太人一樣沒有自己的土地、沒有自己的國家，不過他們在歐洲甚至比猶太人更邊緣，邊緣到沒有自己的名字。

「吉普賽人」不是他們自己的名字，而是英語世界裡約定俗成的通稱。字根源於 Egypt，埃及，以為他們是從埃及來的人。他們在西歐另外有個名稱是「波希米亞人」，道理一樣，因為看他們從東邊流浪過去，順理成章假定他們和中歐波希米亞地區有地緣關係，就這樣叫了。那他們到底如何自稱呢？唉，他們也沒有固定的自我稱號，最多人用的其實是 Romani（羅馬尼），但這個名稱同時被用來標識東歐的一塊地區——羅馬尼亞，住在羅馬尼亞的人，自然而然成了羅馬尼亞人，又搶奪了他們的「羅馬尼」源頭了。

不得已，我們還是稱他們為「吉普賽人」吧！吉普賽人不耕種，而且他們也不

做生意。他們發展出一種不依附土地的文化，住在可以到處旅行的篷車中，今天在這裡，明天就去了別的地方。

支持這種流浪生活的一部分基礎，是表演。他們是個表演的民族，身懷各種表演絕技，其中尤其重要的是雜耍和音樂。

游牧民族「逐水草而居」，放養他們的牲口，吉普賽這樣的流浪民族卻是「逐慶典而居」，哪裡有熱鬧慶典他們就去哪裡，甚至可以倒過來說：他們到了哪裡，哪裡才有熱鬧慶典的氣氛。

歐洲各處的人討厭吉普賽人，給他們加了各種負面的刻板印象，說他們不誠實、敗德、誘拐男人和小孩。但很長一段時間，歐洲人一邊罵，一邊卻還真不能沒有吉普賽人，尤其在荒涼偏遠的村莊，大家等著吉普賽人帶來各式各樣的「奇觀」，才能夠從日常平凡平淡的生活中解脫出來，享受狂歡的脫軌氣氛。

吉普賽人象徵著例外、狂歡的生活，他們倏忽而來，製造了一宵熱鬧後，白天

時又像露水般消失了。難怪他們身上總是帶著強烈的神祕色彩，也難怪一般正常附著在土地上的人對他們又愛又怕。

馬奎斯小說《百年孤寂》開頭記錄的那塊冰，就是吉普賽人帶到馬康多的。吉普賽人帶來平常看不到的東西，帶來神奇魔術、魔法的想像，他們也帶來充滿強烈旋律、節奏的音樂。

吉普賽音樂是遠離日常生活的。裡面會有奇特陌生的東方色彩，會有展現魔法般的古怪聲音，會有可以逗引、挑激人情緒反應的節拍。那音樂的主要目的，就是帶聽者離開日常、正常，進入一種非常的心神蕩漾狀態，忍不住擺脫了一般的規矩，做出平常不會做的動作來。

那一方面是暫時的解脫，另一方面又是可怕的威脅。萬一無法從那種狀態裡回來怎麼辦？更恐怖的是，萬一因此就被吸納入流浪生活氣氛裡，不想回到農村、回到土地上怎麼辦？

這種小心對待、看管吉普賽人與吉普賽音樂的態度，在十九世紀後半，有了很大的改變。浪漫主義潮流席捲下，歐洲的大城中興起了一波波追求狂野經驗的風潮，人生在世至高的經驗就是激情，在最極端的情緒中領略了人之所以為人的價值。

一時之間，引用吉普賽音樂元素成了大流行。有的叫「匈牙利舞曲」、「匈牙利狂想曲」，有的叫「羅馬尼亞舞曲」、有的叫「斯拉夫舞曲」，名稱不同，但骨子裡其實都是以吉普賽音樂為其原型。歐洲作曲家在這種「非歐想像」、「慶典想像」、乃至於「流浪想像」中，得到了很大的創意開展空間。

其中針對「流浪想像」獲致高度成就的，首推西班牙作曲家薩拉沙泰的「流浪者之歌」。薩拉沙泰直接在樂曲名稱上標示出「吉普賽人」來，讓自己化身為吉普賽演奏者，演奏一首充滿不安、流盪，同時又充滿狂野、誘惑的音樂。

小提琴本來就是吉普賽音樂中的要角。小提琴易於攜帶，能發出千變萬化聲響，而且音調夠高不會在群眾熱鬧中完全被壓蓋過去。小提琴能唱最哀傷的曲調，卻也能迸出最活潑的火花。

小提琴這種「多才多藝」的特性，在浪漫主義時代經過像帕格尼尼那樣的奇才之手，有了誇張、戲劇性的擴張。傳統的樂曲無法讓小提琴有這麼多的變化發揮，於是除了小提琴家自行創作新曲外，另外一種方式就是援用吉普賽音樂了。

或者像薩拉沙泰這樣，利用吉普賽音樂元素，淋漓盡致地自由改編。樂曲中保留了吉普賽音樂的高度「群眾性」，不設樂章，盡量讓樂曲結構隱身在背景，而是以不同節奏和演奏技法輪番表現，來引導音樂進行。總的目標就是要讓人感到目（耳）不暇接，一波又一波的高潮洶湧而來，一次又一次逼得聽者幾乎喘不過氣，似乎自己的呼吸都被音樂節奏控制了。如此纏捲滾動，直到樂曲終了，人離開了原來的安穩存在，走了一趟驚險顛躓的神奇旅程。

08 擁抱變動的力量

拉威爾 「吉普賽人」
Ravel, Tzigane, rapsodie de concert, for Violin & Orchestra

音樂不斷流動，幾乎沒有一刻停下來，帶有彷彿不由自主的舞蹈感染力，一而再再而三地將人從椅子上，不，從地面上拉拔起來，投向空中，投向某個看不見、亦未可知的空間。

法國作曲家拉威爾最有名的作品，首推「波麗露」，簡單的旋律用不同的樂器組合不斷重複，每一次比前一次音量大一點點，直到最後整個樂團以最龐大的氣勢演奏出唯一不重複的尾奏樂段。過程中，小鼓持續不斷敲打著穩定的節拍。

「波麗露」最神奇的成就是，那麼簡單、重複那麼多次的音樂，竟然不枯燥不無聊，讓人願意聽下去。拉威爾自己很明白這項成就的道理，他形容這部作品是：「為樂團寫的、沒有音樂的小品。」

沒有音樂的樂曲！至少沒有我們一般認定那種有各式各樣旋律、和聲、節拍變化的音樂，專門靠管弦樂團裡各種樂器用不同的音色與音量變化支撐起來的樂曲。

難怪拉威爾被稱為「配器之王」，畢竟古往今來的作曲家，還有誰有本事寫這樣一首「沒有音樂」的曲子，而且還能大受歡迎？

從一個角度看，很難想像，拉威爾在求學期間，竟然兩度被巴黎音樂院逐出，沒能完成學業。第一次進去，主修鋼琴，卻因為三年期間連隨便一個比賽的獎牌都沒拿下來，被退學了。第二次再進去，改成主修作曲，投入佛瑞的門下，卻又遲遲無法通過賦格考試，又再度失去學籍，靠著老師佛瑞的好意，勉強留在學校旁聽。

不過換另一個角度看，拉威爾沒有辦法畢業，卻似乎也有其必然的條件。他寫的鋼琴音樂，和當時巴黎流行的後期浪漫派風格，如此不同。巴黎的樂評家說他「抄襲俄羅斯學派」，其實那不是什麼「俄羅斯學派」，那是拉威爾自創，後來和德步西聯手發揚光大的全新「印象派」音樂。

至於管弦樂作曲上，在學校裡，顯然拉威爾大部分時間都花在研究與試驗一個個不同的樂器，理解它們的演奏原理，分辨它們的音質，推敲它們的發聲與混音可能性。了解樂器對他而言，比了解樂譜來得重要。

拉威爾一直保持著對樂器的好奇和創新意念。一九二○年代，他對一種改良式的鋼琴產生了高度興趣。這種鋼琴附加了特別的裝置，改變部分音高的擊弦方式，可以發出類似「匈牙利揚琴」（Cimbalom）的聲音，較輕較淺也較脆。

那個時代，叫「匈牙利」的音樂元素，差不多都和吉普賽人關係密切。「匈牙利揚琴」也是，其原型是吉普賽人流浪演出時便於攜帶的小型樂器，熟練敲擊時可以同時提供清楚拍點節奏，又能有旋律上的變化，後來由匈牙利音樂院的教授予以改造，擴大為發出較大音量、適合在音樂廳中使用的樂器。

鋼琴同時能當揚琴用，對拉威爾來說太有趣了。他先是在歌劇「小孩與魔法」中寫了一段用到這種改良鋼琴的音樂，接著在一九二四年，特別針對這種樂器寫了完整的作品。

這部作品的標題，叫做 *Tzigane*，就是法文中「吉普賽人」的意思。匈牙利揚琴的聲音理所當然該配上吉普賽風格的音樂，而吉普賽音樂中更常見的還有另一種樂器——小提琴，於是這部「吉普賽人」就由改良鋼琴和小提琴合奏了。

模擬吉普賽音樂，對拉威爾來說不是難事。除了學習來的能力之外，他身上還留著特殊巴斯克人的血液。拉威爾的媽媽是法國、西班牙邊界的巴斯克人，爸爸是移居到瑞士的法國人，拉威爾出生後才搬到巴黎的。巴斯克有非常豐富的民間音樂傳統，其音樂和吉普賽、加泰隆尼亞及西班牙都很接近。

拉威爾沒有刻意採擷特定的吉普賽旋律，而是自由地寫了充滿激動情緒，既狂野又憂傷的音樂，反映吉普賽人的流浪生命情調，尤其是對所有不變事物的輕蔑，和對變動力量的敬畏與擁抱。音樂不斷流動，幾乎沒有一刻停下來，帶有彷彿不由自主的舞蹈感染力，一而再再而三地將人從椅子上，不，從地面上拉拔起來，投向空中，投向某個看不見、亦未可知的空間。

作品寫完後，拉威爾選擇了小提琴家達蘭妮擔任首演，理由無他，達蘭妮是

當時最有名的匈牙利小提琴家，她的叔祖就是十九世紀頭號小提琴名家姚阿幸。達

蘭妮不只是女性，身上還帶著一點神祕、瘋狂的色彩，很適合吉普賽音樂給人的感

覺。達蘭妮最有名的故事，是她曾宣稱得到舒曼的「托夢」，要由她這位姚阿幸的後

代，來首演舒曼生前沒有發表，塵封多年的「小提琴協奏曲」，熱鬧吵嚷了好一陣

子。

　　或許是達蘭妮的演出很成功，也有可能是改良鋼琴的效果不如預期，很快地，

這首樂曲的重點改變了，愈來愈少人注意到類似揚琴的特殊聲音，卻愈來愈多人為

那變化多端的小提琴音樂著迷。

　　後來拉威爾自己也不堅持了。他寫了另一個由管弦樂為小提琴伴奏的版本，接著

又有了以正統鋼琴伴奏的版本。曾有幾十年的時間，這部作品的樂譜上，還有改良

鋼琴演奏的部分，然而，等到這種改良鋼琴消失了，自然也就沒有必要再留那樣的

譜了。

　　本來想要用小提琴的聲音來幫忙陪襯、推廣新樂器、新聲音的，然而寫得太精

采的小提琴部分喧賓奪主，反倒掩蓋了新樂器的意義。音樂自有連作曲家本身都無法完全準確控制的表現，畢竟不同的人有不同的耳朵。更重要的是，聽音樂時，耳朵往往已經養成了自己的習慣，沒那麼容易依隨作曲家意念改造，拉威爾要大家聽那類似匈牙利揚琴的聲音，但大部分的人，聽來聽去，就是優先聽到小提琴如泣如訴、可低吟亦可哀嚎的表現啊！

09 演奏技巧的大總匯

易沙意 「六首無伴奏小提琴奏鳴曲」

Ysaye: Six Sonatas for Violin Solo

他的彈性速度很神奇，完全不要求鋼琴伴奏配合他，鋼琴依照原有、固定的節拍彈，他總是有辦法回來和鋼琴對上節拍，不會給人唐突、零亂的感覺。

曾經有過那樣的時代，看一個人拉琴，你馬上就知道他屬於哪一派，也馬上知道他最佩服的小提琴家是誰。

如果他以手腕運弓，藉著手腕的巧妙動作製造出各種音色變化，那麼他一定屬於德奧樂派，他的師承淵源反溯上去，總會溯及姚阿幸；相反地，如果他主要以手臂動作來控制琴弓，拉琴時上臂有大開大闔的動作，那麼他是俄羅斯派，溯源的開山祖師是奧爾。

還有一種，手腕不太動、上臂也不太動，施力的重點是在中間的手肘呢？啊，那是「法比派」，最主要從比利時的「列日音樂學院」裡傳教下來的。

十九世紀，「列日音樂學院」出了好幾位大師。最核心的人物是魏奧當，在他的班上聚集了許多天分極高的學生，其中表現最傑出的，則是被魏奧當早早就拔擢為助教的維尼奧斯基。魏奧當和維尼奧斯基都不只是傑出的小提琴演奏家，還創作出具備高度小提琴表演張力的樂曲，流傳至今。

話說魏奧當有一天在街上閒晃，聽見路邊屋子裡傳來小提琴拉奏的聲音，這不是什麼新鮮事，當時歐洲城市經常有人在拉琴。比較新鮮的是，琴音從地窖裡傳出來，感覺的出來是穿透了層層泥牆才到達地面，然而即使如此，那琴音依然清楚乾淨，而且充滿了感情。

魏奧當走過去了，又被琴聲吸引回來。他實在太好奇了，想知道是什麼樣的人拉奏出這樣的音樂，會不會是音樂學院的學生呢？

探問之後，他找到拉琴的人，竟然是個十二歲的小男孩。他沒猜錯，小男孩是音樂學院的學生，不過是個退學生。早在七歲時，他就進了列日音樂學院，但沒多久就被學校趕出去，理由簡單，他拉琴的技術與表達一直未見進步。

再細問，原來這男孩當時根本沒時間應付學校的演奏課，他忙著在兩個樂團間趕場演出，其中一個樂團的指揮，就是小男孩的爸爸。樂團主要從事通俗的商業演出，也不要求男孩有什麼技巧或表現上的突破，難怪他會被退學。

在魏奧當的協助、安排下，這個小男孩，易沙意重新進了列日音樂學院，先隨維尼奧斯基學琴，琴藝快速進展，後來又換魏奧當自己親自教授。

易沙意的演奏基礎，當然是「法比派」的。但很快地就在原先維奧當打下的「法比派」基礎上，增加了自己的獨特突破。

第一項突破，用大提琴家卡薩爾斯的話來說最容易明白：「易沙意是我遇過第一個拉準每一個音的小提琴家。」音準，在易沙意指尖下有了前所未有的嚴格標準。

第二項突破，和第一項的嚴格、準確剛好相比，易沙意發展了小提琴節奏上的特殊自由。他大量使用「彈性速度」，可是他的彈性速度很神奇，完全不要求鋼琴伴奏配合他，鋼琴依照原有、固定的節拍彈，他總是有辦法回來和鋼琴對上節拍，不會給人唐突、零亂的感覺。

在這方面，他是小提琴界的蕭邦。蕭邦的彈性速度最迷人、也最難模仿的地方在於他的左手穩穩守著固定拍子，右手卻可以風姿綽約地自在拉長、縮短某些音符，但最後沒彈性和有彈性的聲音總還是能對在一起。當時的人比擬蕭邦的節奏：右手像是風中搖曳擺動的枝葉，正因為不規律所以如此之美，然而底下卻有如果樹根般的左手節拍，讓枝葉再怎麼搖也搖不動。這種比擬，顯然也可以挪來形容易沙意的音樂。

易沙意還有第三項突破，就沒那麼容易解釋了。那是他的抖音。他的抖音有各式各樣的不同程度，運用之妙，令人無法捉摸，更關鍵卻也更難捉摸，只能意會無法言傳的是他許多似抖非抖的音。用易沙意自己的提醒：「演奏中，不要一直用抖音，但聲音卻要一直顫動。」聽懂這個意思了嗎？

易沙意從來沒有正式學過作曲，但他也留下幾部極為重要的作品。正因為沒學過作曲，他的作品帶有更強烈的演奏性，純粹、直接由小提琴拉奏，而不是進到樂理、和聲思辨後才產生的音樂設計。

最有名、最典型的作品，是他的「六首無伴奏小提琴奏鳴曲」。他去聽了同代傑出小提琴家哲葛第的音樂會，演奏的曲目是巴哈無伴奏小提琴組曲。回家之後，顯然那樂音不斷在腦中迴繞，第二天，他竟然就一氣呵成，寫完了「六首無伴奏奏鳴曲」的草稿。

這六首奏鳴曲仿效巴哈作品，由小提琴獨力演出，而且易沙意設定了每一首曲子都有一位想像中的理想當代演奏者。第一首是寫給哲葛第，第二首給堤邦，第三首給恩內斯古，第四首給克萊斯勒……。

易沙意充分了解這些同行拉琴的特色，而且他寫作時也真的將這些一流小提琴家放在心上。產生的結果：第一，六首奏鳴曲同時寫成，卻各有不同的風格，產生一種歧異與統合間的奇妙辯證。

第二，這些人都是風格家，也都是技巧家，他們讓易沙意留下深刻印象的，除了風格，還有各種獨門技術，易沙意就在每首奏鳴曲中強調了這位演奏家格外拿手的技巧特長。如此一來，這六首奏鳴曲又成了小提琴頂尖演奏技巧的大總匯。

六首奏鳴曲沒有任何一首是為易沙意自己寫的，因而包納的範圍超過了易沙意自身。不過，易沙意可以一口氣演奏完這六首奏鳴曲，那時他就在舞台上幻化成六位名家，以一人抵六人，聽得聽眾額頭冒汗，大呼過癮！

易沙意一九三一年去世，一九三七年在布魯塞爾創立了「易沙意小提琴大賽」，第一屆首獎得主是蘇聯名家歐伊斯特拉夫。到一九五一年，這項比賽被併入「伊莉沙白女皇國際音樂大賽」，很可惜，易沙意的名字消失不見了。

10 來自唐人街的靈感

克萊斯勒「中國花鼓」
Kreisler: Tambourine Chinoise

像在森林中散步一般，陽光遍灑，帶來閒適的愉悅。

那種愉悅不完全是平靜平淡的，毋寧是人的心胸因而擴大，

因而比一般時候更能容納眾多感覺感情，身體深處有一塊空間得以被填得滿滿實實的。

喜愛和佩服是兩回事，尤其一般聽眾喜愛和佩服的音樂家對象，通常不會是相同的。

二十世紀小提琴演奏上，最有名也最強烈的對比，是克萊斯勒和海飛茲。克萊斯勒是最被喜愛的小提琴家，相對地，海飛茲是最被佩服的小提琴家。任何誰，不需經過特別訓練，聽到克萊斯勒拉出的甜美聲音，充滿情感的樂句和戲劇性轉折的旋律，都會立刻喜歡上。相對地，任何誰，不需經過特別訓練，聽到海飛茲拉出的強悍琴聲，也幾乎都能直覺感受到：要讓小提琴發出這種聲音，一定很不容易，一

定不是隨便的演奏者能辦到的。

不過因為受喜愛的克萊斯勒比被佩服的海飛茲早出生二十五年，這關鍵的二十五年，讓克萊斯勒留下的錄音比海飛茲少、平均品質也差得多，隨著時間流逝，他和海飛茲的相較地位就不斷下滑。此外，克萊斯勒甜美、富感情的拉奏風格，容易聽也就聽來容易，遠不及海飛茲那樣動人心弦，於是如果要選的是既喜愛又佩服的演奏家，海飛茲就遙遙領先克萊斯勒了。

不過，克萊斯勒有一項成就，遠高於海飛茲，那就是寫曲子。克萊斯勒承襲了十九世紀的傳統——優秀的小提琴演奏家，一定也要有本事寫優秀的小提琴曲。克萊斯勒最重要、最受歡迎的一首作品，是「貝多芬小提琴協奏曲」。我沒寫錯，今天這首曲子大部分的錄音版本和還在舞台上表演的版本，甚至大部分的出版樂譜，用的都是克萊斯勒寫的華彩奏。

別小看這項成就。想想看，自從孟德爾頌和姚阿幸合作「復活」了貝多芬這部作品之後，一百年內有多少頂尖、偉大小提琴家演奏過，依照當時演奏的習慣，演

奏家通常會寫自己的華彩奏樂段，那就有了多少不同的華彩奏版本，從姚阿幸一直到海飛茲，那麼多版本中，偏偏就是克萊斯勒的最受青睞！

克萊斯勒當然有寫好作品的能力。不過，也就在他活躍演奏的年代，音樂界的預期與習慣改變了。作曲和演奏有了愈來愈大的距離，也就有了愈來愈嚴格的專業要求。以前演奏者同時也是創作者，不只順理成章演奏自己寫的曲子，還可以自由地在演奏時對別人寫的曲子動手動腳、加油添醋。後來演奏者只能在樂譜的基礎上進行再創造，終於，樂譜不亂改不亂刪節，建立為新時代的音樂新紀律。

這種紀律典範的轉移，強烈影響了克萊斯勒。有很多他寫的曲子，卻不是用他的名義發表，他假借幾位巴洛克時代作曲家的名義，還另外發明了幾個名字，讓人家以為那些曲子都是「有所本」的，以此提高樂曲的價值。

這種「假冒」的做法，在一九三五年被揭發了，成了樂壇的大消息。克萊斯勒無辜地表示：「這些都是大家喜愛的樂曲，名字改變了，價值還留著。」的確，這些樂曲仍然不斷流通，成為小提琴的固定曲目，只是其名稱難免怪些，後面要加上

「以⋯⋯的風格」。

在樂曲的元素運用上，克萊斯勒具有再高不過的模仿天分，要不然也不會有各種可以亂真的假託作品。不過這卻並不表示克萊斯勒沒有「自己的聲音」。他獨特的聲音，必須用德文來形容，那就是 gemutlich。像在森林中散步一般，陽光遍灑，帶來閒適的愉悅。那種愉悅不完全是平靜平淡的，毋寧是人的心胸因而擴大，因而比一般時候更能容納眾多感覺感情，身體深處有一塊空間得以被填得滿滿實實的。

這種聲音有著維也納的淵源，和克萊斯勒的奧地利身世背景密切相關。這種聲音其實並不適合拿來表現克萊斯勒所處時代的後期浪漫派與現代樂派音樂內涵，所以克萊斯勒才要召喚遠在巴洛克時代的名字，將他嫻熟的維也納之聲運用在那樣相對簡單、天真的樂曲形式上。顯然他知道，這些作品如果一開始就用自己的名字發表，很可能引來各方訕笑：「什麼時代了還做這種曲子！」所以寧可犧牲做為一個作曲家的光芒。

有一首作品，倒是克萊斯勒早早就用自己的名字堂皇發表了的。那是作品編號

三的「中國花鼓」，一首因應當時「東方熱」而產生的作品。

一八八九年巴黎世界博覽會在歐洲、尤其法國掀起了對東方的高度好奇。東方式的視覺裝飾先進入歐洲的家居生活，搶購金碧屏風蔚為流行，連帶地東方式的熱鬧色彩也大受歡迎。緊隨在後，東方五聲音階製造出的音樂效果，也讓歐洲人大感驚訝，為他們提供了一條進一步檢討、突破原有調性音樂的道路。

創作東方色彩的作品，非但不會被嘲笑，還會被視為時尚流行，當然也就不必躲躲藏藏。「中國花鼓」清楚的中國色彩，出現在樂曲的開頭，那是克萊斯勒在美國舊金山唐人街得來的靈感。他聽到了中國花鼓的特殊活潑節奏，讓那節奏在小提琴和鋼琴的樂聲中重現。

最有趣的地方是克萊斯勒不是用小提琴複製中國弦樂器，如胡琴的聲音，而是拿擦弦拉奏的樂器去比擬模仿敲擊樂器。如此一來，開放了小提琴的各種炫技空間，也剛好可以拿來運用在克萊斯勒最擅長的種種弓弦之間、若即若離的手法上。

小提琴輕快地踩著鼓點，一邊唱出愈來愈高的聲音。

樂曲的中段，速度減弱，腦中只有花鼓印象的克萊斯勒找不出什麼相應的中國音樂元素可用了，他也就不客氣地讓樂曲回到清楚的維也納風格上，寬廣、華麗地鋪陳，就在聽眾幾乎要隨音樂而感覺身處老歐洲宮廷時，克萊斯勒趕緊將第一段的中國主題寫回來，東方熱鬧的市場風光再度淡入，光影交錯中完成了一首奇異、難以歸類的傑作。

II

和諧之樂

三重奏
Trio

01 巴洛克與古典之間

海頓 「第二十七號C大調三重奏」

Haydn: Piano Trio in C Major

中介、過渡時期的形式，有其模糊曖昧的性質，容許我們可以從不同方向用不同方法來聆聽、欣賞。

海頓出生於一七三二年，到一八〇九年去世。他活得夠長，足以經歷兩個很不一樣的音樂時代，經歷各種重大的變化。

不只是音樂風格上從巴洛克時代轉入古典主義時代，也包括了聽音樂的人的組成，以及聽音樂的理由，還有接觸音樂的方式。

海頓年輕剛出道時，聽他音樂的人基本上是宮廷裡的王公貴族，聽音樂是宮廷頻繁的社交活動中不可或缺的一環，他們也就幾乎都是在宮廷裡聽到一首又一首由

宮廷樂師演奏的樂曲，聽過就算了，不太會去計較自己到底聽了什麼。

然而到了海頓晚年，情況大為改變。宮廷音樂成了明日黃花、夕陽殘照，即將要被新興中產階級勢力推進歷史冷宮裡了。這一群新的音樂人口，他們在家裡或在公共的演奏廳裡聽音樂；聽音樂很大一部分是為了抬舉、彰顯自己的身分，想辦法要和貴族們看齊，養不起宮廷樂師幫他們演奏，他們就買樂譜在家裡製造一些簡化的音樂，自娛娛人。

樂譜的記錄與出版，到海頓晚年變得極其重要，舊式單純的記譜法不夠用了，因此發展出愈來愈明確、愈來愈詳細的記號，指示速度、強弱乃至於表情的變化，這樣家中的業餘音樂家才能照著複製出好聽有趣的音樂。

樂譜的流行，也影響改變了音樂家所寫的樂曲形式。家庭裡最容易準備的樂器，不外乎大鍵琴或鋼琴，再加上一、兩把小提琴或大提琴。鍵盤樂器只靠一個人十根手指就能製造出多聲部豐富的音樂，很快成為中產家庭的流行核心，於是對於鍵盤獨奏曲樂譜的需求大幅提升。

海頓是最早出版樂譜，讓樂譜商賺到錢的傑出作曲家。他的名聲很快傳遍了全歐洲，靠的不是他的周遊旅行，而是他的樂譜在各地都有大量的盜版發行。一七七三年到一七八〇年間，海頓寫了將近二十首鍵盤奏鳴曲，那是鍵盤音樂最重要的獨奏形式。

不過一七八〇年代，海頓的鍵盤奏鳴曲明顯減產，不是他在創作上有所怠惰，而是這時節，一個更受歡迎的形式崛起風靡音樂界，那就是為鍵盤樂器、小提琴和大提琴所寫的三重奏。

三重奏比鍵盤獨奏受歡迎，道理很簡單。當時的鍵盤樂器，不管是大鍵琴或古鋼琴，音量都很小，音樂上能夠產生的強弱變化也很有限。能夠發出巨大音量，進行戲劇性強弱表現的現代鋼琴尚未出現。鍵盤奏鳴曲好聽是好聽，但總嫌單薄、單調了些，於是就想出了讓小提琴和大提琴分別來輔助、強化鍵盤樂器的設計。

感受到這種需求，全歐洲的樂譜商都來找他們心目中最佳中產音樂代表──海頓，寫三重奏曲子。史料上看得到的，倫敦有三家、巴黎有五家、德國有四家、十

幾家樂譜商在這段時期接觸海頓，要求三重奏作品。

精力旺盛又好說話的海頓在樂譜商壓力下，量產新型態的三重奏。一七八四、八五兩年間寫了六首，一七八八到九〇年間又寫了七首。一七九四、九五兩年內，更以驚人速度寫了可能有十二首之多。然而即使如此，還是無法充分應付樂譜商及市場的需求。好一點的樂譜商反覆寫信來抱怨沒收到海頓答應給他們的三重奏作品，糟一點的就拿別家出版的作品來盜印，等而下之的索性就找別人寫了，再掛上海頓的名字出版，給後世研究海頓的音樂史家製造了無窮困擾。

海頓寫的三重奏，基本上是鍵盤奏鳴曲的擴大版，大部分以小提琴，少數以長笛補強高聲部，一貫以大提琴來做低音支撐。大提琴以「數字低音」提供樂曲基礎，在巴洛克時代行之有年，只需很短時間的練習，很多人都能擔當這種「數字低音」的輔助角色。考慮到業餘演奏者的組合，海頓三重奏裡的大提琴部分很少有超出「數字低音」以外的表現，比較像是單純伴奏的角色，絕大部分時間和鍵盤左手和弦同步演奏。

小提琴或長笛較有獨自發揮的機會。有時以輪唱、有時以簡單的對位旋律和鍵盤樂器互動、對話，不過這個角色畢竟不是真正獨立的，還是有許多時間在單純補強鍵盤的高音。

因而海頓的三重奏，真正的主角還是鍵盤樂器，其好壞優劣也就由鍵盤表現來決定。這中間最特別的是一七九四年在英國寫的第二十七號到第二十九號三重奏。英國當時是新鋼琴製造技術的領導者，積極試驗以更大型的木箱、更緊實的擊槌讓鋼琴產生不同的音響效果。海頓注意到了這種新音響，也碰觸到了當時倫敦新一代鋼琴演奏家的能力水準，留下深刻印象。

第二十七、二十八、二十九號三首作品是海頓為當時活躍於倫敦的女鋼琴家珍森寫的。不同於其他必須考慮業餘家庭鍵盤手程度的作品，這三首為傑出職業鋼琴家寫的作品裡，海頓放膽運用了他過去對鍵盤樂器的理解，還加上新獲得的對於大木箱鋼琴的認知。尤其是「第二十七號Ｃ大調三重奏」中，海頓寫了艱難的快速八度三連音，以及必須頻密交錯左右手彈奏的樂段。在這首曲子的第三樂章，還有一長段近似於華彩奏的鋼琴炫麗表演。

此外在這三首作品中，海頓也讓鋼琴不再局限於中間音高的表現，更大膽信賴新式鋼琴在低音上的結實聲音，以及高音部分可以有的柔和細緻。當然如此一來，也就考驗了彈鋼琴者兩手準確撐張彈奏的能力。

海頓的三重奏，離後來認定由三種獨立樂器合作演出的形式，還有一段距離。其意義不在開發三種樂器的音聲相激配合，而在對於鍵盤演奏的進一步探索。這些作品一方面是貝多芬三重奏的前驅，另一方面也應該被視為是海頓以及莫札特鋼琴奏鳴曲的進一步延續推展。

中介、過渡時期的形式，有其模糊曖昧的性質，容許我們可以從不同方向用不同方法來聆聽、欣賞。

02 以樂會友

莫札特「降E大調
鋼琴、豎笛、中提琴三重奏」 K498

Mozart: Trio in E flat Major, "Kegelstatt" K498

作曲家清楚中間聲部支撐樂曲的關鍵作用，
然而中間聲部要能發揮支撐作用，
勢必就不可能太明亮太顯眼，
自己用中提琴看守住中聲部，
是保證樂曲不至於走樣崩解的做法。

從一七八六年七月到一七八八年十月，莫札特創作了五首鋼琴三重奏，在這組作品中我們可以清楚看到他對三重奏形式的探索與突破。

五首中最早完成的「G大調三重奏」，樂譜原稿上標記的是「奏鳴曲」，換句話說，莫札特似乎是為單一樂器寫作的形式創作的，那單一樂器，顯然是鋼琴。不過在完成的作品中，小提琴和大提琴卻有了很搶眼的表現，尤其是樂曲的第三樂章，莫札特寫了以嘉禾舞曲節拍進行的六個變奏，再加上尾奏；第四變奏中，大提琴明確承擔了以主角的位子，那段小調旋律完全符合大提琴的聲音特質。

這幾首三重奏在創作時間上，和莫札特後期三首經典交響曲重疊，顯然莫札特在交響曲規模與曲式上得到的新領悟、新自由，也影響了對於三重奏的想像。從作品編號上看，「E大調三重奏」就在「第三十九號交響曲」之前，「C大調三重奏」則夾在「第四十號」和「第四十一號交響曲」之中。

不過這些三重奏作品，畢竟還是受到一項交響曲不會有的拘束。關鍵倒不是樂器種類沒那麼多，能產生的音量沒那麼大，而是三重奏裡有莫札特最熟悉、也是他最愛的樂器——鋼琴。無可避免的，三重奏還是會分出主從；鋼琴是主，兩種弦樂器是從。在兩種弦樂器中，莫札特還有不少寫小提琴奏鳴曲與協奏曲的經驗，大提琴則根本沒被莫札特當獨奏樂器處理過，這樣的背景當然會影響他在三重奏的表現基本不平衡。

因而最精采的莫札特三重奏作品，我們只能到「非傳統」的樂器編組上去找。例如莫札特寫過「弦樂三重奏」組曲，由小提琴、中提琴、大提琴演奏。樂器編組上的特殊性還反映在曲式上，這組六首作品回歸到巴洛克時代習慣，以「前奏／賦格」表出，我們很難在其他地方看到莫札特寫嚴格的對位賦格，我們也不可能找到

更能顯示莫札特與巴哈密切連結的作品了。

還有一首「破格」的三重奏作品，是為鋼琴、豎笛及中提琴而寫的，被戲稱為「木球三重奏」。據說莫札特是一邊玩木球一邊寫下這首曲子的，因此這首曲子被戲稱為「木球三重奏」。依照史料上看，「木球」這個名字是錯的，莫札特一邊玩木球一邊寫的，是另一首作品——為低音豎笛而寫的二重奏，編號四八七，莫札特親筆在樂譜上寫著「一七八六年七月二十七日於維也納，木球遊戲中撰寫」。寫完二重奏曲子一星期後，他才創作「降Ｅ大調鋼琴、豎笛、中提琴三重奏」。

不過「木球」這個錯誤名稱，對我們理解這首曲子卻還是大有幫助。首先「木球」提醒了我們這首作品創作的主要對象，是吹豎笛的好友史特德勒。史特德勒會吹比較古老、傳統的低音豎笛，也擅長、喜愛當時算是剛發明不久的高音豎笛，也就是現代豎笛。

因為是一種新樂器，高音豎笛並沒有太多可以演奏的曲目，做為一種獨奏樂器的地位也不穩固。然而一來衝著朋友的喜好、一來自己也欣賞高音豎笛的音色，莫

札特替這種樂器寫了這首三重奏，此外還有一首協奏曲和一首五重奏。

莫札特的天分充分顯示於即時掌握樂器音色溫潤卻又能高聲歌唱的特質，加上有史特德勒在演奏上的建議與開發，這些作品很快就讓高音豎笛脫穎而出，不只站穩了腳步，甚至還將舊式的低音豎笛淘汰出局，取而代之。

其次，「木球」名稱提醒我們，這首三重奏和前面的二重奏，是在同樣的氣氛下寫成的。那是和朋友開心往來，同時一起玩音樂的氣氛。除了史特德勒之外，這部作品還留下了賈昆家族與莫札特的情誼。

賈昆家父子，尼克勞斯與哥特菲列德，都是莫札特很親近的好友，哥特菲列德的妹妹法蘭西斯卡，則是莫札特的學生，隨莫札特學習鋼琴演奏。

這部作品首度公開演出，地點就在賈昆家中，由法蘭西斯卡擔任鋼琴，當然是史特德勒吹奏豎笛，而第三種樂器，中提琴呢？是由莫札特自己拉奏的。

在演奏上，中提琴比小提琴更得莫札特的青睞。長大之後，莫札特就很少公開拉小提琴，遇到有室內樂合奏場合，尤其是弦樂四重奏的演出，他一貫都是拉中提琴的，他自己說：「合作演出時，我喜歡在『中間』，音樂音域上的『中間』。」

不只莫札特拉中提琴，貝多芬也拉中提琴。一個理由是：作曲家清楚中間聲部支撐樂曲的關鍵作用，然而中間聲部要能發揮支撐作用，勢必就不可能太明亮太顯眼，於是演奏者往往就輕忽以對了。自己用中提琴看守住中聲部，是保證樂曲不至於走樣崩解的做法。

各種不同因素加加減減，結果使得這首三重奏有著不可思議的平衡分配。鋼琴是帶頭的樂器，也是表現最廣的樂器，然而莫札特不是為自己寫鋼琴部分，而是要給當年才十七歲的學生演奏，於是鋼琴的華麗強勢就相應減退了。

豎笛在木管樂器中，有著較大的音量，音色新鮮特殊，而且又是為了讓史特德勒有機會展示豎笛才有此曲的寫作，莫札特當然會讓豎笛可以有和鋼琴等量齊觀的表現。

那麼中提琴呢？原本在音域與音量上都最弱勢的樂器，卻因為是作曲家自己擔

綱演奏，也就得到了加持，不至於太委屈了！

平衡的角色分配刺激了突破性的形式安排，才能讓三種樂器都淋漓發揮。第一

樂章不是傳統的快板，而是更適合豎笛與中提琴吟唱的行板；第二樂章用上了充滿

莫札特年輕回憶的小步舞曲；最特別的是第三樂章迴旋曲，莫札特欲罷不能地寫出

七段式的迴旋結構，遠比平常的豐富錯雜，莫札特還因而在樂譜開頭以法文標記出

複數的Rondeaux，而不是平常單數Rondo或Rondeau。

03 英雄身旁的配角

貝多芬 「大公」 鋼琴三重奏 Op.97

Beethoven: Piano Trio in B flat Major, "Archduke" Op.97

在「大公」的背景故事中，他領悟到一種不同角色的意義，那就是幫手，在英雄偉人或特殊事業旁邊因緣際會出力幫忙的人。

村上春樹小說《海邊的卡夫卡》裡，寫了一個單純、天真的青年星野先生。星野先生是個開大卡車的司機，因為和中日龍隊的明星教練同姓，很自然地就成為龍隊死忠球迷，整天戴著龍隊的球帽。

星野先生開長途車，大部分時間都在車上，他沒有刻意拚命努力，也沒有刻意省錢儲蓄，然而一趟趟的貨車旅程讓他賺進了不少錢，卻沒有時間也找不出方法花。

單純的星野先生在路上遇見了更單純的歐吉桑中田先生。中田先生的口頭禪是

「中田的腦袋不好」。他的腦袋還真是不好，連字都不認得，也不會到車站票口買車票，所以就搭了星野先生的便車。

不過頭腦不好的中田先生隱約感覺到有一個神祕的任務，等待、召喚他去完成。他才從東京家中出走，要到四國去。星野先生好心陪伴中田從本州跨越大橋到了四國，然而中田也不知道自己到底要去四國的哪裡。一到四國，中田在旅館裡疲倦地睡著了，而且這一睡，就睡了兩整天。

星野先生只好自己在街上遊晃，完全搞不清楚自己到底在幹嘛。晃著晃著，覺得想喝咖啡，看到街角有個外表古色古香的咖啡館，進去坐下來點了咖啡。咖啡很好喝，而且咖啡館裡播放著的音樂也很好聽。幾乎從來不聽古典音樂的星野，卻被那有著鋼琴和弦樂聲音的樂曲吸引了。聽著聽著，在音樂中開始想平常不會想的事。

他想自己的生命到底是什麼？想到自己那麼熱中在意中日龍隊意義何在？中日龍隊打敗了讀賣巨人，自己的生命就多了什麼或提高了什麼嗎？如果沒有，幹嘛非要期待中日龍打敗巨人隊？

進而又想起中田先生。中田先生說他自己的腦袋空空的，生命也空空的。中田先生小時候發生過奇怪的事，事後就變成一個學不會任何東西的空空的人。可是星野一想，覺得自己的生命也一樣空空的。自己沒有發生過任何奇怪的事，生命卻也空空的，這樣的空空豈不比中田的空空的更加不堪？

哇，小說讀到這裡，我們不免懷疑地問：什麼樣的咖啡、什麼樣的音樂，會讓一個卡車司機開始這樣悲觀地思考？還有：再這樣想，卡車司機不是要產生對自我生命的根本否定，要活不下去了？還是更糟，他會變成一個半吊子的哲學家？

還好咖啡館的老闆適時出現，解答了我們的疑問。星野先生在空蕩蕩沒有其他客人的咖啡館裡聽到的，是貝多芬的最後一首鋼琴三重奏，降B大調「大公」三重奏。而且他聽到的是很有歷史感的錄音，魯賓斯坦彈鋼琴、海飛茲拉小提琴、費爾曼擔任大提琴，這三巨頭「夢幻組合」在一九四一年的經典錄音。

咖啡館主人跟星野解釋：這個版本被稱之為「百萬錄音」。我們可以補充，這個「百萬」的單位是美金，而且是二戰時期的百萬美金，不是今天的。「百萬」不是錄音真正的酬勞，而是形容這樣組合不可思議的難得珍貴程度。三位當時處於顛峰狀態的

頂尖演奏明星，竟然連手一起合作錄音，美妙得令人不敢相信。

原來是貝多芬、原來是「大公三重奏」、原來是明確帶有年月時光滄桑，卻又不失金質光澤的經典錄音版本，就算一個卡車司機，孤單在陌生街道上繞了半天，突然聽到這樣的音樂，會在心中刺激出之前不曾有過的生命感受，嗯，應該有可能吧？

接著咖啡館主人又熱心地為星野介紹這首樂曲的來歷。「大公」指的是奧地利王子魯道夫大公，這首曲子就是題獻給他的。魯道夫十六歲就跟隨貝多芬學鋼琴和作曲，魯道夫的鋼琴和作曲表現沒什麼太突出的成績，不過他卻常常資助貝多芬，如果沒有魯道夫大公，貝多芬已經很坎坷的人生旅程，可能要吃更多苦頭吧！

聽了關於「大公」的說明，星野感慨地說：啊，像「大公」這種人也很重要啊！這世界如果全部都是英雄、偉人，那也很麻煩啊！

這句感慨，同時也就是星野替自己空空的生命找到的答案。在此之前，他了解

球場上的球星，也了解像他自己這樣的球迷啦啦隊。在音樂的感動中，他意識到明星與啦啦隊之間，其實沒有真正的生命互動，繼而在「大公」的背景故事中，他領悟到一種不同角色的意義，那就是幫手，在英雄偉人或特殊事業旁邊因緣際會出力幫忙的人。

星野先生因而決心扮演中田先生的幫手，協助他完成那神祕的任務。如果缺了星野，不識字、連買票都無法自己完成的中田，在小說裡能到哪裡去呢？

借助「大公三重奏」，村上春樹讓小說情節得以合理地向前推進，在此同時，他也讓小說讀者對貝多芬的音樂，以及像魯道夫這樣的音樂贊助者（Patrons）有了特殊的認識。

魯道夫是奧地利皇帝的次子，當時地位顯赫，貴族地位還必定伴隨著有豐厚的財富供他支用。在那個時代，誰不知道、誰不羨慕魯道夫？

然而魯道夫的權勢與財富，多麼容易被遺忘啊！不過才兩百年，誰還記得誰還

在意哪個奧地利貴族呢？魯道夫還被記得還被提起，甚至被寫入二十一世紀的日本小說裡，反而是因為他的名字跟貝多芬的作品連接在一起，除了「大公三重奏」之外，還有「莊嚴彌撒」原本也是為了用在大公就職典禮上而開筆寫的。

做為生命的主角，魯道夫不值得我們注意，更不值得我們記憶。反而是在當幫手的配角上，他對人類文明做出了恆久值得我們感謝的貢獻，感謝他讓那真正的英雄偉人事業得以完成。

以這種心情聽「大公三重奏」，這曲子似乎成了鼓舞全世界有心或無意成為偉人、英雄幫手配角的一首優美且恆久的頌歌了。

激情與大膽的試驗

04

孟德爾頌 「第一號 d 小調鋼琴三重奏」 Op.49

Mendelssohn: Piano Trio in D minor Op.49

活潑躍動，強烈不安，

彷彿三人在爭吵分裂的臨界點上，

卻又維持了互相扶持的感情道義，

風雨乍歇，跟著是熱情擁抱，

似乎可以攜手返鄉

有一次孟德爾頌和同為作曲家的席勒聊天，席勒突然注意到：孟德爾頌的長相，和另一位作曲家梅貝爾很像。

這樣的觀察其實並不離譜，因為梅貝爾和孟德爾頌同樣是猶太人，而且兩人還是遠房的表親。但是聽到席勒這樣指出，孟德爾頌卻大感受不了，隨後立刻去剪了頭髮改變造型。

要這樣跟梅貝爾劃清界線，一方面是因為孟德爾頌對於自己身上的猶太血統，

向來無法坦然接受，不願意人家一眼可以看出他像猶太人的模樣，另一方面，也因為他對梅貝爾的音樂風格大大不以為然。

梅貝爾的音樂風格，接近白遼士、李斯特，也就是當時巴黎正在流行的新鮮現象，這對遠在萊比錫的孟德爾頌來說，新鮮得太過分了。孟德爾頌認為李斯特做為鋼琴演奏家的成就，遠超過作曲。對於白遼士，他留下的名言是：「翻過白遼士的樂譜之後，總覺得應該要馬上去洗手。」

在同時期的作曲家中，孟德爾頌相對是最保守、也最講究形式嚴謹與聲音和諧的。他缺乏向外擴張、朝極端試驗音樂的衝動，他也缺少讓音樂承載各種激情的企圖。

在獨奏曲方面，孟德爾頌留下了大受歡迎的「無言歌」。然而「無言歌」不只曲子短小，且基本形式脫胎於聲樂曲，將人聲歌唱的部分用另一條鋼琴旋律巧妙代換，沒有太多複雜突破之處。在鋼琴音聲的開發上，遠遠不及李斯特同樣取材自歌曲的種種「改編曲」。

在管弦音樂上，孟德爾頌的交響曲非但沒有挑戰貝多芬或舒伯特晚期作品的氣氛，相反地呈現了一種內向內縮的性格。裡面沒有大開大闔、沒有大起大落、沒有大喜大悲，用的雖然是完整樂團的編制，演奏起來的效果，卻比較接近室內樂。

不過這並不表示孟德爾頌的作品，就都只是小家碧玉。他的鋼琴協奏曲，尤其是後期經典傑作的「d小調鋼琴協奏曲」，那裡面就有強悍突出的音響設計，以及令人眼睛一亮的樂思接踵而來。

另外，弔詭地是，會賦予交響曲類似室內樂內縮性格的孟德爾頌，卻寫了好幾首充滿激情與大膽試驗的室內樂曲。

早在一八二六年，孟德爾頌未滿十六歲，他就寫了形式稀奇的「弦樂八重奏」。

「八重奏」使用的編制，看起來像是兩組弦樂四重奏加在一起。但孟德爾頌要的，不只是加倍的音量，他真正需要的是八個聲部來表現他的音樂。

在作曲技術上最驚人的，是第四樂章，孟德爾頌結結實實、不折不扣寫了「八

聲部賦格」。八支弦樂器各負責一個聲部，秩序井然卻又充滿和聲變化地展開，正因為有秩序打底，浮動的變化更加神采奕奕，孟德爾頌寫出了一種不同於巴哈的賦格曲，將感情涵納於對位走向中。

「弦樂八重奏」除了驚人的第四樂章之外，還有趣味盎然的第三樂章詼諧曲。孟德爾頌再怎麼莊重自持，他畢竟還是活在浪漫主義的潮流裡，不可能自外於《浮士德》的影響。這個樂章的靈感取自於《浮士德》裡最是混亂狂野的「華爾布基斯之夜」，當然，孟德爾頌的想像，到底都還是有所節制的。這個樂章後來又被孟德爾頌改寫放入他的「第一號交響曲」中，在管弦器樂交織交映下，反而消磨了其中鋒芒。

一八三九年寫的「第一號 d 小調三重奏」，是孟德爾頌另外一首室內樂傑作，天才洋溢且平常對於鋼琴音樂充分自信的孟德爾頌，竟然在寫這首曲子過程中，破例聽取了好友席勒的建議，重新改寫了鋼琴部分。

孟德爾頌原先寫的，是讓三種樂器幾乎完全平等，三種樂聲幾乎占一樣多的分量。席勒提醒了孟德爾頌兩件事：第一，鋼琴不是弦樂器，硬要拿鋼琴和單一弦樂

器同等看待，是不合理的；第二，為了追求平均平衡，三種樂器之間的關係很容易

就落入反覆陳套裡，少了可以讓人家意外、蕩漾心神的變化。

舒曼聽到改寫完成的三重奏樂曲，大為讚賞，直接稱其為「可以和貝多芬、舒

伯特等量齊觀的傑作」。被舒曼如此稱讚，孟德爾頌回應：「你在其中聽到了貝多

芬、舒伯特，別人卻會在其中聽到類似舒曼風格的東西吧！」

幾年之後，孟德爾頌不過三十多歲的英年，健康狀況卻急落直下，焦急的舒曼

還特別依隨這首三重奏的風格，寫了一首作品獻給孟德爾頌，希望能因此振奮起孟

德爾頌的精神，儘管當年舒曼自己的精神狀況其實也不怎麼穩定了。

這首「d小調三重奏」不只烙著孟德爾頌和舒曼友誼的印記，其音樂的內在，

也要求三位演奏者要有超乎音樂技術外，情感上的投注配合。第一樂章一進來，就

有一段既追求速度，又必須傳遞激盪情緒的主題，孟德爾頌的寫法明顯是要讓三種

樂器被高亢情緒淹沒，混成整體，難以分出彼此。

第二樂章則相反，要有閒散、寧靜的龐大空間，音樂像在畫著有許多留白的東方水墨。進入最短的詼諧曲，活潑躍動，強烈不安，彷彿三人在爭吵分裂的臨界點上，卻又維持了互相扶持的感情道義。風雨乍歇，跟著是熱情擁抱，似乎可以攜手返鄉的第四樂章終曲。

我聽過阿格麗希和卡普松兄弟二〇〇二年於「盧加諾音樂節」的現場錄音，那是無可超越的第三樂章版本。鋼琴召喚、引誘、說服著大小提琴跟入一種熾熱狂暴的速度裡；在那種近乎「起乩」的情境中，聽者感受到了超越演奏者，甚至超越樂曲本身的友誼昇華。

05 給老友的鼓勵

舒曼 「第一號 d 小調鋼琴三重奏」 Op.63

Schumann: Piano Trio No.1 in D Minor Op.63

> 作曲家心裡應該有許多盼望吧！
> 樂曲邏輯扎實，而且充滿了活力……
> 一開始演奏就讓我覺得這足以名列於
> 我所知道的最傑出音樂之列。

要記錄舒曼的音樂發展，非注意一個日期不可，那就是九月十三日。九月十三日是克拉拉‧舒曼的生日，幾乎每一年到這一天，舒曼都會獻上一首樂曲做為生日禮物；而且幾乎毫無例外，九月十三日獻上的作品，都是舒曼的重要傑作。

舒曼三十七歲，一八四七年九月十三日，一首鋼琴三重奏在舒曼家中首演，擔任鋼琴演奏的克拉拉隨後在當天的日記裡寫著：

「作曲家心裡應該有許多盼望吧！樂曲邏輯扎實，而且充滿了活力……一開始演

奏就讓我覺得這足以名列於我所知道的最傑出音樂之列。」

克拉拉的強烈感受，有私人感情背景，到這個時候，舒曼的精神問題（顯然是躁鬱症）已經很明顯了，當然讓身為妻子的克拉拉非常擔心。從一八四○、四一的歌曲創作高峰結束後，舒曼陷入了一陣低潮。雖然他持續出版樂譜，然而實際上那些作品大部分都是整理他「歌曲之年」瘋狂多產時趕不及出版的舊作，真正的新作相對枯竭。

一八四七年總算看到一點轉機，舒曼完成了「第二號交響曲」，專注投入歌劇的寫作，並且即時在克拉拉生日前修好了這首斷斷續續寫了一年半的三重奏作品。

另外，克拉拉提到「心裡有許多盼望」，她應該是聽到了音樂中舒曼在召喚、鼓舞好友孟德爾頌的情意吧！這首曲子以 d 小調寫成，和孟德爾頌第一號三重奏同樣的調性，孟德爾頌的 d 小調三重奏深為舒曼讚許；而且孟德爾頌自己也認為那首作品中顯現了許多「舒曼式」的音樂風格。

一八四七年，孟德爾頌的健康狀況日益惡化，舒曼心中大有不祥之感，所以就寫了一首具備「孟德爾頌風」的「d小調三重奏」，一方面以報孟德爾頌的多年友誼，另一方面也強烈希望藉此鼓舞刺激和病魔搏鬥的摯友，希望讓他振作起來吧！

舒曼這一部分的「盼望」，不幸落空了。一八四七年十一月四日，孟德爾頌以三十八歲的英年去世，四星期後，舒曼的「d小調三重奏」在一位朋友家正式公演，成了獻給孟德爾頌的一闋紀念輓歌了。

這首曲子還有另外一段插曲。一年多後，人在萊比錫的舒曼夫婦，突然接到李斯特來信，熱情地表示希望能前來拜訪，而且明白表示遠道而來，就是想聽別人口中傳頌的「d小調三重奏」，尤其是好好聽聽由克拉拉擔任鋼琴演奏的版本。

舒曼高興地回應了李斯特的熱情，為了迎接這位相識多年，卻因音樂理念不同而疏遠了的朋友，克拉拉還特別對「d小調三重奏」進行了多次練習預演。約好的時間到了，左等右等，李斯特竟然沒有出現。克拉克決定三位演奏者先以貝多芬的「幽靈」三重奏來熱身並自娛。「幽靈」第一樂章演奏完了，第二樂章演奏完了，到

第三樂章的最後一頁，李斯特才匆匆趕到。

太遲了，真的太遲了。不管李斯特再怎麼表示欣賞舒曼的「d小調三重奏」，兩人之間的鴻溝再也沒有機會搭上任何形式的橋樑了。舒曼夫婦所在的是孟德爾頌的根據地萊比錫，要演奏的是和孟德爾頌有著關係的樂曲；顯然李斯特多遲到一分鐘，就多提醒他們一次李斯特在孟德爾頌生前如何攻擊萊比錫的「舊音樂」，用嘲諷「舊音樂」的方式來聲張自己的「新音樂」。舒曼夫婦，尤其是後來和李斯特一樣長壽的克拉拉，從此沒有原諒過李斯特。

這個故事還讓人聯想起布拉姆斯和李斯特在威瑪的會面。多少人，尤其是鋼琴家和作曲家，抱持朝聖心情接踵到威瑪探訪李斯特！比起這些崇拜者朝聖者，布拉姆斯受到的待遇實在太好了，李斯特親自演奏一首新完成、尚未正式出版的作品給布拉姆斯聽。那是李斯特鋼琴音樂上的代表作「b小調奏鳴曲」，集合了最精妙的技巧和最戲劇性的音樂手法。李斯特神采奕奕地演奏，一轉頭卻發現布拉姆斯點頭如搗蒜——打瞌睡了！

這兩派音樂，真的再也無法和平相處、善意對話了。

舒曼的「第一號鋼琴三重奏」第一樂章，展現了獨特的精神結合——用音色上沉鬱黑暗的聲響，來表達熱情的追求。鋼琴導奏之後，小提琴拉出的第一主題，充滿了悲傷氣氛，然而接在這種氣氛後面出現的，卻是一段類似詼諧曲的節奏，相配合下，顯示的不再是「詼諧」，而是尖銳。進入發展部之後，舒曼還要求小提琴要以靠近琴橋的方式，發出有些刺耳的聲音，更增添音樂中的緊張氣氛。

不過鋪墊在這種高音之下的，是大提琴和鋼琴奏出的第二主題，大剌剌地用上關係調F大調，讓音樂中有著一份田園風的晴朗爽適。

這是典型的浪漫主義對比手法，在舒曼筆下發揮得淋漓盡致。既像是表面上光明環境裡隱伏著危機與尚未爆發的悲劇，也像是黑暗與悲劇本身就具備一種可以和光明匹敵、可以和光明並列的吸引力，我們再也弄不清楚究竟是光明或黑暗誘惑、引導我們靠近過去……。

第二樂章正式用了「詼諧曲」的三拍子，但在寫作風格上，比傳統「詼諧曲」更自由、流動性更高，毋寧更接近「幻想曲」。延續第一樂章第二主題的F大調，不過音樂在這裡染上了強烈不切實際的氣息，展開中的景色美則美矣，但總不像是可以真正被掌握與被享受的，因為不曉得下一刻它是否還留著。

第三樂章的慢板回到了原先的基本對比，小提琴的憂愁鬱結，彷彿一直想要將時間停止下來，鋼琴與大提琴卻沉穩地陪伴著，也保證讓時間進行下去；不過到了中間部分，小提琴在鋼琴的和弦帶領下，轉向唱出了一段晴朗的新旋律，預示了「如火地」演奏的第四樂章的來臨。

最後火征服了一切，既是光明、又是毀滅的火，是第四樂章的核心精神，同時也呼應回應了前面顯示的雙重對比性格。

06 學生時代的習作

蕭邦 「g 小調鋼琴三重奏」 Op.8

Chopin: Piano Trio in G Minor Op.8

兩種強烈情緒，一高昂一低抑、一激動一抒情，原本的音樂，明明聲音上是熟悉的，卻突然換上了不同的表情，外向的化為害羞，回顧懷舊的一變而為飛躍軒昂。

眾所周知，蕭邦是「鋼琴詩人」，他喜歡鋼琴，三十九歲短暫人生中，寫作的大部分作品都是鋼琴獨奏曲，鋼琴是主角、鋼琴是中心，對於鋼琴曲之外的其他音樂形式一貫興趣缺缺。

如此一心一意擁抱鋼琴，蕭邦才能在鋼琴上不斷試驗、發明各種音響效果。蕭邦的時代，鋼琴是相對新鮮的樂器，八十八鍵的音域規模剛剛固定下來，鋼弦、擊槌、蒙布連環裝置剛剛設計完善，延音踏瓣的功能甚至才剛剛開發出來。

和蕭邦同代的孟德爾頌、舒曼、李斯特都是鋼琴音樂的重要試驗開發者。但孟德爾頌、舒曼在鋼琴之外，對整體管弦樂團音樂、歌劇與神劇等形式，同樣抱持高度興趣，不像蕭邦那麼死心眼、那麼一心一意。李斯特活得最久，在鋼琴音樂上動手動腳的機會遠多過短命的蕭邦，因而也的確發現、發明了比蕭邦更多的突破；但就是在這點上，李斯特作品的歷史命運比不上蕭邦作品。不只因為李斯特作品多，失手的劣作難免也多，更重要的，李斯特帶有浮士德式的魔性，不斷追求創新、突破，結果使得他的許多作品不容易被當時的人接受，也就不容易流傳普及了。

蕭邦有著最奇特的矛盾組合。一方面他帶給鋼琴音樂龐大的新聲音、新空間，但另一方面他卻又有清楚的復古規範來自我設限。他始終不喜歡同代誇張的浪漫主義音樂，堅持一再回到巴哈、莫札特的作品中，尋找靈感與典範。乍聽之下，蕭邦的作品簡直沒有哪一點會讓人聯想到巴哈或莫札特，但聽久了、仔細理解，卻會發現：蕭邦曲子裡有著非常精巧、複雜的對位組合，是早在古典主義時期就失傳了，必須遠溯巴哈年代才能找到的。蕭邦喜歡運用看來極為簡單、固定重複的和弦音形來配合美麗的旋律。神奇地是，簡單和弦琶音卻自成一個低調但好聽的聲部，那很明顯是襲自莫札特的筆法。

巴哈和莫札特拉住了蕭邦的實驗腳步，既限制又激發了他的創意，結果他寫的每一首作品幾乎都創新卻又不會讓人感到疏離驚訝，第一次聽到這樣的音樂，卻立刻辨識「啊，早該有這種音樂了！」

蕭邦的鋼琴作品中幾乎沒有被遺忘、被忽略的。不像李斯特龐大曲庫中很高比例在現今的音樂會上根本聽不到，也很難找到錄音。蕭邦的作曲整體歷久彌新，每一首都還持續流傳、沒有中斷。

相對地，比較少人注意到蕭邦對小提琴的厭惡。那不只是忽略而已。蕭邦沒有特別為小提琴寫過樂曲，這不稀奇，蕭邦本來就不替鋼琴以外的樂器特別寫什麼作品。然而蕭邦早在二十歲之前，就根深柢固地不喜歡小提琴的聲音。

二十歲之前，還在華沙時，尤其是在音樂學院當學生，蕭邦難免還是要有一些指定形式的習作，其中一首鋼琴三重奏就留下來成為正式的作品。鋼琴三重奏的配置，是鋼琴、小提琴和大提琴，可是在作品完成到出版的幾年間，蕭邦曾經好幾次抱怨這首曲子的最大缺點──小提琴的聲音不對，太陰暗了，和另外兩種樂器無法

密切相和，他也好幾次動了念頭，打算用中提琴來代替小提琴。

等等，如果真的覺得小提琴的聲音太陰暗，換成音域和音量都比較中庸深沉的中提琴會有幫助嗎？把小提琴換成中提琴怎麼可能會讓樂曲變得比較明亮呢？

或許就是因為有著這根本的矛盾吧，想歸想，蕭邦畢竟還是沒辦法下手修出改用中提琴而可以比較明亮的版本，因而才難得地留住了這首絕無僅有、散發小提琴聲音的樂曲。

雖然是不到二十歲、還沒離開華沙時的作品，這首「g小調三重奏」已經留有清晰的「蕭邦印記」了。第一樂章以嚴整的奏鳴曲形式寫成，但其中藏著超過古典主義精神的戲劇性，就像他後來寫作的第二號、第三號鋼琴奏鳴曲一般。如果不以理性分析，光是直覺地聽音樂，聽到的不是第一主題和第二主題的轉折銜接，而是兩種強烈情緒，一高昂一低抑、一激動一抒情，戲劇性的變化，牽動聽眾的感覺。我們也不會聽到呈示部進入發展部，而是感受到原本的音樂明明在聲音上是熟悉的，卻突然換上了不同的表情，外向的化為害羞，回顧懷舊的一變而為飛躍軒昂。

第二樂章，蕭邦在形式上動了手腳，給了個性鮮明的第一主題，讓聽者很快留下深刻印象，卻偏偏讓它在大家預期它該出現的地方——再現部的開頭——缺席了，勾引出幽幽悵然若失的不自覺不自主心理反應。

進入慢板的第三樂章，開頭有一個導句，但導句和其要引導進入的主題，卻在和聲上形成了隱約的緊張關係，導句因而不再單純地預示將要到來的音樂主體，而像是一道陰影，不詳地籠罩在整個音樂之上。

最後的「稍快板」終曲樂章，湧現了明確的波蘭風味，以克拉高亞克舞曲的節奏為基礎，撥開了烏雲，輕快地流�過去。

這首三重奏突出的「蕭邦印記」當然還包括了鋼琴的主角地位，很多段落鋼琴幾乎就要脫離三重奏的合作架構，把其他兩種樂器甩在後面，自己獨自奔跑舞蹈了。還好，這首曲子的大提琴部分，是為一位波蘭王公寫的，當時蕭邦經常去拜訪這位王公，而且顯然對人家家裡的十七歲的女兒，有著強烈好感。在這種情況下，蕭邦不得不分出比較多的音樂元素，讓王公拉的大提琴來表現，稍稍制衡了鋼琴。

這樣分析之後，我們明白了：為什麼蕭邦會覺得小提琴太陰暗？問題當然不在於小提琴的聲音個性，而在於蕭邦樂曲裡把小提琴寫得黯淡無光，相較於鋼琴和大提琴，小提琴的聲音常常不小心就陷進背景裡去了。如此造成的黯淡，換成中提琴也一樣沒救啊！

現代的音樂家在演奏這首三重奏時，通常都會自覺地進行調整，鋼琴收斂些、小提琴盡量突出輝煌些，讓原本樂譜上蕭邦愛憎分明的取捨安排，獲得一點平衡調整。

07

憂鬱的輓歌

布拉姆斯降 E 大調「自然號」三重奏 Op.40

Brahms: Horn Trio in E flat Major Op.40

突然之間，既像從林中深處、又像從自己想像中所湧現的一段旋律，那是以「自然號」平靜吹奏的音符，但那平靜中，明顯帶著無可言喻的憂鬱。

古典音樂中運用的樂器，隨著工業技術的發展，經歷了許多變化。

最明顯的例子當然是鋼琴，這項今天如此普遍的樂器，其音量與音色變化，在莫札特的時代，甚至到貝多芬的時代，都是無法想像的。靠著工業技術造出更扎實的骨架，在上面安裝繃得更緊的金屬弦，加上更敏感更精巧的擊錘，才有辦法發出我們目前熟悉的鋼琴聲音。

和鋼琴構成對比的，是小提琴。從十七世紀之後，幾百年來小提琴的外型、音

箱組成，幾乎沒有改變，所以今天最珍貴的「名琴」，是一七〇〇年左右由義大利工匠製造，流傳下來的。不過小提琴並非真的沒有改變，許多細節改變了，琴橋的高度改變了，最重要的，琴弦改變了。從十七世紀使用的羊腸弦，改變為今天的鋼弦。鋼弦發出的聲響，即使用同一把琴拉奏，當然都一定比羊腸弦的亮、厚，而且可以有更多的變化。

現在一般通用的法國號，也是經歷工業革命洗禮的產物，與原來的「自然號」有了很大差異。光從外表就清楚看得出來：「自然號」上面找不到任何手指可以按的地方。

「自然號」不是靠手指來控制音高的，而是靠嘴巴的動作與收氣的方式。因此，「自然號」可以吹出各種音高，不受氣閥限制，也因為這樣，「自然號」的音準遠比現代法國號來得困難。

「自然號」另一種變化音高的方式，是藉由放入喇叭口內的手指動作來進行的，這種技術，現代法國號也用得上。

—113—

十九世紀中葉，現代法國號已經成形，快速地取代、淘汰了舊式的「自然號」，不過還是有作曲家不理會這種時代潮流，繼續以「自然號」為對象來寫曲子。

其中一位就是長期身處時代潮流矛盾中的布拉姆斯。布斯姆斯自覺地對抗李斯特、白遼士、華格納的「新音樂」，刻意維持貝多芬所代表的成熟古典主義傳統。不過他的作品畢竟還是帶有強烈的浪漫主義風格，甚至很多時候，他會在古典形式的舊瓶裡，裝入讓連「新音樂」派的人都不得不為之咋舌的革命性音樂語彙。

一八六五年，三十二歲的布拉姆斯寫了一首「降E大調三重奏」，他安排的三種樂器，是鋼琴、小提琴和「自然號」。一八六五年，布斯姆斯承受了喪母之痛，他後來的大型作品「德意志安魂曲」的創作動機，一部分就來自於這個時期的傷懷；不過「德意志安魂曲」遲至一八六八年才完成發表，已經是三年之後的事，中間因而也就穿插了那段時間中布斯姆斯其他的生命體驗與音樂思索。

真正最直接反映失去母親的感受，並且第一時間以音樂思念並哀悼母親的，其實是這首「降E大調三重奏」。包括特別、少見的樂器運用，都源自這情感衝擊。

「自然號」的聲音，不像法國號那麼高亢，有一種奇特的低抑冷靜，呈現出矛盾的金屬性質。更重要的，布斯姆斯幼年音樂啟蒙階段，他認真學過的樂器，就是——鋼琴、小提琴和「自然號」。

「自然號」的聲音，很接近打獵時使用的號角，只是「自然號」擁有更豐富的音域游走空間。當時的人很習慣將「自然號」的聲音，與打獵，以及打獵的郊外原野情景聯想在一起。

母親剛去世的時日中，布斯姆斯帶著悲傷情緒信步在林中走著，突然之間，既像從林中深處、又像從自己想像中所湧現的一段旋律，那是以「自然號」平靜吹奏的音符，但那平靜中，明顯帶著無可言喻的憂鬱。

這段旋律，就成了「降E大調三重奏」第一樂章的第一主題，為了保留、配合這天啟般音樂的簡單、自然，布斯姆斯甚至放棄了以奏鳴曲形式來寫第一樂章，沒有多變的第一主題、第二主題，沒有層次的呈示——發展——再現的安排，而是以三段慢速旋律為主，中間穿插兩小段較短的，帶有狂想樂風的穿插。

第二樂章以諧謔曲形式寫成,明顯代表了在開頭的傷悲後,回憶起過往的美好。當死亡尚未來襲打擊之前,光是正常的生活,回想起來,都有著奇特的光芒,光芒串連成節奏快速、輕巧的樂聲,急急流淌過去,讓人愉悅,卻又同時讓人感受到這樣的愉悅恐怕很快就會消逝。諧謔曲樂段的主題果然不停留地散去了,不過這段主題會在隨後的兩個樂章,以各種變形閃爍浮現,提醒了我們:當現實沉重到要壓垮人時,至少還有回憶可堪避風歇息。

第三樂章帶著似乎要壓垮人的沉重出現了。鋼琴獨奏,徘徊在低音部,來自於生命最深沉處的聲音,可以是鬼魅的、也可以是莊嚴的。在曖昧張力之處,小提琴和「自然號」進來了,原來既不是教堂式的莊嚴,也不是地獄般的威嚇,而是人在沉思的情境,藉由音樂不斷朝模糊曖昧的地帶前進著,慢慢地,原本理性秩序的聲音夾雜了愈來愈濃的感情,音樂最後走到了冷靜沉思的對面,變成了純粹的、抽象的熱情,最熱的愛與最烈的苦,矛盾地統合為一。

第四樂章一方面讓前面樂章出現過的元素都在這裡重整,給予它們一貫快速的節奏,並且都落在降E大調上,明確、清晰,掃除了所有的疑阻。這是哀悼的結

束，活著的人必須繼續活下去，必須重拾生命的活力與意義。

布拉姆斯一方面排除了象徵「進步」的現代法國號，選擇復古的「自然號」來與母親留下的記憶相呼應；但另一方面，他卻又為這首三重奏設計了截然不同於古典主義的形式架構，變換形式來將就樂曲表達哀悼過程、情緒轉折的需要。這完全符合布拉姆斯的矛盾風格，新與舊、古典與浪漫，在他手中彼此對立擷抗，卻美好神奇地並存著。

08 破格的三重奏

布拉姆斯 「第一號B大調鋼琴三重奏」Op.8

Brahms: Piano Trio No.1 in B major Op.8

這種讓樂曲中盡量承載繽紛樂思，淋漓變化的做法，最像舒曼，尤其是舒曼躁症發作時，快速、大量創作出來的樂曲。

一八五三年，二十歲的布拉姆斯和一位拉小提琴的好友，攜手開始了象徵成年的巡禮漫遊。當然，這樣的漫遊必然充滿了音樂成分。五月，漫遊到漢諾威，在那裡遇到了聲望如日中天的青年小提琴家姚阿幸，由此開展布拉姆斯和姚阿幸數十年充滿恩怨轉折的友誼。接著布拉姆斯去威瑪見了李斯特，但他心裡卻沒有別人那種朝聖般的興奮。真正讓布拉姆斯感受到人生前景光線一亮的，是九月三十日，他在杜塞朵夫見到了舒曼夫婦。

最早建議去拜訪舒曼的，是姚阿幸。不過天性內向的布拉姆斯一時還無法下定

決心，隨後在萊茵河上旅行，認識了一位大他十歲的朋友，旅程中這位朋友不斷提起舒曼，每次講到舒曼，臉上就綻放著奇特的光芒，布拉姆斯終於鼓起勇氣去拜訪舒曼。

舒曼一生中不斷想像著要集中第一流的藝術家組成「大衛同盟」，來對抗周遭庸俗、功利社會風氣，他立刻在布拉姆斯身上辨識出：「啊，這個人和我是同類！」舒曼立刻在《新音樂時報》上撰文盛讚當時知名度還很低的布拉姆斯音樂作品，且以希臘神話中，從宙斯頭部直接誕生的雅典娜為象徵，形容布拉姆斯幾乎毫無來歷可循的驚人天分。

讓舒曼留下深刻印象的音樂，除了布拉姆斯之前就完成的「鋼琴奏鳴曲」之外，很可能還有布拉姆斯帶在行李箱中的一首「鋼琴三重奏」。這首作品正是在一八五三年夏天開始起草的，然後在初拜訪舒曼夫婦的那幾個月內，密集創作，到一八五四年一月完成。

到底是如何的破格天才，讓舒曼一見驚豔呢？我們或許可以從這首「第一號鋼

琴三重奏」中窺見一斑。這首曲子有些地方遵循古典主義的格式，卻在其他一些地方大膽、近乎狂傲地破格。第一樂章是「快板奏鳴曲式」，第二樂章是活潑的「詼諧曲」，第三樂章設定為「從容的慢板」，第四樂章則是以「激動快板」速度演奏的迴旋曲，這樣的安排，看來中規中矩，極其傳統。

然而在調性運用上，卻恐怕會讓湧動著大膽實驗精神的舒曼，乍看都為之瞠目結舌吧。第一、第三樂章以B大調寫成，第二、第四樂章則是b小調。遍查之前的樂曲，沒有人這樣用過的！

這有一個很大的問題，第一樂章開頭所設定的大調調性，卻在第四樂章改以小調終結，儘管樂章的第二主題轉入B大調，但這樣的安排在傳統曲式學上畢竟還是大忌，會讓人有結構上無法完結、不安穩的感覺。

另外一項被破壞了的原則，是調性轉換重複三次，都是平行調互轉，太規律了！還不只如此，布拉姆斯甚至讓第一樂章的第一主題和第二主題都落在B大調上，更是近乎執迷不悟的頑固手法了。

若是落在其他音樂家手裡，這種寫法會得到很難讓專業耳朵聽得進去的結果，

但舒曼擁有他那一代最神經質、最敏銳的專業耳朵，顯然他立刻聽出了其中真正與

眾不同之處：布拉姆斯的調性轉換不是依照音樂教科書、不是依照形式來安排的，

而是自由湧動的樂思。這首三重奏有太多不斷變化的樂思，以彷彿快要擠不進去的

方式塞入曲子裡；在這種情況下，樂思的架構如果還花花綠綠，那就增加干擾了，

所以布拉姆斯索性將之化繁為簡，反而更能配襯樂思變化。至於第四樂章開頭的小

調，那也是因為布拉姆斯的樂思需要在這裡讓浪漫的風味多一層轉折，帶點分神的

幽默感，所以用上了如此的變化。

這真是布拉姆斯的真實音樂創新。換個角度看，這種讓樂曲中盡量承載繽紛樂

思，淋漓變化的做法，最像舒曼，尤其是舒曼躁症發作時，快速、大量創作出來的

樂曲；舒曼比誰都更清楚這種泉湧樂思的飄忽難以控制，難怪他會那樣一聞成知音

地賞識布拉姆斯了。

二十歲寫成的作品，理所當然是「第一號」鋼琴三重奏。然而三十多年後，布

拉姆斯突然起心動念，對這部少作進行修改。他給朋友的信中輕描淡寫地說：「只

不過是用梳子把頭髮梳整齊些」，甚至連髮飾都沒有加呢！」

會這樣說，正因為實質上動了很大的手腳。最明顯也最令人驚訝的，是第四樂章原本有一段由大提琴悠揚奏出的第二主題，源自於貝多芬的歌曲「讓我們以這首歌道別」，吸引了許多評家與樂迷注意、讚賞。在新版中，布拉姆斯毫不吝惜地將之刪除得乾乾淨淨，改換上一段沉鬱、濃密，一聽就是「布拉姆斯式」的音樂。

中年後的修改，除了處理太直接和貝多芬連結的地方，同時也處理了原本太像舒曼的風格。布拉姆斯整合了年輕時許多分頭冒湧出的精巧靈光，讓它們彼此之間發生更明確、更緊密的關係，如此一來，結構變厚實了，也增添許多樂思彼此收斂呼應的部分。

前後版本對照，改動最少的是第二樂章，除了尾奏之外，基本維持不變。第三樂章的速度由原本的「從容的慢板」變為「慢板」，速度再慢一點，原本中間插入的一段快板樂句，就顯得更突兀，因而被布拉姆斯給刪除了。另外原先E大調的「中段」代換為升g小調，帶有一種拉斯夫風味的音樂，為第四樂章主題轉入升g小調

的變化，做了預示鋪陳。

改動最大的是第一樂章。取消了前面神來之筆的卡農，將第二主題重新整理成兩段對位的旋律。另外在發展部中，兩個主題的轉換變得極其模糊曖昧，中間經過一段b小調的轉折，讓人分不清第一主題在何處結束，第二主題又如何蛻化進入。兩個主題頭尾相銜，精巧也彼此纏繞。

一八九〇年改作出版，但仍沿襲稱為「第一號鋼琴三重奏」，之後大部分的演出與錄音，都採用這個版本；但正因為布拉姆斯的修改，不只是「稍稍整理」，甚至不只是「加上髮飾」，這兩個版本實在不該以替代關係視之，二十歲充滿眾多乍現靈光的少作，還是有保留、聆聽的價值。

09 承先啟後的作曲家

亞倫斯基「第一號 d 小調鋼琴三重奏」

Arensky: Piano Trio No.1 in D minor

兩種弦樂器歌唱的背後，原本波浪流淌的鋼琴伴奏，逐漸加溫，傳來了一波洶湧壯闊；同時帶有相當悲劇預示的和聲，彷彿要將另外兩個聲部吞噬。

打開北極的地圖，你會很驚訝地發現一個很熟悉的名字——貝多芬。在那裡，貝多芬是一個半島，環繞著貝多芬，還有更多熟悉的名字。有「孟德爾頌峽灣」、「布拉姆斯峽灣」和「威爾第峽灣」深深地侵入「貝多芬半島」。不遠處則有「巴哈冰架」、「羅西尼點」和「白遼士點」。

顯然，「大英國協北極命名協會」裡面一定有熱情的愛樂者，要給人類新發現的偏遠極地取名字時，理所當然就放上了他們喜歡的音樂家。

從「貝多芬半島」往南，經過「亞歷山大島」，終止於「鮑凱利尼峽灣」，有一條「亞倫斯基冰河」。這條冰河的名字，值得特別加以討論。

首先，這條冰河不是「大英國協北極命名協會」取名字的。遲至一九八七年，蘇聯國家科學院的調查，才終於弄清楚了這條冰河的全貌，他們獲得了給這條冰河命名的權利。「亞歷山大島」早在一八二一年，就由俄羅斯的探險隊發現，因此用了當時沙皇亞歷山大一世的名字。一百六十多年後，周圍的地名都和音樂扯上了關係，考慮之後，蘇聯科學院放了他們自己的音樂家亞倫斯基的名字。

亞倫斯基是誰？可以和以貝多芬為首的這些大作曲家相提並論嗎？就西方音樂史上的地位而言，那是不可能的，但若是將範圍縮小，光看俄羅斯音樂史，以及看和北極圈的關係，我們還真不該輕視亞倫斯基呢！

首先，從巴哈、貝多芬一路下來，這些德國、義大利的音樂家一輩子沒有進過北極圈，很可能連北極的存在都不甚了解，而亞倫斯基音樂生涯大部分時間待在距離北極圈很近，俄羅斯最北的不凍港聖彼得堡，一九○六年他在芬蘭的一所療養院

中去世，那個地方比聖彼得堡還要北。

亞倫斯基出生於一八六一年，十八歲時移居到聖彼得堡，進入聖彼得堡音樂院學作曲，他的老師是林姆斯基·高沙可夫。從聖彼得堡音樂院畢業後，他轉往莫斯科音樂院擔任教授。這兩所音樂院，創辦人都姓魯賓斯坦，因為兩人是兄弟，但是兩所音樂院的性格，卻有著強烈的差異。差異來自於這兩座城市的歷史地位與根本風格。

莫斯科是羅曼諾夫王朝的中心，承襲了暴烈、狂亂、陰鬱的內陸色彩；聖彼得堡卻是彼得大帝為了逃開羅曼諾夫傳統，向西方學習，而在河口地上硬是建造起來的一座城市。相較於說濃重口音俄語的莫斯科，以法語為時尚的聖彼得堡要來得輕盈、幽默、西化多了。

這種差異無可避免反映在兩地的音樂風格上。聖彼得堡是開向西方的窗口，饑渴地學習西歐最新的音樂模式，就算用上了斯拉夫民族音樂的元素，也必然要將之包裹在巴黎正流行的和聲裡，才能夠在這裡得到青睞。相反地，莫斯科一直有種和

西歐保持距離的孤僻，就算逃不過西歐音樂的影響，也總要在其中加入會讓西歐聽眾皺眉頭的地方色彩。

聖彼得堡走在前面，有了柴可夫斯基，接著又有了極為活躍的林姆斯基‧高沙可夫「五人組」。莫斯科卻有後起的勢力，最重要的，就是拉赫曼尼諾夫和史克里亞賓。

從柴可夫斯基到拉赫曼尼諾夫及史克里亞賓，亞倫斯基是其中最重要的連結。亞倫斯基先在聖彼得堡和林姆斯基‧高沙可夫為伴，充分吸收掌握了柴可夫斯基的北國浪漫音樂語法，接著轉到莫斯科任教，在那裡協助拉赫曼尼諾夫和史克里亞賓發展出相對較為深沉、凝重的後期浪漫派音樂風格。

夾在前後兩代優異音樂家之間，儘管大有助於兩種音樂風格的融合發展，亞倫斯基自己的作品，卻相對就被忽略了。很少人知道有亞倫斯基這位作曲家，更少人知道拉赫曼尼諾夫的室內樂作品，幾乎都脫胎於亞倫斯基的示範。

到今天還經常被演奏的亞倫斯基作品，幾乎只剩下「d小調第一號鋼琴三重奏」了。很多年輕音樂家以這首作品為學習室內樂合奏的入門。這首作品也的確有「教科書」式的內容，一般三重奏會有的基本形式與互動，在這首作品中都有了。不過，除了可當「教科書」運用的性質外，這首三重奏還有不見得是室內樂初學者能夠掌握的深厚內涵。

這首寫於一八九四年的「鋼琴三重奏」，明白顯示了亞倫斯基的過渡與中介特性。由小提琴開頭唱出旋律性極高的第一主題，但那聲音出奇地帶有深厚的聲響，再由大提琴寬厚地接過去，兩種弦樂器歌唱的背後，原本波浪流淌的鋼琴伴奏，逐漸加溫，傳來了一波洶湧壯闊，同時帶有相當悲劇預示的和聲，彷彿要將另外兩個聲部吞噬。突然間，威脅消退，鋼琴轉而優美地彈奏出原本的主題，然而，貫串整個第一樂章，優雅的美聲與激動得幾乎要失控的和聲總是彼此交替出現，構成了一種特殊的二元關係。

亞倫斯基給予三種樂器極為平等的地位，也對三種樂器的特色有許多巧思設計。小提琴的中央聲部與大提琴的高音聲部，有出人意表的精采表現，鋼琴則擔負

基礎支架，大部分時候低調地呼應弦樂的種種情緒，然而在節拍與和聲上，卻又居於帶領、控制的地位。

有這樣一首作品傳世，也就不愧一條北極冰河以亞倫斯基命名了。

沒有留一手的「遺作」

10

拉威爾「a小調鋼琴三重奏」
Ravel: Piano Trio in A Minor

拉威爾寫出了一首真正充分運用鋼琴、小提琴、大提琴三種樂器全幅音域的作品，而且立意要讓三種樂器隨時都彰顯其明確個性，少有主從、誰擔綱主角誰擔任伴奏的分別。

一九一四年九月，拉威爾完成了他唯一的一首鋼琴三重奏作品，當下他有強烈的預感——這會是他生命中最後一首重要作品，而且應該會成為他的「遺作」，他恐怕來不及看到這部作品的發表出版了。

拉威爾出生於一八七五年，那年還不到四十歲，而且身體狀況好得很，好到讓他可以興奮地在給朋友的信中說：「在五個星期間，我密集地做完了原本需要五個月才做得完的工作。」

他的死亡預感，不是來自個人的病痛或厄運，而是反映了當時歐洲的集體氣氛。就在一個月前，戰爭爆發了，在錯綜複雜的外交關係與密約牽扯下，歐洲國家紛紛捲入，後來戰爭持續擴大，成了人類史上空前的「第一次世界大戰」。

一九一四年八月，幾乎沒有人能預見這場戰爭會拖延長達四年，將葬送幾百萬的青年生命，而且粉碎了歐洲的樂觀氣氛與自信，終止了十九世紀的歐洲霸權。戰爭爆發的當下，許多歐洲人視之為一場等待已久、遲來的紓解，可以打破停滯、曖昧的情況，開啟人類文明的新紀元，他們甘於為這樣的前景奉獻生命。

拉威爾就屬於這樣的一群人。事實上，如果不是戰爭爆發帶來的刺激，拉威爾不可能在一九一四年完成這部「a 小調鋼琴三重奏」。他是個有名的慢郎中，寫作一首三重奏的念頭，在他心中至少琢磨醞釀了六年之久，直到一九一四年三月，他才覺得已經有夠多、夠成熟的構思，可以實際動筆創作。然而過了五個月，三重奏的進度緩慢，停留在片片段段的草稿上，離完成遙遙無期。

但戰爭消息傳來，拉威爾突然就從慢郎中一轉變成了急驚風。兩個念頭同時在

心中洶湧著，他要趕緊去報名參戰，這是其一。上了戰場之後，很可能就不會生還了，所以報名前應該寫成一部重要作品，以「遺作」形式留給後人，供後人懷念、憑弔，此其二。

急著要參戰，而且斷定自己不會生還，那是因為拉威爾的夢想是加入法國空軍的行列，駕著飛機翱翔在戰場上空，多威風、多刺激，當然，也多危險、多致命！

鋼琴三重奏作品之前進度過度緩慢，因為拉威爾明確感受到一種革命性音樂帶來的衝擊。他聽到了來自維也納的荀貝格的創新作品，他也和史特拉汶斯基保持密切互動，反覆交換音樂想法。在原有的後期浪漫派風格中，他和德布西一起開發的印象派句法以及新音樂實驗之中，他要找出一條不同的融合突破道路來。

戰爭爆發前，他困擾徬徨於形式結構的設計上。他覺得應該先決定了結構邏輯，才能安排音樂的素材。這樣的思路阻滯，在戰爭爆發之後，突然消失了，拉威爾沒有耐心再去摸索那「唯一」的形式結構，他轉而豪邁放肆地運用了手頭上擁有的素材，不吝嗇地都放進樂曲裡，相對地，就讓樂曲結構回歸最簡單、最不需要設

計的範式——四樂章，外面的第一、第四樂章採取奏鳴曲式，中間兩個樂章則是一個詼諧曲、一個慢板樂章，如此直截了當。

在這裡我們看到「遺作」思考發揮的最大作用。既然這可能是此生的最後一部作品，那就不必再想要保留什麼精采樂思給未來作品去了吧！於是我們就看到，他大方地將原本為一首鋼琴協奏曲所寫的主題挪來用在這首三重奏裡，並將那首流產鋼琴協奏曲原有的核心精神——帶有巴斯克地區色彩的作品，濃縮用在三重奏的第一樂章上。

拉威爾的母親是巴斯克人，拉威爾的出生地是傳統巴斯克人聚居的地區，巴斯克的鄉土印象是他重要的童年記憶。三重奏的第一樂章，他就採用了巴斯克的傳統舞曲Zorziko節拍，那是八拍一組，但不是分成「前四後四」兩部分，而是帶有奇特搖曳效果的「三二三」的三段式組合。

我們也看到拉威爾在第二樂章的詼諧曲中採取了特殊的「回文詩」（Pantoum）概念，既嚴格卻又遊戲的形式。這個字就連當代的其他音樂家都很少有人能夠一眼

認出，它源自於亞洲的馬來語，指的是詩句反覆出現的公式，每段分四行，前一段的第二行和第四行，會變成後一段的第一行和第三行。等於每行詩都會重複出現兩次，依迴環繞，一唱三歎。因而聽三重奏第二樂章，就多了一項挑戰與樂趣，看看拉威爾究竟是如此運用這種回文規律的，哪一個樂句在哪裡反覆出現。

第三樂章再一轉，拉威爾丟出了手上另一份珍貴素材，那是巴洛克時代的巴薩加牙舞曲（Passacaille），是一種帶有舞曲風韻的變奏形式。八小節主題演奏完了之後，跟隨了七個變奏，然後遵循巴洛克古法回到主題做結。

這裡的「變奏」不只是節奏上的變化，更醒目的毋寧還是三種樂器在音域與音色上的種種對比嘗試。拉威爾寫出了一首真正充分運用鋼琴、小提琴、大提琴三種樂器全幅音域的作品，而且立意要讓三種樂器隨時都彰顯其明確個性，少有主從、誰擔綱主角誰伴奏的分別。拉威爾讓大、小提琴經常維持兩個八度的差距（比原本空弦的十三度差距更大），由鋼琴來填補中間的音域。第三樂章的第六變奏，鋼琴卻跌到最低音處，小提琴則爬升到最高音處，產生驚人、戲劇性的張力與壓力。

第三樂章結尾不經任何停留直接進入第四樂章，拉威爾用上了之前寫「馬拉美詩歌」時用過的琶音堆疊手法，製造出縹緲的效果，而且又交替輪換 $\frac{5}{4}$ 和 $\frac{7}{4}$ 兩種不穩定的節拍，最後讓樂曲結束在一段光輝耀眼的尾奏上。

寫完這首三重奏，拉威爾真的去從軍了，可惜的、也很幸運的（看你從什麼角度看），因為年紀太大、身材不夠高，他沒能獲准加入法國空軍，只能負責開大卡車。因此他活下來了，三重奏堂皇地發表、出版了，沒有成為「遺作」。不過或許是在這首作品中用盡了他當時能想到、能掌握的精妙素材，戰後拉威爾風格為之一轉，開啟了他下一階段很不一樣的新風格。

III

莊嚴之聲

宗教音樂
Riligious Music

01

精密計算的上帝之歌

巴哈「b小調彌撒曲」

Bach: Mass in B minor

巴哈從來不做驚人意外的事。
他的音樂裡沒有矛盾、沒有衝突，
矛盾衝突是世俗領域的弱點，
不是上帝會有的。

巴哈和韓德爾是巴洛克時代的兩大巨匠。兩個人竟然同樣出生於一六八五年，更是流傳數百年令人嘖嘖稱奇的巧合。不過這兩位大師在類似背景下，卻做出了很不一樣的音樂。

巴哈與韓德爾都有眾多宗教作品，也有不少世俗作品，然而基本上巴哈是個用心在宗教音樂上，同時創作世俗音樂的藝術家；韓德爾剛好相反，他本質上傾向於世俗音樂，然後將世俗音樂上的原理原則，運用在宗教音樂上。

最能清楚凸顯這項差異的，是韓德爾酷愛歌劇，寫了許多歌劇名作；相對地，巴哈一輩子沒碰過歌劇，他為教會禮拜寫了兩百多首「清唱劇」，不過，「清唱劇」實際上來說，既非戲劇也非清唱作品。

韓德爾的宗教作品，仍然是以人為其傾洩、訴說對象的。最有名的「彌賽亞」，唱到「哈利路亞」「萬王之王，萬主之主，祂將永遠統治，哈利路亞！」時，國王也不禁為之動容起立聆聽，那正是韓德爾音樂的目的。他像是在聖壇上證道的牧師，要讓臺下的聽眾理解神的光采與偉大，要說服臺下聽眾感受神、接近神。

巴哈的音樂卻不是這樣。巴哈的音樂遠比韓德爾的音樂難以描述、難以言說。勉強地說，就連巴哈的世俗音樂，像他寫給不同器樂的眾多「組曲」、為了鋪陳、試驗和聲原則的「十二平均律曲集」、甚至表明了就是為了幫助後進增加作曲能力而寫的「二聲部、三聲部創意曲」，他的心中皆有上帝做為終極的對象。

上帝不會也不能被感動。巴哈音樂裡沒有太多試圖激動人心、操控情緒變化的部分，他不要用音樂將聽眾拋擲進地獄，再抬升到天堂，那種戲劇性的成分，韓德

爾很擅長，卻不是巴哈的手法。

上帝只能被呈示。巴哈音樂從來不曾放掉井然有序的理性安排，含蓄不誇張地創造著動人的奇蹟。這話什麼意思？奇蹟怎麼可能含蓄？但巴哈的音樂真就是如此，每一個細節都可以拿出來分析，都不曾離開嚴謹的規律與秩序，但是嚴格規範下產生的音樂，竟然一點也不乏味，反而充滿了無窮變化與興味。

這是上帝的音樂，或該說與上帝形象最為貼切呼應的音樂。如同世界萬象一樣多采多姿，複雜豐美，卻又都能被統合在明顯的理性、數學安排原則裡。繁與簡的辯證統一，這不正就是人有所求於上帝，希望上帝提供給人的安穩保證嗎？

巴哈從來不相信例外，更不訴諸例外來吸引聽眾。巴哈從來不做驚人意外的事。巴哈音樂裡沒有矛盾、沒有衝突，矛盾衝突是世俗領域的弱點，不是上帝會有的。

巴哈留下的大型宗教作品，包括「約翰受難曲」、「馬太受難曲」和「b小調彌

撒曲」等。其中一度被認為矛盾、怪異的，是「b小調彌撒曲」。

為什麼怪異？巴哈活在十八世紀的德國，一個明確的新教國度。他的兩百多首清唱劇，是因應路德教會禮拜儀式所需而做的；但是大型、連綿幾小時的「彌撒」，卻是個不折不扣的舊教、天主教的儀式。不只這樣，「彌撒」還是羅馬教皇領導的天主教最重要的代表性儀式，也是最早被新教運動領袖視為不真誠的繁文縟節最突出的例證，必除之而後成其為改革。

屬於路德派新教的巴哈，怎麼會寫了一大首完整的「彌撒曲」？在這樣的疑問下，而有了關於「b小調彌撒曲」的種種猜測解釋。

一種說法，這是巴哈純粹出於音樂好奇心的創作，其中並沒有宗教，尤其沒有教派上的意義，巴哈視「彌撒曲」為音樂形式上的挑戰，好奇地接受了挑戰，於是做了一首沒打算真正要演出的「彌撒曲」。

另一種說法，認為巴哈寫的不是「真正的」彌撒曲。傳統「彌撒曲」應該要有

五大部分，「b小調彌撒曲」卻只有四部分。巴哈寫的，是一種不純正的彌撒曲，並不適合在教堂與儀式一起進行，而是和韓德爾「彌賽亞」或後來貝多芬的「莊嚴彌撒曲」一樣，本來就打算在音樂廳演出的。

另一種說法主張，那四個部分其實是各自獨立的。巴哈真正寫的，是四首依循路德儀式，較短的禮拜樂曲，出於不明的動機，巴哈自己或其後人，才將四首短曲擺在一起，湊出「彌撒曲」的長度，給它掛上了「彌撒曲」的名義。

第三種說法不容易成立。任何聽過「b小調彌撒曲」都能感受到整首前後相銜的氣勢，而且仔細分析各部分的組成，也清楚說明了巴哈式精密的數學原理開展，要說四個部分沒有內在關係，絕對不通的。

前面兩種說法也不完全符合巴哈風格與歷史證據。天主教會使用的彌撒曲，很多都沒有正式的五大部分組成元素，其結構變化差別本來就很大，而且很難想像巴哈會將音樂與上帝分開，對單純的音樂形式有那麼大的好奇與興趣，以至於去創作出長達兩小時的巨製出來。

這些說法忽略兩椿重要的事實。第一，這部作品的初稿是獻給德勒斯登王廷的，當時統治德勒斯登的薩森尼大選侯同時身兼波蘭國王，而波蘭信奉天主教，接受羅馬教皇威權的。

第二，更重要更關鍵的，巴哈是透過音樂接近上帝、理解上帝的，而不是透過教義與教會。他所認識的上帝，那繁簡統合的超越性力量，不可能拘執於教會教派差異裡。他筆下的彌撒曲，發展出空前嚴謹細密的變化安排，和他心目中的上帝始終一致，不存在任何儀式的矛盾。音樂裡的上帝，比教會教義中的上帝，更廣闊又更親切，巴哈始終信奉、也只信奉那樣的上帝。

連國王也得起立

韓德爾 「彌賽亞」

Handel: Messiah

助理推開門發現韓德爾捧著樂譜發呆，滿臉是淚。

意識到助理的存在後，韓德爾抬起頭來說：

「我以為我見到了上帝的容顏。」

「彌賽亞」是韓德爾最出名的作品，應該也是歷史上最廣為人知的宗教音樂。

環繞著「彌賽亞」有很多故事。其中一個故事說的是：有一天助理有事找韓德爾，明明看到他走進房裡，卻在門口怎麼叫都得不到回應，推開門發現韓德爾捧著樂譜發呆，而且滿臉是淚。意識到助理的存在後，韓德爾抬起頭來說：「我以為我見到了上帝的容顏。」

據說，韓德爾捧著的樂譜，正翻開在「彌賽亞」第二部的結尾。

那段所描寫的，是耶穌基督復活後，升天到了上帝身邊，音樂歌頌著：從此之後，耶穌基督成了「萬王之王」，其權力凌駕於世間所有王者之上，於是「哈利路亞」的讚美之聲此起彼落，一聲比一聲更高亢。

關於這段「哈利路亞」，還有更有名、流傳更廣的故事。「彌賽亞」首度在倫敦演出，英國國王喬治二世也出席了音樂會，當演唱到「哈利路亞」這段時，國王從座位上站了起來。依照皇家禮儀，國王站起來，周遭的人必須跟隨起立，於是全場沒有人坐著，全都站立莊重地聆聽這段音樂。

沒有任何第一手、確切的史料可以證實這件事真的發生過。因此對於喬治二世為什麼突然站起來，也就沒有大家共認、接受的解釋。最常見的說法就有好幾種。一種認為在音樂的讚頌中，國王體會並認知了，耶穌基督是「萬王之王」，因而在耶穌基督之前，他不過就是另一個臣民，心中充滿對「真王」的敬畏，喬治二世很自然地站了起來。

另一種說法主張：喬治二世為崇偉的歌聲所震懾感動，因而無法繼續大剌剌安

坐在位子上聆聽，於是起立抒發並抒解內心的激動。稍有一點不同的說法則認為被音樂感動的喬治二世，站起來表達對創作者韓德爾的尊崇敬意。

這是強調音樂與宗教力量的說法，另外還有一些比較世俗、現實的說法。有人說國王遲到了（音樂會進行將近三分之二了才到！）所以站在入口處沒有馬上落座，有人發現國王站在那裡，趕緊站起來，終至全場觀眾都站起來了。

也有人說因為國王已經在位子上坐了超過一個小時，忍不住要伸伸腿就站起來了。還有人說喬治二世平日就有胃脹氣的毛病，毛病突然犯了，他只好站起來放鬆胃部的壓力。

不論真正的理由是什麼，這個故事反覆傳頌之後，留下了一個傳統——在英國及其他很多地方，演出「哈利路亞」這段音樂時，觀眾會自動起立，站著聆聽。

不論國王起立的理由是什麼，這次倫敦演出對韓德爾音樂生涯的影響，再清楚再關鍵不過。一七四一年韓德爾創作「彌賽亞」時，他在英國的發展陷入瓶頸，不

太知道自己到底該做什麼才好，然而「彌賽亞」倫敦演出之後，英國社會張開雙臂迎接、擁抱韓德爾，甚至忘掉了他的德國人身分。

一七四一年八月，韓德爾到一位牧師詹寧斯的家中做客，一方面不曉得自己該做什麼，一方面出於對主人好意的回報，韓德爾開始為詹寧斯所以寫的「彌賽亞」歌詞譜寫音樂。一寫寫出興味，更寫出熱情靈感了，從八月二十二日開筆，到九月十四日，韓德爾竟然寫完了一首分成三部分，演出時間將近兩小時的龐大作品。

詹寧斯寫的歌詞，完全取材於對現代英語形成具有深厚影響的詹姆斯王版本的英語《聖經》。這是全英國上上下下最熟悉的文本，將其中字句原封不動當做歌詞，顯然大有助於英國社會接受這部作品。

「彌賽亞」描述的，就是耶穌基督的故事，大多取材自《新約》，又自由穿插了部分《舊約》中的字句。「彌賽亞」第一部描寫耶穌基督的誕生，預兆、預言、馬槽及來訪的東方三聖人。第二部則鋪陳耶穌基督的受難、復活以至升天的過程。第三部跟隨〈啟示錄〉，形容最後審判日的種種光景。

韓德爾並沒有要將「彌賽亞」寫成「彌撒曲」，他寫的毋寧比較接近是搬演聖經故事的世俗劇，而不是伴隨宗教儀式進行的音樂。

不過，這部作品於一七四二年的正式首演，是在愛爾蘭的都柏林舉行的。愛爾蘭保留了羅馬帝國時期的天主教傳統，奇蹟式地沒有在蠻族入侵中被破壞、斷絕，有著極為強烈的宗教儀式氣氛。在都柏林的首演，強化了「彌賽亞」的宗教意涵，降低了其一般戲劇性張力。

這部作品開始流傳時，通常在復活節前的時間演出，做為製造氣氛迎接受難日與復活節的準備。不過隨著作品的宗教地位愈來愈高，其演出時間也就有了相應改變，逐漸移到更重要的耶誕節前的日子裡演出，十九世紀之後，甚至有愈來愈多教堂或音樂廳，在耶誕夜或耶誕日堂皇演出「彌賽亞」。

此外隨著「哈利路亞」段落愈來愈受歡迎，「彌賽亞」也就有了一種「精簡版」，完整演出第三部「啟示錄」，因為這段有很多天崩地裂、封印揭開的激烈變化，讓人聽得心神動搖，然後在第三部後面接演原本是第二部結尾的「哈利路亞」。

這樣觀眾就不會搞不清楚什麼時候、到哪段音樂時應該要起立了。

韓德爾是最早的歌劇聖手，他的歌劇作品數量驚人。對於掌握戲劇性音樂張力，他當然是箇中老手。運用了這種音樂的內在戲劇性，淋漓揮灑耶穌基督的故事，和末世的奇景，成就了這樣一部作品。因為其受歡迎、廣泛流傳的程度，很容易讓我們忽略了其內在真實、強悍將宗教戲劇化的巨大貢獻。

讚美上帝！

03

海頓的神劇「創世」

Hayden: The Creation

所有和聲的走向，都是朝外、向上的，幾乎沒有任何曖昧迂迴之處。

聽者很容易就依照音樂的指引，看到愈來愈寬廣的風景，看到愈來愈光亮的色彩。

海頓的習慣是，在每一份完成的樂譜手稿後面，都會寫下：「讚美上帝！」，意味著作品雖然在他的手上完成，但能完成作品的，畢竟要靠上帝榮光顯現。這樣的習慣，對於音樂史學者分辨海頓作品，尤其是辨認哪些作品是他自己認定完成的，大有幫助。

我們算不清海頓究竟在樂譜上寫過多少次「讚美上帝！」。他活得久，個性穩定勤奮，又長期做著需要不斷創作音樂的工作，所以完成的作品當然很多，更重要的，他寫譜很快，通常不花幾天，就能簽一次「讚美上帝！」。

不過我們卻清楚知道，在他漫長的創作生涯中，哪一部是耗費最多時間才寫好的作品。從一七九六年十月一直寫到一七九八年四月，不只如此，創作過程顯然讓他耗盡心神，所以在一七九八年五月指揮公開首演後，海頓大病一場，久久才得以恢復。

那是一部真正「讚美上帝」的作品，就是神劇「創世」。這部作品的中文譯名，常譯為「創世紀」。神劇的歌詞內容，圍繞在上帝開天闢地的經過，當然和《聖經》中的〈創世紀〉關係密切，但是中間引用的材料，不只是〈創世紀〉，彌爾頓的《失樂園》也同樣重要，因此並不是〈創世紀〉的音樂版。

海頓的「創世」，又是一部受到韓德爾影響的作品。一七九一年與一七九四年，海頓兩度渡海訪問英國，在那裡最大的收穫，就是聽到了韓德爾的大型神劇。對海頓而言，韓德爾的神劇，如讓他留下最深刻印象的「以色列人在埃及」，真是大氣啊！不論在編制上、在結構上或在精神上，都遠超過海頓當時在德國、維也納能夠聽到的。

在英國的時候，海頓從一位所羅門先生那裡得到一份標題為《世界創生》的詩篇。所羅門特別告訴海頓，這詩之前曾經交給韓德爾做為神劇的歌詞，但最終韓德爾沒有寫出相應的音樂來，理由是：如果真要完整譜寫，這首神劇恐怕要演上四小時才能完事。

多大的誘惑、同時又是多大的挑戰。不過海頓畢竟一生實事求是，不會輕舉妄動，將《世界創生》帶回維也納之後，海頓找了一個朋友協助將文本譯成德文，順便也對原文進行了濃縮改寫，瘦身到只剩不到一半的長度。

所以我們今天聽到的「創世」，大約一百分鐘能演奏完，而不是四小時。也因此，這部作品有德文和英文兩種版本並存，海頓還特別指示希望在英語國家就演出英文版本。或許，他心中也存著可以追隨韓德爾前例，風靡、征服英國的夢想吧！

可惜這個夢想不容易實現。海頓的英文不夠好，所以看不出來他找的朋友英文程度也不夠好。改編過的英文歌詞，有許多不通，甚至會鬧笑話的地方，想想，如此莊嚴歌頌世界創造之初的神劇，如果演出中有觀眾被不通的歌詞逗得忍不住笑出

來，那是何等不敬！於是後世即使在英國演出，往往也都還是選擇了德文版本，比較安全。

「創世」共分三部分，第一部描述上帝創造天、地、日、夜、風、水等自然條件的經過。第二部則在上帝手中出現了動物、植物，以及人。第三部中，亞當和夏娃在伊甸園裡幸福歡樂地過著日子。和《聖經》的〈創世紀〉相比，最特別的是神劇在人的墮落來臨前就嘎然結束了。沒有蛇的誘惑，沒有偷吃蘋果，當然也就沒有犯下原罪被趕出伊甸園。這是純然幸福的開端，未被汙染的情境。

或者該說未被汙染成功的情境。「創世」中取自《失樂園》的，是關於撒旦最早的形影，他如何在天地剛成之初，便向上帝挑戰，卻被上帝擊敗阻退。這一段故事提供海頓作品中最主要的戲劇性衝突，讓他得以小試從韓德爾那裡學來的以音樂鋪成戲劇張力的手法。

不過，淺嘗即止。整體而言，「創世」仍然是以追求並表達崇高光榮為主的作品。一年多的創作時間，愈來愈多人知道，也就愈來愈多人期待，海頓要寫一部直

接「讚美上帝」，並且足以表達上帝榮光的作品。以致於到一七九八年四月，一場事先安排，還必須憑邀請函才能入場的「試聽會」，會場中貴族雲集，會場外群眾衰聚，必須動員三十名警察來維持秩序。

令人驚訝的，這麼高的期待，竟然沒有帶來任何失望的感受。海頓的音樂，真的比當時最高的期待想像，更隆崇更光耀。要做到這點，其中一個比較簡單的祕訣，是動用空前的大編制。一七九九年三月正式公開首演時，一共動員了一百二十位器樂演奏者，和六十位成員的合唱團，這是韓德爾也沒有的大手筆啊！

比較細膩困難的成功因素，在於音樂本身的和聲與形式。海頓在這裡將他對於大調和弦，乃至於當時對於大調和弦的開展、擴張效果，發揮得淋漓盡致，無以復加。所有和聲的走向，都是朝外、向上的，幾乎沒有任何曖昧迂迴之處，聽者很容易就依照音樂的指引，看到愈來愈寬廣的風景，看到愈來愈光亮的色彩。

另外一方面，海頓巧妙地夾用宣敘調與詠嘆調的音樂，讓宣敘音樂鋪襯引路，製造了比詠嘆調更強烈的情感，幾乎沒有哪一段美妙音樂在出現之前，未曾先對聽

做好準備的。

難怪這部作品大受歡迎，海頓去世前的不到十年間，在歐洲各地演出了超過八十場。海頓最後一次親自到場聆聽「創世」演出，是一八〇八年三月，當時海頓身體已經很虛弱了，是坐在大椅子上被抬進來的，進場時所有觀眾起立鼓掌致敬，海頓沒有說話，只是反覆地以手向上指，應該是在表示：「讚美上帝！」吧！

走向死亡的最後作品

莫札特 「安魂曲」

Mozart: Requiem

當中所描述、撫慰的抽象死亡，
與日益逼近他的肉體痛苦，
奇妙地重疊在一起了。
因而他不只一次對康絲坦斯說：
「我覺得這『安魂曲』是為我自己寫的。」

莫札特的「安魂曲」是部神奇的作品。最神奇的有兩件事：第一，竟然至今我們認定它是莫札特的作品；第二，這作品聽起來竟然如此完整。

有太多因素可能在過程中將這部作品從莫札特的曲目中奪走，讓我們今天無從接觸、無從聆聽這部作品。

依照一度極受歡迎的舞臺劇，後來還改編成電影拿下多座奧斯卡金像獎，謝弗的「阿瑪迪斯」，「安魂曲」是一位神祕、蒙面、如同死神般的黑衣人，在暴風雨的

夜晚敲開莫札特家門，委託莫札特創作的。這黑衣人的真實身分，是另一位大作曲家沙里耶利，他嫉妒那麼粗俗又沒教養的莫札特，竟然擁有如此不可思議的音樂天份，決定將莫札特毒死，並且計劃在莫札特死後，將這部「安魂曲」據為己有，向世人宣告他也擁有和莫札特同等的音樂才能。

如果沙里耶利成功了，這部作品編入他的名下，今天大概就和所有其他沙里耶利的作品一樣，再也沒有機會演出與錄音了吧。

還有另外一個比「阿瑪迪斯」劇情可信的說法是，這部作品是由一位叫華爾色格的貴族委託創作的，但是華爾色格並沒有出面，而是以匿名形式要莫札特寫一部「安魂曲」。為什麼要匿名委託？華爾色格的盤算是，等莫札特交出作品，他會選擇在二月十四日亡妻逝世紀念日上，將它當作自己的作品發表。

唉，如果換成是華爾色格計畫得逞的話，那麼這部作品的命運會更淒慘，恐怕連原稿都找不到了吧！誰會在乎一個叫華爾色格的人寫給他太太的「安魂曲」呢？

依照莫札特夫人康絲坦斯不見得完全可靠的記憶（她常常自己會生出好幾個互相矛盾的說法），莫札特是在一七九一年夏天，接受了這項委託，領到一筆還算豐厚的「前金」。不過他並沒有馬上動手寫「安魂曲」，而是繼續進行手頭上的歌劇「狄托王的仁慈」，還去了一趟布拉格。從布拉格回到維也納，莫札特的健康狀況急遽變壞，從四肢末梢開始，出現了浮腫症狀。他開始撰寫「安魂曲」。「安魂曲」當中描述、撫慰的抽象死亡，與日益逼近他的肉體痛苦，奇妙地重疊在一起了。因而不只一次，他對康絲坦斯說：「我覺得這『安魂曲』是為我自己寫的。」

四肢浮腫的情況嚴重到阻礙莫札特寫譜。他只好找個助手徐士邁爾協助抄譜。

到十一月二十日，莫札特的狀況已經惡化到無法下床了，然而躺在床上的他仍然沒有放棄「安魂曲」的寫作。

依照康絲坦斯的一個說法，十二月五日子夜剛過，莫札特斷氣時，手中仍然握著「安魂曲」的草稿。

「安魂曲」未完，而莫札特已逝，一語成讖，「安魂曲」成了伴隨他走向自己死亡的最後作品。不過從康絲坦斯的角度看，「安魂曲」未完，莫札特已逝，帶來的非但不是「安魂」，而是「驚魂」。委託人原本承諾的「後謝」，另外一筆對家計大有助益的金額，豈不泡湯了？

驚慌中，康絲坦斯刻意隱瞞「安魂曲」未完的訊息，先找了一位作曲家艾伯勒來補寫，但艾伯勒補好兩個樂章之後，感覺到工程浩大超出原來的想像，就倉皇辭謝了這項工作。

不得已，康絲坦斯只有求助於曾經在病榻邊幫忙抄稿的徐士邁爾。徐士邁爾不畏艱難接下了任務，在很短時間內補好一共十四個樂章的「安魂曲」。徐士邁爾如此積極、勇於任事，動機或許來自他覺得有機會將來讓世人知道：號稱莫札特寫的「安魂曲」，原來是出自他的手筆，一下子就抬高自己音樂創作的地位。

又一次，還好他沒能稱心如意，不然這部作品也要隨徐士邁爾這個名字沉落在歷史的海底了。

阻止徐士邁爾最力的，當然是康絲坦斯。她決心一定要拿到華爾色格的錢，如果讓人家知道作品不是莫札特寫成的可就不妙了。她甚至在完成的樂譜上偽造已死的莫札特簽名，而且不知出於失神或忽略，竟然在簽名後面填上「一七九二年」！

這部作品在一七九二年秋天交給了華爾色格，一七九三年二月十四日，華爾色格如願在亡妻紀念日上演奏了這部作品。不過他沒機會假冒作者之名了，因為康絲坦斯在此之前，已經先安排了一場「莫札特『安魂曲』」的首演會了。

紙包不住火，「安魂曲」完成於莫札特身後的事，畢竟有愈來愈多人知道了。為了杜悠悠眾口，康絲坦斯承認徐士邁爾的協助補寫，不過堅持徐士邁爾都是依照莫札特生前留下來的紀錄紙條補寫的。這些紀錄紙條別人都沒看過，因而也就無從復原到底徐士邁爾真正貢獻的程度如何。

經過那麼多曲折，「安魂曲」聽來竟然不會讓人覺得支離破碎，格外難得。維持「安魂曲」完整的一項關鍵因素，很可能是韓德爾的功勞。一七八九年，莫札特逝世前兩年，曾接受委託改編韓德爾的「彌賽亞」，以因應現實的宮廷編制。在過程

中，莫札特對於大型宗教作品的理解，顯然有了飛躍的成長，更清楚了其音樂上的結構，尤其重要的，更明白了各種樂思如何透過人聲貫串組合起來。

去世之前，莫札特集中先寫合唱部分，尤其是賦格樂段，因此鋪設了很堅實的基礎，並揭示了樂思發展的明確方向，讓後來的艾伯勒和徐士邁爾有可依循的準據。

「安魂曲」的作者是莫札特，卻又不只莫札特。除了實際動手修補的艾伯勒和徐士邁爾之外，好像也應該將韓德爾及龐大的教堂音樂傳統算進去吧！在這個中古以來的巨大傳統上，病篤體衰的莫札特才得以完成這樣驚人豐沛、震懾心靈又安定亡魂的作品啊！

05 人聲與器樂的平衡

貝多芬 「莊嚴彌撒」

Beethoven: Missa solemnis

貝多芬終於在「莊嚴彌撒」裡解決了「C大調彌撒曲」留下的問題，人聲與器樂取得了新的平衡，不再為了應和人聲而犧牲了豐沛的器樂創意與表現。

一八一九年四月，奧地利大公魯道夫被教廷選為樞機主教，身為魯道夫的音樂老師，也長期接受魯道夫贊助的貝多芬，趕緊寫了一封信給大公。信中首先慶幸大公前一陣子不舒服的病體恢復健康，再哀歎自己的身體狀況每況愈下，接著提議：在大公正式就任樞機主教時，自己打算為他寫一首彌撒曲供典禮演奏。

樞機主教就職大典定在一八二○年三月二十日，那天在歐繆茲大教堂裡演奏的，卻不是貝多芬寫的彌撒曲。貝多芬黃牛了，沒有交出答應的作品，到主教就職，他才寫出「垂憐經」和「光榮頌」的草稿而已。

還要再等三年，貝多芬才終於寫完他的「莊嚴彌撒」，一八二四年四月在遙遠的俄羅斯聖彼得堡首演，一八二七年，貝多芬臨終前，這部作品的樂譜才完整出版。

幾項因素，使得「莊嚴彌撒」花了那麼多時間才寫出來。一個因素是一八一八年蘇黎士出版商印出了過去長期被忽略，很少人看過、更少人聽過的巴哈「b小調彌撒曲」，出版社不客氣地宣傳：「人類有史以來最偉大的音樂作曲」。

顯然貝多芬在創作「莊嚴彌撒」的時期，接觸到這部「人類有史以來最偉大的作品」。他不可能不受到巴哈既磅礴又細緻的宗教音樂手法影響，以他的個性，更不可能輕易服輸，拜倒在巴哈音樂聖殿前，卻不嘗試挑戰「b小調彌撒曲」的規模與地位。

例如說「光榮頌」裡，貝多芬讓樂曲從本來的D大調轉到降E大調、再轉到F大調，然後才再轉回D大調，「信經」裡則用上另一種調性的變化。從教會調式（多利安調式）的D調轉到正常的D大調，然後再轉d小調。

不只調性和聲進行各種變化，樂曲裡使用的節奏，也絕對不像表面上看到的那麼直接、單純。第三樂章的「信經」，樂章總標是「不太快的快板」，然而開頭快板之後，下一個段落就轉進了「慢板」，再稍微加快些成為「行板」，然後又放慢成為「富表情的慢板」，經過一小段「快板」過門，變成「很快的快板」，轉回「不太快的快板」，再放慢一點點成「不太快的小快板」，然後呢？以「緩板」結束前還先加一段回到「快板」的演奏！

看得眼花撩亂了？驚人的不在動用這麼多節奏變化，而在以節奏將「信經」的長段歌詞仔細安排切分開來，讓演出時，歌詞聲音氣氛與節奏充分配合，讓聽眾不管在教堂裡或音樂廳裡聆聽，都不會覺得繁瑣複雜，更不會覺得奇怪突兀。

創作「莊嚴彌撒」時，貝多芬心裡可能有巴哈的「b小調彌撒曲」，他心中更可能有自己前幾年寫過的「C大調彌撒曲」。「b小調彌撒曲」激起貝多芬挑戰的雄心，「C大調彌撒曲」應該會不時提醒他如何避開失敗的陷阱吧！

貝多芬自己對「C大調彌撒曲」不滿意，從來沒有出版發行，同時代聽過、看

過這個作品的人，也都沒講什麼好話。不過，「C大調彌撒曲」在貝多芬的音樂生涯中，絕非可以被輕易帶過的失手敗筆而已。畢竟那個時代，教會教堂仍然是重要的音樂贊助者，畢竟那個時代還有很多人相信，音樂的顛峰屬於宗教音樂，宗教音樂擁有世俗音樂無法企及的神聖地位。

「C大調彌撒曲」不只是貝多芬嘗試的第一部大型宗教音樂，也是第一部大型合唱曲。換句話說，他將吟唱經文的人聲，與器樂進行結合。很多人都同意，在這部作品中，貝多芬展現了他處理人聲的高度興趣與驚人才華。如何將拉丁文的咬字唱腔，安排進高低旋律裡，讓人不只清楚地聽到經文內容，同時還能有相應的情緒感應，這方面貝多芬做得很成功。尤其是長段「光榮頌」當中重敘耶穌基督從受難到復活的過程，音樂充分幫助了聽者進入那樣既痛苦悲哀又崇高救贖的淨化經驗裡。

然而很多人都同意，「C大調彌撒曲」聽來怪怪的，問題出在照理應該是貝多芬最擅長的器樂安排上。「C大調彌撒曲」屬於貝多芬創作的「中期」時代，和第四、第五、第六號交響曲重疊，這本來正是貝多芬音樂裡「英雄」風格最凸出的時期，一個簡單的動機就能在他手下寫出彷彿無窮無盡、無限擴張的變化。然而這種「英

— 165 —

雄」風格，卻反而成為有效執行「彌撒曲」的障礙，也許是拘執於固定的經文歌詞

罷，貝多芬寫出來的器樂，很多地方感覺邁不開腳步，甚至一拐一拐地不平衡。

過了「英雄」時期，進入更深沉的後期階段，貝多芬終於在「莊嚴彌撒」裡解

決了「C大調彌撒曲」留下的問題，人聲與器樂取得了新的平衡，不會再為了應和

人聲而犧牲了豐沛的器樂創意與表現。

當然，從後來的創作發展，我們明瞭「莊嚴彌撒」的成功經驗還代表了什麼。

代表從「C大調彌撒曲」、「合唱幻想曲」、歌劇「費黛里奧」一路下來，貝多芬對於

讓人聲加入器樂進行有機交響的興趣與試驗，終於要開花結果了。他正在摸索創造

一種讓器樂與人聲失去主從界線，可以自然融合的形式，讓器樂與人聲非但不會互

相絆腳，還能交織補足。

最終的成就，正是第九號「合唱交響曲」。曲子的最後一個樂章，人聲歌唱升

起，傳遞世界大同四海一家的崇高訊息，在音樂裡灌注了超越的理想精神，把世俗

音樂一下子拉高到和宗教平起平坐，甚至可以高於宗教音樂的新境界。

天上神界的對決

06

孟德爾頌的神劇「以利亞」

Mendelssohn: Oratoria, Elijab

合唱部分千變萬化的寫法，
時而四部時而八部，
還穿插了只有女聲的三部形式。
雖然只有音樂，
但聽者彷彿在眼前看到奇觀景象。

孟德爾頌是猶太人，但他是個奇怪的猶太人，有猶太血統，卻不信猶太教。事實上，孟德爾頌在作品上簽名時，簽下的姓，都不是我們現在熟悉的「孟德爾頌」，而是「孟德爾頌‧巴托第」，這才是他認定自己的全名。

「巴托第」是孟德爾頌的爸爸在放棄猶太教改宗信仰基督教受洗後，給自己家族加上的姓。理由是「孟德爾頌」這個姓，是個不折不扣純粹猶太姓。這個姓和猶太人關係太密切了，「要人家接受基督徒孟德爾頌，就像要人家相信有猶太教孔夫子一樣荒唐。」孟德爾頌的爸爸如此解釋為什麼要加上「巴托第」的理由。

不過孟德爾頌的爸爸在正式文書上加了「巴托第」，平常卻不太用這個附加姓氏。要到孟德爾頌，才每次簽名都不忘加上「巴托第」，換句話說，孟德爾頌比爸爸更自覺投身加入基督教的陣營，與自己的猶太出身保持距離。

這樣的身分來寫神劇，不免增添了複雜性，畢竟猶太人相信的上帝，和基督教徒相信的，不是同一回事；更麻煩的是，基督教徒眼中看到的猶太人，是一個手上沾染耶穌基督鮮血的民族。

做為一個改宗猶太人，孟德爾頌不可能不感受到人家看待他、或猜測他的態度。他寫過幾部神劇，其中有一部取材自《新約聖經》的〈聖保羅〉。〈聖保羅〉的神劇情節牽涉到猶太人，在兩個不同的歌詞版本中，孟德爾頌選擇了對猶太人更不友善，把猶太人刻劃得更醜陋的那一個。這多少反映了他內在的認同壓力吧！

甚至就連孟德爾頌寫神劇這件事，也都受到特別的注意、討論。到孟德爾頌活躍的時代，「神劇」這個形式其實不再流行了。畢竟那是個人浪漫主義精神翻滾的時代，誰還理會教堂裡要用的音樂呢？

神劇、宗教音樂式微的一個徵兆，就是巴哈的大型宗教作品，長期失去了上演的機會。然而，也就是在孟德爾頌的手上，「復活」了巴哈的「馬太受難曲」，一八二九年，孟德爾頌指揮了巴哈去世（一七五○年）以來「馬太受難曲」的第一次演出，讓當時的人們為之驚豔，原來巴哈還寫過這樣一部作品！

不只這樣，孟德爾頌也花了很長時間（他總共才活了三十八歲）整理韓德爾的神劇作品，交由英國的出版商出版。在在顯示了他對巴洛克音樂，尤其是宗教音樂的高度興趣。

或許正因為整理韓德爾作品的經驗，一八四六年，孟德爾頌獲得了英國的邀請，參加伯明罕音樂節，他特別創作了另外一首大型神劇「以利亞」，帶到英國發表。

以利亞的事蹟記錄在《舊約聖經》中的〈列王紀〉裡，他是西元前九世紀曾經統治過以色列的諸王之一。孟德爾頌最早採用的是卡爾‧克林傑曼寫的德文歌詞，後來考慮到英國觀眾的接受程度，改採威廉‧巴特羅買寫的英文歌詞。歌詞中凸顯

以利亞的戲劇性神奇力量，包括讓死人復活、藉祈禱讓苦旱的以色列獲得雨水的滋潤，以及最終以利亞乘坐輝煌的火焰馬車升天的壯觀景象。

不過「以利亞」全劇中真正的高潮，主角卻不是以利亞。而是以色列人信奉的上帝耶和華現身，和假神巴力對峙，最後終於打敗了巴力，證明其無上的能力與地位。而且「以利亞」劇中還依照聖經紀錄，描寫了隨後巴力假神的信徒被帶走屠殺的情節。

這部作品遠比「聖保羅」成功，雖然發表後第二年，孟德爾頌就因病謝世了，然而這部作品留傳下來，成為他所有作品中僅次於「e小調小提琴協奏曲」與「義大利」交響曲，最常被演出的。孟德爾頌掌握宗教音樂的基本語法，極為成熟，放入巴洛克時代宗教音樂傑作中，毫不遜色。而且在表現大氣魄的戲劇張力上，他的音樂出於韓德爾而更有勝之，尤其合唱部分千變萬化的寫法，時而四部時而八部，還穿插了只有女聲的三部形式。雖然只有音樂，但聽者彷彿在眼前看到奇觀景象。

最神妙的，畢竟還是那天上神界的對決，如此激動，同時又如此超越，立即領受其間的衝突個性，但又清澈明白那種衝突，絕對不是街頭打架血濺五步，有著奇特

的宿命莊嚴。

莊嚴之聲——宗教音樂

能寫出神界對決，正因為孟德爾頌的音樂，不只是巴洛克式，浪漫主義精神已
經浸潤到他的內在，給了他巴哈、韓德爾，甚至莫札特、貝多芬都不會有的語彙，
一種創造情緒緊張氣氛的語彙，孟德爾頌將之與傳統元素巧妙結合，才有了這樣一
部聽來既傳統又新奇的傑作。

當然，「以利亞」的成就能超越「聖保羅」，另外一項不可忽視的因素是，舊
約的故事讓孟德爾頌不需要緊張於應付身分分裂。他可以同時是個猶太人，又是一
個基督徒，因為他要處理的，是猶太人和基督教分家之前的神話，是猶太文化與基
督教的共同遺產，他可以盡情大方地認同以利亞，鋪陳以利亞的磅礡情節，不需矛
盾、不需猶豫。後世聽音樂的人，不管以什麼態度對待基督教和猶太人間的恩怨情
仇，都感受到了孟德爾頌的自在自信吧！

171
莊嚴之聲——宗教音樂

的宿命莊嚴。

能寫出神界對決，正因為孟德爾頌的音樂，不只是巴洛克式，浪漫主義精神已經浸潤到他的內在，給了他巴哈、韓德爾，甚至莫札特、貝多芬都不會有的語彙，一種創造情緒緊張氣氛的語彙，孟德爾頌將之與傳統元素巧妙結合，才有了這樣一部聽來既傳統又新奇的傑作。

當然，「以利亞」的成就能超越「聖保羅」，另外一項不可忽視的因素是，舊約的故事讓孟德爾頌不需要緊張於應付身分分裂。他可以同時是個猶太人，又是一個基督徒，因為他要處理的，是猶太人和基督教分家之前的神話，是猶太文化與基督教的共同遺產，他可以盡情大方地認同以利亞，鋪陳以利亞的磅礡情節，不需矛盾、不需猶豫。後世聽音樂的人，不管以什麼態度對待基督教和猶太人間的恩怨情仇，都感受到了孟德爾頌的自在自信吧！

07 對救贖的嚮往

舒曼 「浮士德情景」

Schumann: Scenes from Goethe's Faust

對舒曼而言，
最浪漫的畢竟還是對於救贖的嚮往，
經由理想通向救贖的路徑摸索。

一八四九年七月，舒曼再度陷入創作的狂熱中，不過這次他創作的作品，有著非常明確、迫切的期限得趕上。一八四九年八月二十八日是德國大文豪歌德百年冥誕，到處都有熱鬧的紀念、慶祝活動。

舒曼要寫一部在歌德百年冥誕時演出的致敬作品。他選擇的題材呢？當然是歌德畢生寫過最重要的作品「浮士德」。

事實上，早在一八四四年，舒曼就動了要用音樂來表現「浮士德」的念頭，並

且實際著手寫了一部分樂曲，不過後來卻因為太過辛勤寫作而病倒，以致中斷了這項計畫。

讓舒曼病倒的，除了實際作曲的勞累因素之外，恐怕還有強大的心理壓力。一八四五年他寫信給好友孟德爾頌，明白地表示：「任何試圖改寫這部偉大作品的作曲家，終究不免會被以在這部作品上的表現來定奪其成就，而且還不免被拿來和莫札特比較。」

因為歌德自己曾經明確地說：只有莫札特能夠稱職地改編《浮士德》。莫札特沒有改編過《浮士德》，早在《浮士德》第一部出版前二十年，莫札特就已經去世了。顯然，歌德根本不覺得有人夠格來寫「浮士德」歌劇。

然而內容如此豐富，天上地下神界鬼界穿梭的情節，加上聳動的魔鬼題材、充滿浪漫追求的精神，使得歌德這部詩劇對音樂家們構成了最大的誘惑。十九世紀的音樂家幾乎沒有幾個不曾交出有關《浮士德》的作品。

也因此，透過對於《浮士德》的改編，我們也就能看出一位音樂家的性格特質。

例如李斯特寫過「浮士德交響詩」，不過更重要的是他對於魔鬼梅菲斯特的高度興趣。他多次以梅菲斯特為題材創作樂曲，就連表面沒有掛上標題的「b小調鋼琴奏鳴曲」，實際上也是依照魔鬼與浮士德的關係來鋪陳的。

不只如此，李斯特還高度認同「浮士德精神」，一種上天下地追求各種極端經驗的嚮往，不斷探入新的領域，不斷打破各種既有的框架。李斯特的音樂，尤其他的演奏演出，充滿了這種魔之戲劇性。

舒曼與李斯特大不相同。一八四四年開始寫「浮士德」時，舒曼就設定要寫的是「神劇」（Oratorio），而不是歌劇。他最早寫的，是浮士德死後升天的情景，那充滿天使與救贖意象的段落，符合原本「神劇」高度宗教意涵的形式精神。

一八四九年，舒曼才回頭寫了「浮士德」第一部的內容，選了三個情景表現浮士德與葛萊卿的愛情故事。古諾和白遼士改編「浮士德」時，幾乎都把重點放在第

一部，尤其以華麗、恣放的音樂刻寫浮士德與葛萊卿的關係，相對忽略了第二部。

舒曼不是。他只用三個場景交代這段愛情故事。第一段是浮士德與葛萊卿的花園相會。第二景立刻急轉直下，浮士德離開不見蹤影，葛萊卿孤獨面對思念與不安的情緒。第三景則是葛萊卿進入教堂，音樂如一排排的巨牆向她逼近過來，逼得她喘不過氣來，只能零零碎碎、斷斷續續歌唱來表達她的痛苦與懺悔。

第一部寫完後，舒曼繼續寫第二部，他又跳過了群鬼亂舞、熱鬧非凡的「華爾布基斯之夜」，讓浮士德迎接日出，唱出創建新世界的夢想。這一景結束後，氣氛陡然一變，午夜來臨，四位灰色妖怪來到浮士德身邊，妖氣侵奪下，浮士德頓時喪失了視覺。然而在陰晦、鬼魅的音樂中，浮士德突然振奮引吭，唱出：「眼前一片黑暗，可是我的心底有著光明⋯⋯」

浮士德堅持打造他的理想世界，第二部的第三景，他彷彿透過心底的光，看到了眼前海埔新生地上的王國，他太得意太滿意了，不禁違背了盟約呼喚：「這一切太美好了，讓時間停止吧！」魔鬼贏了，浮士德倒地死去。

一八四九年八月二十八日，舒曼的「浮士德情景」成了百年紀念慶祝上的焦點，分別在三座城市，由三個指揮（包括舒曼自己及李斯特）帶領三個樂團，同時首演這部作品，而且立刻獲得了普遍好評。

之後，舒曼又花了很多時間繼續修改，到一八五三年補上了最前面的序曲。作品完成了，可是一直到舒曼去世，卻都沒有出版，因而也沒有作品編號。

明明是舒曼畢生規模最龐大的作品，也在那樣的特殊場合中贏得了各方的讚賞，然而對於樂譜出版，舒曼卻表現得很不積極。一方面是他晚年精神狀況愈來愈差，不過另一方面更重要的，這部作品對他而言有著太強烈的信仰價值，不一定是基督教信仰，而是一種終極洗滌救贖的意義，以致於寫作本身的成就，遠超過作品出版、演出能夠帶來的報酬。

舒曼謙卑地將作品標示為「浮士德情景」，表明並不是改編整部「浮士德」。而且事實上他也真的只從「浮士德」裡選擇了少數幾個情景，不交代劇情內容，讓音樂可以充分表現那些段落的氣氛與感情。

別人認為最重要、最吸引人的元素，舒曼幾乎都避開了。「浮士德情景」裡當然免不了要有魔鬼梅菲斯特，然而梅菲斯特只是單純的配角，沒有淋漓盡致發揮的餘地，浮士德和古希臘美女海倫的戀情，舒曼完全不予理會。浮士德被魔鬼帶往地獄的過程，在白遼士作品中構成核心高潮的場景，舒曼也完全不處理。

舒曼一心一意要用音樂來詮釋人的救贖。他捨棄了所有的戲劇性熱鬧，集中表現墮落的痛苦，面對聖靈的悔罪，藉追求理想來洗滌過去的錯誤，乃至於最後為了保存理想成果願意被永恆拋擲到地獄中，再藉如此的決心邀得聖寵，被迎入天堂。這樣的重點，不足以涵蓋複雜、豐富的「浮士德」，卻可以清楚透顯舒曼的生命情調。在種種浪漫追求中，對舒曼而言，最浪漫的畢竟還是對於救贖的嚮往，經由理想通向救贖的路徑摸索。

08 安生者之魂

布拉姆斯 「德意志安魂曲」

Brahms: German Requiem

這首曲子不是安死者之靈，
而是安生者之魂，及死者引發的傷痛，
幫助我們認識
在死亡的必然陰影籠罩下，
活著真正的意義與價值。

二〇〇六年三月，父親突然過世，在最驚愕最傷痛的情況下，我從架上找出了克倫培勒指揮愛樂管弦樂團與合唱團演出的布拉姆斯「德意志安魂曲」，那幾天一個人開車時，就只聽這首曲子，靠這首曲子度過生命中最空洞卻又最激動的一段時光。

面對死亡，最困難的是活著的人得想起多少、得感受多少。不可能不憶起逝者的種種，然而每一分回憶都像利刃一般揮劈穿刺，提醒我們這樣的容顏這樣的動作這樣的時刻，永遠逝去了，一去不返。

活著的人需要安慰。我們沒辦法無情地忽略死亡的事實，回去過正常生活，正常上班上學、正常吃喝玩樂。可是我們有限的精神能量卻又無法負荷時時刻刻沉陷在回憶、悲痛與失悔中。我們需要讓自己留在傷悲中，卻同時能從傷悲中分神的某種協助。

有人藉著反覆的佛號來分散注意。吟唱佛號或摺疊蓮花，讓生者有事可做，為死者而做的事，在重複的動作中清空部分的腦袋，不只有死亡與回憶。

我藉「德意志安魂曲」來分散注意。我聽到曲子裡簡單的德文歌詞唱出的訊息，「哀悼者有福了，因為他們的哀傷終將得到撫慰。」「含淚播種者終將歡笑收割。」因為所有的肉體皆如野草，所有的肉體終將損滅，因而我們向上帝祈求——啊，讓我知道自己的終局吧！我需要知道自己有多脆弱。

我不是教徒，我父親更不是，我從來沒有相信、接受一個人格神上帝的存在，我父親當然更不信。然而我依舊從「德意志安魂曲」的音樂中獲得安慰，並得以安定心神。因為那歌詞、及與歌詞巧妙配合的音樂，帶引著我不是去惋惜父親生命的

萎逝，而是看到所有一切生命的必然結果。因為所有的肉體皆如野草，終將損滅，父親的肉體如此，我的肉體也如此。

突然之間，我感受到與父親共同的親近性，而不是生死相異狀態產生的隔離隔絕。我的生，和父親的生有著同樣的性質與原理，換個角度看，我終將有的結局，那死亡，也和父親的死亡，同一性質同一原理吧！

在這死生現象之下，不管我們要不要將之稱呼為「上帝」，我和父親同受其統轄，也就同樣脆弱。我不必傷痛父親的脆弱，正是在這份脆弱上，我和父親有著最具體最緊密的連繫。

其實，布拉姆斯也不是一般意義下的基督徒，他和教會的關係疏離、曖昧，整首「德意志安魂曲」，異於其他典型宗教音樂作品，從頭到尾沒有出現耶穌基督。

「德意志安魂曲」是布拉姆斯第一首成功的大型作品。在此之前，人們認識他，因為他是個風格特殊的鋼琴家，是個還算不錯的合唱指揮，是個活躍的室內樂作曲

家。他一直無法鼓起勇氣來創作、發表交響曲，偏偏他唯一一首用上管弦樂法與管弦樂團規模的「d小調鋼琴協奏曲」，試演後引來一片無情、殘酷的惡評。

布拉姆斯缺乏自信，缺乏內在的動力讓他能夠越過自我懷疑，完成大型作品。他的老師舒曼和其他同時代的人，很早就從他的鋼琴曲、室內樂聽出躍然欲出的規模衝動，也鼓勵他將被包裹在小型曲式內的巨大能量釋放出來，但卻不成功。

當然，舒曼不會知道，最終讓布拉姆斯衝破自我限制的，是洶湧的哀傷與痛苦。無法用鋼琴曲、室內樂表達與撫慰的哀傷、痛苦。而這份推湧布拉姆斯成長的哀傷、痛苦，畢竟還是要由舒曼來提供。

舒曼發瘋投河自盡未遂，給布拉姆斯第一次大震撼，讓他重新拾起鋼琴協奏曲的寫作。四年後，舒曼去世，布拉姆斯進一步將鋼琴協奏曲的一段音樂，配上了〈傳道書〉裡的文句，那就是「德意志安魂曲」最早的開端。

花了四年時間，布拉姆斯一再回到這首曲子來紓解舒曼逝世帶來的壓力，他承

襲巴哈「清唱劇」的宗教音樂形式，寫成了四段合唱樂曲，接著，一八六五年，布拉姆斯的母親去世，給了他更大的悲慟打擊。

一八六六年，布拉姆斯帶著這首未完成的作品到瑞士休息渡假，在那裡修改了各個樂章的結尾部，也許是瑞士湖光山色的影響吧，原本陰鬱沉重的曲子，在每一段後面都有了較為樂觀的轉折，豐富了音樂色彩，也逐漸改變了音樂的意義。

一八六七年十二月，這首曲子終於放到舞臺上呈現。在布萊梅聽了這首作品的人都告訴布拉姆斯，那用來顯現神意並震懾人心的定音鼓太大聲了，掩蓋了一切，讓曲子突兀、使人不快。布拉姆斯又花了幾個月修改，一八六八年四月復活節前，「德意志安魂曲」正式在布萊梅大教堂首演，由布拉姆斯自己指揮。經歷之前波折，布拉姆斯原本對首演沒有太高期待，然而出乎他預料，去參加首演的朋友幾乎個個感動落淚，演出結束全場聽眾反應熱烈。

唯一例外的是布拉姆斯的父親，他冷靜地回答別人的詢問，說：「喔，進行得滿順利的。」應該是受到父親反應的影響，布拉姆斯後來又在曲中加上了一段「於

是你被哀傷充盈」，用這段音樂紀念他母親。

布拉姆斯心中當然有老師舒曼，當然也有母親，然而使得這首作品感人偉大的，更因為布拉姆斯心中有所有的人，所有被死亡奪去親人，未來也必然走向死亡的人。

這首曲子因而不是安死者之靈，而是安生者之魂，及死者與死亡引發的傷痛，幫助我們認識在死亡的必然陰影籠罩下，活著真正的意義與價值。死亡非但不是取消生存的負號，反而映襯對照出生存背後超越的恩寵力量。我們慶幸自己活著，隨著慶幸死者曾經活過，活著的生命經驗永遠不會磨滅，帶給我們真實且深切的慰藉。

09 追念大師

威爾第「安魂曲」

Verdi: Requiem

> 管風琴、唱詩班是教堂必備的元素，並不是因為他們能發出優美的音樂，而是因為他們在儀式上不可或缺。

天主教的教宗御座，除了中古「大分裂」時代外，一直都在羅馬，而羅馬是義大利半島最重要的城市。西方宗教音樂，甚至可以更擴大地說西方古典音樂的起源，來自教會，尤其來自天主教會的儀式需要。管風琴、唱詩班是任何教堂必備的元素，並不是因為他們能發出優美的音樂，而是因為他們在儀式上不可或缺。

考慮這些歷史因素，在宗教音樂的創作上，義大利音樂家並沒有什麼特殊、突出的表現，就變成一件耐人尋味的事了。

當然，早在十六世紀時，有傑出的蒙臺威爾第，寫了流傳至今的教會音樂。他是義大利人。不過，一來，他在音樂史上更有名的成就，畢竟是寫出最早的世俗歌劇，而且他的世俗歌劇在後世演出的次數，遠遠勝過他的教堂作品。二來，他死於一六四三年，離巴哈、韓德爾出生的一六八五年，還有四十多年，巴洛克才正要萌芽發展；等巴洛克真正大放異彩後，義大利的宗教音樂就逐漸退到邊緣去了。

為什麼一、兩百年間，反而是德奧地區的宗教音樂，比教宗御座所在的義大利更發達、更精采？一個可能的原因是，強烈的儀式功能用途，使得義大利的教會音樂多半「行禮如儀」，依循前例，遵照格式依樣畫葫蘆，當然就缺少創意，更重要的，寫作者對儀式本身缺乏個人感受，寫出來的音樂當然不會精采、不會感人。

還有另一個可能的原因，十八世紀之後，義大利的世俗歌劇太發達、太搶眼了，第一流的音樂天分優先投注在歌劇的寫作上，歌劇能帶來的名利收穫，也遠勝過宗教音樂。就算偶爾有好的宗教作品，在歌劇的光亮籠罩下，也很容易就被忽略了。

直到十九世紀後期，才出現了由義大利作曲家寫的宗教音樂經典，不意外地，寫出這經典的，是一位偉大的歌劇音樂家——威爾第，而且這部「安魂曲」形成、演出的過程，有著像歌劇般帶點荒謬感的戲劇化情節。

先是一八六八年，威爾第的前輩羅西尼去世，威爾第提議義大利歌劇界應該聯合創作一首「羅西尼安魂曲」來表達致敬與哀悼之意。威爾第率先貢獻了「安魂曲」中的一個樂章，最後一共有十三位當時最有名的歌劇作曲家參與寫出了「為羅西尼的彌撒曲」。本來預定要在羅西尼逝世週年那天——一八六九年十一月十三日，舉行首演，然而就在首演九天前，十一月四日，這整件事竟突然被取消了。

取消的決定，是由主辦的委員會對外宣布的，卻沒有說明取消的理由。威爾第也在這個委員會裡，後來他將取消的責任歸咎於預定要擔任指揮的馬利安尼，表示馬利安尼對這件事根本不熱心，導致最後來不及準備。威爾第還因此和馬利安尼斷絕了朋友關係。

不過另有傳言是此事牽涉到馬利安尼的未婚妻，女高音史托爾茲。那一年他們

剛訂婚，但是有跡象顯示史托爾茲和威爾第有染。威爾第和馬利安尼兩人之間的心結，在安排「為羅西尼的彌撒曲」演出中爆發了，終至不歡而散，連帶賠上了這部集體創作上演的機會。

在此之後，顯然「安魂曲」的形式與史托爾茲，都留在威爾第的心頭。史托爾茲沒多久就與馬利安尼解除婚約了，一八七二年，威爾第寫出了氣勢磅礡的歌劇「阿依達」，歐洲首演場，擔任主角阿依達的，就是史托爾茲。

次年，一八七三年，威爾第喜愛、崇拜的文學家馬佐尼去世，讓威爾第又生出了寫「安魂曲」的念頭。馬佐尼重要的代表作，感動並啟發了威爾第那一代義大利青年的，是他紀念拿破崙去世而寫的詩「五月五日」。威爾第成長經驗中，不只讀過、甚至背誦過這首詩。「五月五日」等於是馬佐尼為拿破崙而寫的一首「安魂曲」，現在換威爾第來為馬佐尼寫「安魂曲」了。

這年，威爾第快六十歲，不年輕了，而且累積了寫歌劇的豐富經驗。這個時候創作出的「安魂曲」，最大的特色，就是充滿了歌劇般的張力。雖然運用的是拉丁經

文，威爾第卻毫不猶豫填上色彩最濃厚，變化最曲折的音樂，讓合唱團用極為戲劇性的方式，表現這些傳統內容。

另外還有從馬佐尼上溯拿破崙的這段背景故事，又讓這首作品增添了兩種特別的風采。一是清楚的英雄主義情緒，藉由龐大、開展、追求氣勢感染力的音樂，源源不斷向聽眾襲來；二是成熟、巨大尺度的作品中，竟然保留了一些少年的衝動青澀，彷彿在創作過程中，威爾第偶爾放縱自己回到閱讀、朗誦「五月五日」時，被拿破崙、馬佐尼撞擊心胸的記憶中。

第二樂章開頭「末世經」搭配的音樂，後面不斷出現，成了貫串這部作品，最重要的主題。那是威爾第獻給馬佐尼和拿破崙的主題，也是統合這部作品的核心樂念。

這部為馬佐尼而寫的「安魂曲」，在馬佐尼去世週年紀念日，一八七四年五月二十二日，在米蘭聖馬可大教堂順利首演。這次，威爾第不找其他人指揮了，他自己上場完成了大受好評的指揮工作。「安魂曲」首演擔綱獨唱部分的歌手，用的是「阿

依達」首演時的原班人馬，史托爾茲當然也在其中。

10 戰爭的反思

布列頓「戰爭安魂曲」

Britten: War Requiem

那一段沉默，讓聆聽音樂的人暫時懸止在一種靜默沉思的狀態下，感受戰爭的殘酷，痛悔戰爭的荒謬。

英國詩人歐文出生於一八九三年，在一九一八年十一月四日死於法國，那一年，他二十七歲。死得那麼早，而且死在異鄉法國，因為那是第一次世界大戰，歐文是英國作戰部隊中的一員，在通過一條運河時，炮火奪走了他的生命。歐文陣亡後七天，十一月十一日，第一次世界大戰結束。

歐文原本沒沒無名，然而這些特殊的因素，使他的作品在戰後廣泛傳留。他被視為戰爭的悲劇代表，代表了戰爭無情且荒謬的破壞。多少和歐文一樣的青年，生命原本有著那樣美好的前景，他們身上帶著十九世紀人類文明最高發展的印跡，卻

莫名其妙且別無選擇地葬送在戰場上了。歐文如果躲過了十一月四日的炮火，應該能見到戰爭的結束，可以在戰後安然地活下來。生或死，沒什麼必然的道理，終究是由荒謬的偶然因素決定的。

歐文留下了多首在戰場上寫的、關於戰爭的詩。其中有一首寫著：「我的主題是戰爭，及戰爭的毀壞。／詩在毀壞之列……／一個詩人現在能做的只有警告。」

然而，詩人付出生命代價傳達的警告，顯然不夠有效。第一次大戰結束後不過二十年，一九三九年，歐洲再度陷入恐怖的戰火中。德軍迅速占領波蘭，接著閃電打下巴黎，一時間，除了僻處海峽之外的英國，全歐洲都落入希特勒的控制下。

雖然無力渡海征服英國，但希特勒發動空襲轟炸，意圖屈服英國人的抵抗意志。倫敦遭受慘重損失。一九四〇年十一月十四日，重要的柯芬特里大教堂毀於空襲炮火中。

整整等了超過二十年的時間，柯芬特里大教堂才得以重建。一九六二年五月，

教堂要進行儀式重新邀獲聖寵，以便再度開啟。教會請了幾位音樂家，為這神聖的儀式編寫音樂，其中一位音樂家是布列頓，他決定寫一首大型作品，彰顯這儀式的歷史意義。

他寫了「戰爭安魂曲」，在樂譜的標題頁抄寫了前面提到的歐文那幾句詩。接著列了四個名字，他們是這作品的題獻對象，這四個人有一項共通點——他們都已不在人世了。其中三個人死於戰場，屍骨都無法送回英國安葬，連墳墓都沒有。唯一有墳墓的一位，雖然幸運地從戰場上活著回來，然而在一九五九年六月，原本排定要舉行婚禮的兩週前，他自殺了。

戰爭結束了，戰爭的陰影卻遲遲沒有從英國的天空散開，戰爭裡殞滅的魂靈，也遲遲無法真正安息。到一九六一年，布列頓仍然如此強烈地感受，他要用他的音樂來為戰爭安魂。

這部作品在結構安排上極為特別，共分成很不一樣的三組演出單位。一組是女高音獨唱與合唱團，他們跟完整的管弦樂團在一起。第二組是男中音和男高音，配

合一個較小型的室內樂團，包括弦樂五重奏加上木管、法國號、打擊樂與豎琴。還有第三組，由男童合唱團加上管風琴組成，但他們不在舞臺上，從離舞臺有一段距離的地方，傳送來遠遠的聲音。

第一組和第三組，基本上依循傳統的亡靈彌撒，使用的是拉丁文的宗教文本。第二組卻以英文演唱歐文的詩，一共九首。過程中，拉丁文部分與英文部分交錯出現，三組輪流演奏演唱，直到最後一個樂章的後半，男中音和男高音唱著歐文最後的詩句：「讓我們安眠吧……」同時男童合唱團以拉丁文唱出：「引領他們進入天堂……」，然後女高音及合唱團加進來，以八部卡農的形式接過歌詞，於是三組人終於一起演奏演唱。

整部作品最重要的兩個音是C與升F。布列頓的音樂，時而強調這兩音之間存在的種種不和諧音程，時而嘗試著用和弦包納這兩個音，一步一步走向和諧圓融。音樂本身就是一個圍繞著這兩個音不斷變化的戰場，從最刺耳的衝突，一直到具備昇華精神的悅耳神聖聲音，充滿了各式各樣的可能性。

從頭到尾以英文演唱的男高音，全場只有一個地方，第五樂章結尾，唱了一句拉丁文，那句話的意思是：「請賜我們和平。」清楚凸顯了布列頓的信念——反對戰爭，追求和平。

布列頓在一九六二年一月完成這部作品，當年五月三十日「戰爭安魂曲」在柯芬特里大教堂首演。布列頓原本安排一位俄羅斯女高音、一位德國男中音和一位英國男高音擔綱主唱，象徵戰爭時候激烈廝殺的國家，能夠一起超越戰爭，止息戰爭，為戰爭的死者安魂。可惜，俄羅斯女高音畢竟無法取得蘇聯政權的同意，只好在演出十天前決定改由英國女高音代替。

首演時，布列頓自己指揮室內樂團那組的演出。八十五分鐘的龐大樂曲演奏完畢，最後一個音消散在教堂裡，全場一片沉默，很長很長的沉默，隔了不知多久，大家才彷彿一同醒來般，爆出了熱烈的掌聲。

那一段沉默，也應該被視為這作品的一部分吧，至少該被視為布列頓音樂成就的一部分，讓聆聽音樂的人暫時懸止在一種靜默沉思的狀態下，感受戰爭的殘酷，

痛悔戰爭荒謬。

　　布列頓自己在首演後給姊姊寫的信中說：「我希望我能讓人們稍微想想。」這是他最謙虛、卻也最堂皇的自我認知，讓人們稍微想想戰爭的殘酷與荒謬，那是多大的貢獻！

IV

人聲之美

詠嘆調
Aria

熊熊的復仇之火

韓德爾「朱利歐‧凱撒」中的「喚醒在我心中」

Handel: Giulio Cesare

誘惑，尤其是女人對男人的誘惑，被視為典型的「義大利主題」；另外一個極受歡迎的「義大利主題」，則是復仇，血債血還。

「喚醒在我心中／被冒犯的靈魂的憤怒／那麼我將對一個奸賊發洩／我苦澀的復仇！

「父親的幽靈／趕來保護我／對我說：『兒子，期待你／表現武勇！』」

在舞臺上唱著這樣歌詞的，是韓德爾歌劇「朱利歐‧凱撒」中的賽斯托。

戲開場，羅馬軍隊在凱撒的帶領下攻進埃及，龐貝的軍隊被擊潰了，龐貝的妻子出面苦苦哀求凱撒饒龐貝不死，凱撒答應了，條件是：龐貝必須自己前來見他。立

刻，龐貝來了，但不是走進來的，他的頭被裝在一個盒子哩，由一位埃及軍官送了進來。那是埃及的另一位首領托勒密，為了表示對凱撒的臣服與支持，自作主張殺了龐貝做為獻禮送進來。

目睹此景，龐貝的妻子當場昏厥，凱撒身邊的一位軍官既同情她又鍾愛她的美色，就自願要替她復仇，希望她會因為感激而願意改嫁。哀慟中，龐貝的妻子拒絕了軍官的提議，表示：「多死一個人不能減輕我的痛苦。」

然而龐貝的兒子賽斯托，卻決心為父親報仇，這段歌詞清楚地表白了他的態度。

這部歌劇是一七二四年二月二十日在倫敦公開首演，那年韓德爾三十九歲，離開德國移居到英國已經十多年了。離開德國之前，韓德爾就已開始寫歌劇作品，而且韓德爾到了英國，最早受到重視與歡迎，就是透過歌劇作品「林納多」。這齣歌劇第二幕中，有一首經常被傳唱的詠嘆調「讓我哭泣」：

「讓我為自己的悲慘命運哭泣／我渴望自由！／我渴望，／我渴望自由！／⋯⋯／

這場爭鬥模糊了我遭逢的許多痛苦／我祈求能夠得到仁慈的解脫／我渴望自由！」

值得特別注意的是，「朱利歐・凱撒」這齣歌劇的歌詞，和「林納多」的歌詞一樣，從頭到尾都是以義大利文寫成的，一位德國音樂家和一位義大利作詞者合作寫了純義大利文的歌劇，竟然在英國造成轟動！

這現象一來說明了那個時代歐洲各國彼此之間的頻密互動，不像十九世紀民族主義興起之後變得那樣壁壘分明；二來反映了十八世紀初，英國掀起的一片「義大利熱」；三來顯示當時歐洲人普遍認定：歌劇就是義大利的，義大利歌劇才是純粹、原汁原味歌劇；四來證明了韓德爾的音樂才華的確可以跨越國界，也可以跨越音樂形式藩籬。

韓德爾在英國寫了很多這種「義大利歌劇」。不只歌詞以義大利文寫成，歌劇內在的戲劇張力與角色性格，也是義大利式的。「朱利歐・凱撒」正是這個脈絡下的一部傑作。故事取材於義大利人的傳統榮光——羅馬帝國肇建之始，以羅馬帝國的大英雄凱撒為中心。

另外故事情景設定在充滿異國情調的埃及，不管史實如何，硬是讓埃及最有名的大美女——埃及豔后克里奧佩脫拉去勾引凱撒。

誘惑，尤其是女人對男人的誘惑，被視為典型的「義大利主題」；另外一個極受歡迎的「義大利主題」，則是復仇，血債血還。這就是為什麼第一幕開場不久，就安排了賽斯托唱出一段激情且痛苦的詠嘆調。

韓德爾安排給賽斯托的音域，接近女高音，換句話說，那已經超越正常男高音能唱得出來的範圍了，必須以假聲男高音或閹聲男高音來演唱。那樣唱出來的聲音，一方面增添了一份如同充血般的緊張氣氛，另一方面則帶著奇特的神經質，甚至是一種虛弱的聯想，讓人無法期待賽斯托有辦法成功復仇，產生強烈的不祥悲劇預感。

「朱利歐·凱撒」首演大獲成功。名聲從倫敦遠傳出來，之後多次在巴黎、漢堡等其他城市演出，反覆演出也給了韓德爾對這齣戲幾度進行修改的機會，一七二五年、一七三○年與一七三三年都有新版問世。

韓德爾歌劇長期被遺忘與忽略，進入二十世紀，就是靠一九二二年、二三年，連續兩年在德國上演這齣「朱利歐‧凱撒」的成功，帶領起復興韓德爾歌劇的潮流。

02 世俗的鬧劇

莫札特「費加洛婚禮」中的「微風輕吹」

Mozart: Le Nozze di Figaro

他的音樂，
如此忠實地遵從古典主義的內在精神，
光明、平衡、有秩序，
永遠帶給人高貴舒適的愉悅感受。

莫札特是個世上少見的神童，三歲開始彈琴、六歲開始作曲，而且無師自通學會拉奏小提琴。莫札特的父親早早帶著他輾轉在各家王公貴族宮廷裡表演。他的音樂令人迷醉，而他那分明就只是個兒童的模樣更令人驚異。

有一天，莫札特又到了一個他沒去過的貴族家，照例演奏了他自己新近譜寫的曲子，照例贏得大人們的種種讚賞。音樂會結束，不過才十歲左右的莫札特，按捺不住調皮的童心，在人家豪華寬敞的飯廳裡奔跑喧鬧起來。僕傭們尷尬著，不知該用對待小孩的態度還是對待宮廷樂師的態度，才算合宜。就在他們猶豫間，莫札特

跌了一跤，痛得哇哇大哭。幸好這時貴族家一位年紀相仿的小姊姊，對莫札特伸出了手，將他拉起來，並溫柔地安慰他，要他別哭。美麗又細緻的小姊姊，讓莫札特忘了痛；而鬼靈精怪的莫札特，也讓平常規矩端莊的小姊姊釋放了童心。兩個人躲進餐桌下，藏在桌巾布幃間，玩了一下午。莫札特必須離開了，捨不得的情緒使他向小姊姊脫口說出：「我喜歡妳，長大以後我要娶妳為妻。」小姊姊臉上閃過欣喜與遺憾，她不得不誠實地對莫札特說：「不可能的。我不可能嫁給一個宮廷樂師。」能夠充分掌握音樂的莫札特，還無法充分理解十八世紀歐洲的貴族階級結構，他不管那麼多，他問小姊姊的名字，以便將來回來找她。

小姊姊回答：「我的名字是瑪麗‧安東涅。」瑪麗‧安東涅當然沒有嫁給莫札特，她嫁給了法王路易十六，後來成了法國大革命中，被打倒的邪惡對象，最後跟路易十六一起上了斷頭臺，在幾十萬巴黎市民面前，結束了她的生命。莫札特與瑪麗‧安東涅的幼時相遇，這流傳許久的故事，應該是虛構杜撰的吧！不過，感謝這樣一個其實不怎麼有創意的故事，提醒了我們一件經常被忽略的事實——生於一七五六年的莫札特，活在法國大革命前動盪、混亂的歐洲，他甚至活過了一七八九年，法國革命爆發的那一年，到一七九一年去世。

似乎很難將莫札特和法國大革命聯想在一起。因為他的音樂，如此忠實地遵從古典主義的內在精神，光明、平衡、有秩序，永遠帶給人高貴舒適的愉悅感受。那裡面，怎麼可能聽得到巴士底監獄的怒火，或斷頭臺前鼓譟的暴民吼叫？

是不容易聽到，但卻也不是絕對沒有。電影「阿瑪迪斯」參考莫札特的傳記資料，在銀幕前塑造了一個讓許多人意外驚駭的莫札特形象。最是令人難忘的，除了莫札特那刺耳難聽的笑聲之外，應該就是他竟然可以大剌剌地對王公貴族們宣言：「我就是個俗人啊！」（But, I'm a vulgar man!）電影裡，莫札特之所以說這句話，因為別人批評他的歌劇「費加洛婚禮」實在「俗得不堪入目」。是了，「費加洛婚禮」是莫札特作品中，最世俗、最通俗，也最庸俗的一部。

「俗」的地方，不在音樂，而在劇情，尤其是劇情裡所反映的階級立場。整個故事開端於貴族領主阿瑪費華自以為開明地廢除了中古傳下來的「領主權利」。「領主權利」讓領主可以自由奪取莊內侍女初夜貞節的權利。阿瑪費華倒不是真正相信，領主不該擁有那麼大、侵犯女性的權利，他想像的是：因為表現得那麼大方慷慨，侍女們一定會分外感激、崇拜領主，於是她們會自願送上初夜肉體來！

換句話說，這個領主非但不是退讓，而且還妄想更大的權利。「費加洛婚禮」是

四幕鬧劇，而鬧劇的基礎，正源自貴族領主不能再錯的判斷。在大家對領主們

享有的荒謬權力日感不耐時，阿瑪費華搞不清楚狀況，搞不清楚自己還能對侍從僕

役們施展多少影響，也搞不清楚侍從僕役們擁有的，新的智慧與能力。「費加洛婚

禮」中另外一個革命性的主題，是女人跨越階級藩籬，聯合起來整男人。阿瑪費華

之所以會中計，伯爵夫人的介入也是關鍵重點。將這個主題表現得最清楚的，就是

第三幕中由伯爵夫人和侍女蘇珊娜的二重唱，兩人合作無間，由夫人擬稿，蘇珊娜

撰寫，完成了一封挑逗作弄阿瑪費華的信。

這首著名的詠嘆調，先由蘇珊娜開頭，唱：「微風輕吹……」，然後伯爵夫人接

過去唱：「希望今夜西風輕拂……」，蘇珊娜複誦：「西風……」，伯爵夫人又唱：「今

晚會有風吧……」，蘇珊娜：「今晚……」，伯爵夫人接著唱：「在林中松樹下……」，

蘇珊娜：「松樹下……」，伯爵夫人補一句：「這樣寫，後面的意思你應該就明白

吧……」，蘇珊娜：「應該就明白吧！」

這樣來來往往，信寫好了，也就決定阿瑪費華將被戲弄出糗的命運。明明是戲

想樂 第二輯

—206—

謔的情節，然而莫札特卻給了這段詠嘆調極其深情的音樂，尤其精采地設計了兩個女聲的呼應互動，既像是對唱，又像是回音繚繞。兩個聲音有著不同的個性，卻又唱出同樣的詞句。

那誘人的深情，一方面反映了她們試圖要讓阿瑪費華上當感受的情調——微風輕拂的夜晚，少女和他相約在松樹下。不過那樣的情調，是捏造出來的，只存在於信件的字句間。因而另一方面，音樂鋪陳歌頌的，或許也是這兩個女人互相感受到的情誼吧！

歌劇歌詞不是莫札特寫的，但音樂中如此凸顯了兩個女人的默契，卻清清楚楚是莫札特的。藉由這樣出人意表的音樂，不只增添了歌劇的戲劇層次，還成就了一首傳唱百年，大受歡迎的女聲二重唱曲。

03 女高音的極致挑戰

Mozart: Die Zauberflöte

莫札特「魔笛」中「夜后的復仇」

「夜后」唱歌時，樂團完全退居背景，只給一點開頭的暗示，或中間的支撐，絕對不能冒出來搶鋒頭。

歌劇「魔笛」於一七九一年九月三十日首演，距離同年十二月五日莫札特去世，只有短短的六十五天。當然，莫札特不會知道這將是他生命中的最後一部重要作品，不會知道自己沒有機會寫完手上正在進行的「安魂曲」。

雖然之前在布拉格創作「魔笛」時，莫札特的身體已發出嚴重的警訊，但「魔笛」在維也納首演時，莫札特的精神看起來恢復了一大半。連續幾天，每一場「魔笛」的公演他都到場，從頭坐到尾，並且興味盎然地記錄每場要加唱幾首「安可曲」，觀眾才願離開。

而且，首演第一天，莫札特還在樂池中，親自指揮樂團，確保他要的音樂效果能夠準確地傳遞出來。

這部作品，對莫札特有特殊的親密情感關係。一七八九年開始，莫札特參與了維也納一個劇團的演出，那是當時還少見的「本土劇團」，演德語歌劇，而不是義大利歌劇；另外更難得少見的，那是一個「金光劇團」，試驗在舞臺上製造各種炫目的奇特效果。

這樣的劇團，基本上採取的是集體創作形式，團員間一起想劇本、一起搞音樂、一起實驗舞臺機關，最終一起上臺演出，彼此之間非得要有良好感情與良好默契不可。

那兩年間，莫札特幫這個劇團做了一些音樂，但是在那樣的集體創作形式中，沒有明白紀錄顯示到底哪些音樂是莫札特的。混得更熟了，莫札特決定以一己的力量特別為這個劇團量身訂作寫一齣歌劇。

「魔笛」劇裡兩個男性角色，捕鳥人和薩拉斯妥演唱之前，通常樂團會先演奏一段前奏，搶先奏出他們要唱的旋律，而且他們演唱時，樂團也會有一個聲部，亦步亦趨伴奏同樣的旋律。這是因為負責演出捕鳥人和薩拉斯妥的人，是劇團裡的優秀演員，卻不是傑出的歌手，莫札特設想了他們的需要——先讓樂團幫他們調音，再用樂團掩護他們可能會走調的歌聲。

相對地，花腔女高音的角色「夜后」，莫札特寫來就不是這樣。「夜后」唱歌時，樂團完全退居背景，只給一點開頭的暗示，或中間的支撐，絕對不能冒出來搶鋒頭。更重要的，「夜后」的曲子，出現了「破表」的超高音，直抵高音F，超出了一般女高音可以唱得到的正常範圍。

莫札特不是為一般女高音寫這樣的音樂，是為喬絲法・霍佛而寫的。她是莫札特的大姨子，他太太的大姊。喬絲法・霍佛出生於一七五八年，本姓韋伯，和作曲家韋伯有親戚關係，作曲家韋伯的父親，和喬絲法・霍佛的父親，是同父異母的兄弟。出身音樂世家，剛過三十歲，聲音正處於巔峰狀態，莫札特充分利用了喬絲法・霍佛的優越條件，寫出了在音樂表現上耀眼炫麗的「夜后」，而讓「夜后」的舞

臺魅力發揮到極致，又必然首推必須連續唱出多個高音F的詠嘆調「夜后的復仇」。

「地獄的復仇在我心中沸騰／死亡與絕望在我周遭燃燒／要是薩拉斯妥沒有因為妳而感受到死亡的痛苦／那麼妳就不再是我的女兒／

為妳而變得蒼白無血／聽吧，復仇諸神，請聽一個母親的誓言！」

「永遠斷絕關係／永遠棄離／永遠粉碎／所有自然的聯繫／如果薩拉斯妥沒有因

這首曲子難唱，因為要能唱出那麼高的音，更因為莫扎特瘋狂地幾乎動用了樂團中的所有樂器參與，只有單簧管和長號保持沉默。女高音必須擁有可以在這些器樂聲群中，脫穎而出的音色，當然也要有能和樂團對抗的音量。

歌詞表達的，是激烈激動的復仇情緒，但是歌聲中卻又有極其花俏炫耀的部分，這兩種音樂性格基本上是矛盾的，很容易就唱成花腔表演而失去情緒感染力，或是唱得過度昂揚而不夠美妙。難啊，在這中間取得平衡！

真讓人好奇，當年的喬絲法‧霍佛到底有多傑出，讓莫札特放膽端出這樣的音樂來給她盡情發揮呢？

04 徒勞無功的提防

羅西尼 「塞爾維亞理髮師」 中的 「謠言毀謗」

Rossini: Barbiere Di Siviglia

「義大利喜歌劇」有幾個基本條件，
劇情發生在日常場景裡，
不是什麼歷史英雄情境；
劇中人物使用方言，
而且歌詞裡不會有華麗詞藻及艱深語法。

訴說。

「毀謗的言詞像清風／溫和的毒氣／幽微、難以察覺地／悄悄柔柔地／開始耳語

「多麼溫柔、多麼平常／比呼吸還小聲的低語／流溢著、嗡嗡作響著／進入了大眾的耳裡／靈巧地讓人熟識／讓人的頭腦麻木／又讓人的頭腦腫脹。

「腫脹的嘈雜聲音／從嘴巴裡散放出來／一點一點增加力量／從一個地方飛到另一個地方／慢慢變成了雷電、風雨／在心的叢林中／低語嘈譁／使你在驚駭中無法

動彈。

「終於它向前衝出／廣為散布倍增／製造出爆炸效果／如同砲彈一般／或地震、或暴雷雨／全面的暴動／讓空氣都發出反響。

「可憐的毀謗對象／在羞辱與打擊下／在大眾的指責中／恨不得自己能夠突然死去。」

這段詠嘆調出現在「塞爾維亞理髮師」的第一幕，這齣歌劇的全名應該是「塞爾維亞的理髮師，或徒勞的提防措施」，和劇情真正有關的，其實是後面這個經常被遺忘遺漏的「徒勞的提防措施」。

「塞爾維亞理髮師」全劇跟「理髮」一點關係都沒有。劇中角色費加洛就是「塞爾維亞理髮師」，但一來他並不是劇中的主角，二來他在劇中更重要的身分是曾經擔任過伯爵家的僕人，所以要幫助伯爵追求女主角蘿西娜。

真正提示劇情重點的「徒勞的提防措施」，指的是另外一位追求蘿西娜的巴托羅醫生的作為。巴托羅是蘿西娜的監護人，同時又心儀蘿西娜，想娶她為妻。歌劇一開始，巴托羅發現有一個窮學生林多羅想追蘿西娜，就大感緊張。

在巴托羅身邊，有一個好事的音樂老師巴西利歐，常給巴托羅各種建議，教他提防別人搶走蘿西娜。而劇名就已經明白顯示了，巴西利歐想的這些主意，終究徒勞無功，阻止不了蘿西娜嫁給了伯爵，更慘的是，在陰差陽錯中，巴西利歐還被迫當伯爵和蘿西娜的證婚人，巴托羅也落得只能給蘿西娜準備豐厚的嫁妝的下場。

「謠言毀謗」這首詠嘆調，就是巴西利歐給巴托羅的建議，教他用傳播詆毀謠言的方式，來對付那個可疑的窮學生，讓他聲名狼藉，蘿西娜自然就不會愛上他了。這個建議，當然也是「徒勞」，因為那個窮學生根本就不是窮學生，是伯爵化妝假扮的。在戲裡，伯爵除了假扮窮學生，還扮了酒醉的士兵和歌唱老師，這些身分本來就是假的，如何被毀謗損傷名聲呢？

假扮來假扮去，正是當時「喜歌劇」的固定手法，以此博得觀眾哈哈一笑。羅

西尼這齣戲於一八一六年二月，在羅馬首演時採取的形式，是由那布勒斯開啟其端的「義大利喜歌劇」。「義大利喜歌劇」有幾個基本條件，劇情發生在日常場景裡，不是什麼歷史英雄情境，劇中人物使用方言，而且歌詞裡不會有華麗詞藻、艱深語法。和源自法國的「喜歌劇」不同的是，「義大利喜歌劇」從頭唱到尾，不會在中間穿插口白。

「塞爾維亞理髮師」取材自法國劇作家伯馬舍大受歡迎的喜劇。伯馬舍以費加洛為連接串場人物，一共寫了三部戲，莫札特歌劇「費加洛婚禮」用的是其中的另外一部。

「塞爾維亞理髮師」首演時，場內觀眾從頭到尾噓聲不斷，然而一週後，完全一樣的內容二度上演，卻得到截然相反的結果，全場叫好，劇終歡聲雷動。一週間，羅馬觀眾的品味就有了這麼戲劇性的轉變？不是的，首演場來了很多羅西尼對手劇作家派西耶羅的粉絲，本來就打定主意要來鬧場，因為派西耶羅是正統那布勒斯出身，之前也寫過「塞爾維亞理髮師」，當然看不慣羅西尼這樣侵犯他的領域了！

派西耶羅還真的有理由對付羅西尼，至少從歷史的結果看，羅西尼的「塞爾維亞理髮師」近兩百多年來持續上演，絕對排得進歌劇演出次數最多的「十大」行列，相對地，派西耶羅的版本，就淹沒不見了。

派西耶羅的提防，唉，也是「徒勞」啊！

05 瘋狂邊緣的新娘

董尼才第「露西亞」中的
「他溫柔甜美的聲音」

Donizetti: Lucia di Lammermoor

其實只有露西亞一個人，
只有自己腦中的瘋狂幻影陪著她。
歌聲要唱得既甜美又恐怖，
讓人起雞皮疙瘩同時又忍不住
為同情露西亞而落淚。

鋼琴家霍洛維茲幾乎從來不聽別人的鋼琴演奏錄音，他會聽的唱片都是聲樂歌唱的，因而讓他的鋼琴演奏多了別人模仿不來的「美聲」（Bel canto）風格。

「美聲」是特殊的義大利音樂傳統，這個名詞十七世紀就開始流傳，最早用法很寬鬆，只是簡單形容「唱得好聽的聲音」。到了十八世紀，這個名詞跟義大利歌劇當時最流行的舞臺號召——「閹伶」歌手連結上；男孩在變聲之前，就被閹割，以便在舞臺上扮演煙施媚行的女角。他們會唱出非常不一樣的聲音，像女人又不完全一樣；更重要的是，他們受過長期訓練，相對地，當時很少有女性能夠得到同樣的訓

練和演出機會，聽起來也就讓人覺得「閹伶」比女人更為「美聲」了。

到了十九世紀，隨著歌劇進一步變化，這個名詞又取得了新意義。十九世紀歌劇愈來愈流行，場面愈來愈豪華，規模愈來愈龐大；更大的舞臺、更寬的劇場、更多人的樂團，也就意味著歌手必須唱得更大聲才有辦法應付。於是選擇歌手的條件及訓練歌手的方式，都有了根本的改變，胸腔不夠大、共鳴不夠寬厚的歌手難免就被淘汰了。

然而總有人對於這種講究音量的新唱法感到不滿，覺得大聲的唱法必然唱得比較粗糙，感慨懷念原來的細緻婉轉唱法，慢慢就將記憶中、想像中的舊唱法，稱之為「美聲」了。「美聲」拿來對照「新聲」，同時「美聲」也就取得了代表傳統義大利歌劇風格，對照對抗法國新歌劇的意義。

貝里尼、羅西尼和董尼才第，被視為是堅持並復興「美聲歌劇」的核心音樂家，不消說，三個人都是義大利人。

董尼才第出身寒微，父親是當鋪的職員，家庭沒有任何音樂背景，完全靠著在教會中參加唱詩班，開啟了董尼才第的音樂教育機會。董尼才比貝里尼、羅西尼出道都晚，加上他的寒微背景，使得他一直在其他兩位大師的陰影下，經常被視為不夠原創也不夠精巧。

一八三五年，羅西尼退休不再寫新作了，貝里尼又突然去世，董尼才第的機會來了。他抓住當時歐洲對蘇格蘭的高度興趣，用史考特的小說改編，創作了「露西亞」這齣歌劇，在那普勒斯首演之後，名聲很快傳開了，四年之後，除了原來的義大利文版本，「露西亞」又有了法文版本，在巴黎上演也大受歡迎，董尼才第終於真正被認可為貝里尼的接班人。

「露西亞」劇中第三幕有一場「瘋狂劇」，女主角露西亞在新婚夜，因為受不了連串的折磨壓力發瘋了，手刃新郎而不自覺，並以為自己嫁的是心底真正的愛人。董尼才第為這個高潮場景，寫了一首給花腔女高音演唱的詠嘆調：

「他溫柔甜美的聲音擊中了我！／啊，那聲音進入了我的心中！／艾加多！我

對你投降，喔，我的艾加多！／我從你的敵人手中脫逃了／一股寒冷的感覺爬進我的胸懷！／我身上的每個地方都在顫抖！／我的腳快要站不住了！／陪我在噴泉邊坐一會兒吧！／老天，龐大的幽靈爬上來要將我們分隔！／讓我們躲在這裡，艾加多，在聖壇底下，／布滿玫瑰花的地方！

「天籟之聲，告訴我，你聽見了嗎？／啊，那是婚禮的音樂正響著！／他們在為我們的典禮準備！／喔，我多麼快樂！／喔，歡樂只能感受不能言說！／薰香正在燒著！／神聖的火把燃燒著，四處放散光芒！／主持典禮的牧師來了！／將你的右手給我吧！／多麼歡樂的日子！／終於，我屬於你，終於，你屬於我／上帝把你給了我／讓我和你分享／最大的愉悅／仁慈的上天顯示了微笑／生命將是我們的。」

臺上其實只有露西亞一個人，只有自己腦中的瘋狂幻影陪著她。歌聲要唱得既甜美又恐怖，讓人起雞皮疙瘩同時又忍不住為同情露西亞而落淚，因為是瘋狂情境下的表達，舞臺上花腔女高音可以盡情加上各種不同的裝飾與即興發揮，都不會讓觀眾覺得過分；再加上歌曲中的最高音到達高音F，這些因素加在一起，使得這首詠嘆調成了女高音的最大挑戰，必定要通過的自我證明。

人聲之美——詠嘆調

— 221 —

朗朗上口的三拍子

威爾第「弄臣」中的「女人是善變的」

Verdi: Rigoletto, La donna è mobile

06

他的神態中沒有一點悲慘，
更因為音樂如此歡快淋漓，
任何人聽了都立刻明白，啊，
原來是一個花花公子帶著
戲謔反諷的口吻唱出來的啊！

一八五一年三月，威爾第的新歌劇即將在威尼斯首演，作曲家有一項奇特的要求：排演必須祕密進行，嚴格管控不准閒雜人等進出，而且擔任公爵角色的男高音還得鄭重承諾，正式演出之前，絕對不會在任何狀況下演唱其中的任何一首詠嘆調給別人聽。

威爾第念茲在茲小心保密的，就是這首「女人是善變的」。這首曲子在歌劇中前後出現兩次，一次在第一幕，一次在第三幕，是公爵這個角色的印記，歌曲充分顯現了他輕浮、善於調情的個性。

「女人是善變的／如同風中的羽毛／你捉摸不著她們的語言／她們可愛的面孔／

優雅的姿態隨時改變／淚水或笑聲──都在說謊。

「女人是善變的／如同風中的羽毛／你捉摸不著她們的語言／和她們的想法！

「女人是善變的／如同風中的羽毛／你捉摸不著她們的語言／和她們的想法！

「總是悲慘／信任女人的人／將祕密告訴女人的人──多麼冒失啊！／然而男人

無法感到／全然的快樂／除非在那胸懷上──吸取愛情！

「女人是善變的／如同風中的羽毛／你捉摸不著她們的語言／和她們的想法！／

和她們的想法！」

歌詞聽起來像是一個被女人騙過了，在女人身上體驗過許多痛苦的男人所發出

的感嘆。然而從臺上的公爵口中唱出，給聽眾的感覺卻絕非如此，因為他的神態中

沒有一點悲慘，更因為音樂如此歡快淋漓，任何人聽了都立刻明白，啊，原來是一

個花花公子帶著戲謔反諷的口吻唱出來的啊！

歌劇還沒上演前，威爾第就有預感，這首詠嘆調會成為全劇的焦點。他的預感完全正確，歌劇首演第二天，威尼斯街上就可以聽到有人哼著這首歌的曲調。再過幾天，許多還來不及進劇院看歌劇的人，都能夠朗朗上口了，而且往往一開始唱，就停不下來一直反覆地唱。再過幾天，威尼斯水道上操槳的年輕船夫，全都唱著這首歌，歌聲此起彼落，互相呼應。

這首歌成功的祕訣——非常簡單。八個小節的三拍子音樂為核心，八個小節又分成四小組，每一組都由三個八分音符加上附點三十二分音符加上一個四分音符，以這樣相同的模式構成。第一次呈現了完整主題，之後主題就以改動最後一小節的方式不斷重複，因為最後一小節被改變了，在聽者心中產生了期待感，不斷期待不斷等，終於等到原先的第八小節音樂回返，同時回到主調上，獲得完足圓滿的安心。

不只是做為一首獨立的曲子，「女人是善變的」很成功，在歌劇裡，這首詠嘆調也發揮了關鍵的作用。第一次出現，讓觀眾馬上掌握到公爵玩世不恭的態度，忍不住發出或認同或嘲弄的微笑。但是當同樣的曲子再度出現時，全場觀眾沒有人笑得出來了，因為觀眾和戲中的主角「弄臣」雷戈里多一同聽到公爵的歌唱，意識到公

爵沒死，意識到他背上背的不是公爵的屍體，那究竟是誰代替公爵被殺了呢？雷戈里多急急將背上包袱卸下來，發現裡面垂死的，竟然是他最深愛的女兒！前面的喜鬧氣氛到此完全消失，歌劇進入最後的悲痛結局，女兒唱出了臨終的哀歌。

這齣歌劇是以法國大文豪雨果的舞臺劇本改編的，雨果原劇以法國國王為主角，帶著明顯攻擊舊王權的意識，在復辟時期遭到禁演。威爾第改編的歌劇，因而也被當時統治威尼斯的奧地利政府盯上，多所阻礙刁難，合作的歌詞作家曾經給了一個向檢查制度交代的版本，但立刻被威爾第拒絕了，那裡面沒有他要的戲劇張力，無法讓他在音樂上充分發揮。

威爾第寧可耐心和監管者周旋，針對他們的意見一一折衝，絕對不放棄上演「弄臣」，也絕對不主動修改全戲結構。多次來來回回，終於將全劇的故事背景，從法國搬到義大利北部，國王變成了公爵，而且是一個十九世紀初已經滅亡消失的公國的公爵，拿掉了現實影射上的問題，戲終於能夠上演了。一上演，就成了最受歡迎的經典歌劇。

07 愛人的兩難

普契尼「托斯卡」中的「我為藝術而活」

Puccini: Tosca

有背叛、逮捕、刑求、發現真相的憤恨、色瞇瞇的引誘、赤裸裸的威脅，還有謀殺案！這就說明了為什麼普契尼會認為這是很好的歌劇題材了吧？

「我為藝術而活，我為愛而活，／我從來不曾傷害過任何生命！／我悄悄地／無數次幫忙減輕貧窮與災難帶來的痛苦。／一直是個虔誠的信者／將我謙卑的祈禱送到聖者的神龕。／一直是個虔誠的信者／我在祭壇前擺上花束。／在我悲傷的時刻／還有苦澀的折磨，／為何，／你為何拋棄我？／我給了寶石裝飾聖母的袍服，／將我的歌給了天上的眾星，／向它們的光亮致敬。／在我悲傷的時刻／還有苦澀的折磨，／為何、為何，主啊，／你為何拋棄我？」

這首詠嘆調出現在歌劇「托斯卡」中的第二幕，演唱的是主角托斯卡，她當時

— 226 —

面對了極為痛苦的狀況。在前面一幕，她中了警察史卡匹亞的當，暴露了男友卡瓦拉多西的行蹤，卡瓦拉多西因此被捕了，但他拒絕供出警察追查的訊息，史卡匹亞於是命令對卡瓦拉多西嚴刑逼供。

托斯卡聽見了卡瓦拉多西的哀號，坐立難安。警察史卡匹亞過來勸告托斯卡，如果她願意將卡瓦拉多西保守的祕密說出來，嚴刑折磨就立刻停止。托斯卡先是嚴詞拒絕了，但後來實在受不了卡瓦拉多西承受的痛苦，就將祕密對史卡匹亞全盤托出。

卡瓦拉多西被從受刑室中抬了出來，已經失去了意識。醒來之後，得知托斯卡的背叛，大為震怒；此時又傳來拿破崙戰勝的消息，反對拿破崙勢力的警察，又將支持拿破崙的卡瓦拉多西帶走了。

史卡匹亞再次出現，帶給托斯卡新的威脅與交易條件。卡瓦拉多西會以拿破崙間諜的罪嫌被處決，除非——托斯卡願意委身於他，交換卡瓦拉多西的性命。就是在這樣極端困境中，托斯卡唱出了……「在我悲傷的時刻／還有苦澀的折磨，／為何、

為何，主啊，／你為何拋棄我？」

不過就在唱過這首詠嘆調後，劇情急轉直下，宣稱自己「從來不曾傷害過任何生命」的托斯卡，拿起餐桌上的刀，刺死了史卡匹亞。

短短的一幕中，有背叛、逮捕、刑求、發現真相的憤恨、色瞇瞇的引誘、赤裸裸的威脅，還有謀殺案！這就說明了，為什麼普契尼會認為這是很好的歌劇題材。

「托斯卡」原本是法國劇作家沙多的舞臺劇。沙多創作了超過七十齣戲，其中不乏轟動叫好的大戲，尤其是一八八○年代，他為風靡歐洲的當紅女伶恩哈特量身訂做的一系列舞臺劇，格外成功。「托斯卡」就是其中的一齣，一八八七年於巴黎首演，又由伯恩哈特帶領到歐洲各個大城巡迴。

普契尼在米蘭和杜林，至少看過兩次「托斯卡」的演出，大為傾倒，認真追求改編歌劇的機會。沙多不喜歡這個計畫，他覺得義大利觀眾對他的戲反應不夠熱烈；被找來幫忙改編劇本的歌詞寫作者，試了一陣子，也不看好這個計畫，覺得這

樣複雜的劇情根本不適合歌劇形式；接著，沙多明白表示，沒有道理將他最好的作品交給一個還沒什麼成就的普契尼來改成歌劇，普契尼終於受不了了，宣布放棄改編計畫。

幾經波折，這齣戲在一八九五年，普契尼動念要寫歌劇六年之後，終於回到了普契尼的手上；又費了五年功夫，歌劇「托斯卡」在羅馬首演，那是一九〇〇年初，而沙多當時設定「托斯卡」劇情的時間背景，是一八〇〇年，剛剛好差了一個世紀。

事實證明，這齣戲的劇情很難交代清楚，很多人看完後，都還迷迷糊糊搞不清楚究竟演了什麼，更不清楚劇情為什麼那樣發展。但普契尼就是有本事將致命的缺陷轉化為耀眼的資產，他運用了華格納「樂劇」的新鮮手法，給不同角色、不同場景、不同情節、不同的音樂動機或色彩，於是劇情模模糊糊，對照下音樂卻清清楚楚。音樂，而非劇情，才是要讓觀眾記住帶回家的主體部分。

08 移花接木的曲子

奧芬巴哈 「霍夫曼故事」 中的 「船歌」

Offenbach: Les Contes d'Hoffmann

這首「船歌」還真的跟「霍夫曼故事」的劇情一點關係都沒有，從這裡挪到那裡，沒差別；換句話說，就算將「船歌」從劇中刪掉，也完全不影響觀眾理解「霍夫曼故事」。

「美麗的夜晚／喔，愛情的夜晚／讓人微笑的醉意／夜晚比白晝更多情／喔，美麗的愛情夜晚！／時光流逝不回頭。

「美麗的夜晚／喔，愛情的夜晚／讓人微笑的醉意／夜晚比白晝更多情／喔，美麗的愛情夜晚！／帶走我們的柔情！／帶離這幸福的場所／時光流逝不回頭。

「熱戀的微風／輕撫我們／熱戀的微風／親吻我們／你的親吻／你的親吻！

「美麗的夜晚／喔，愛情的夜晚／讓人微笑的醉意／夜晚比白晝更多情／喔，美麗的愛情夜晚！／美麗的愛情夜晚！／讓人微笑的醉意／美麗的夜晚／喔，愛情的

夜晚／啊！

這首「船歌」出現在「霍夫曼故事」中，是一首極其動人的音樂，但麻煩的是，如果問起這首歌在劇中什麼地方出現，一般人答不上來，歌劇劇迷則不小心就會彼此吵起架來。

一般人答不上來，因為他們通常單獨聽到這首歌，歌詞內容沒有任何戲劇背景的暗示，不像普契尼的「公主徹夜未眠」，讓人總不免要問：公主幹嘛一夜都睡不著呢？不理解歌劇故事，對於聽「船歌」一點影響都沒有。

至於歌劇劇迷呢？應該有不少人是在「霍夫曼故事」的第四幕聽到這首歌，可是也會有人堅持這首歌出現在第二幕，因此會吵起來。當然，他們不應該吵、不需要吵，第四幕和第二幕的答案都對，「霍夫曼故事」有不同版本，將「船歌」擺在不同的地方，甚至給不同的角色演唱。

最關鍵的因素是──這首「船歌」還真的跟「霍夫曼故事」的劇情一點關係都

沒有，從這裡挪到那裡，沒差別，；換句話說，就算將「船歌」從劇中刪掉，也完全不影響觀眾理解「霍夫曼故事」。

事實上，奧芬巴哈寫的「霍夫曼故事」，本來就沒有「船歌」。這首「船歌」出現在他另外一齣歌劇「萊茵水妖」中，原來的標題是「水妖之歌」，一群小水妖在河水中所唱的歌。

「霍夫曼故事」是奧芬巴哈的最後一部歌劇作品，他在一八八〇年去世時，全劇並未完成，是由他的朋友吉哈在他身後補完的；也是吉哈將這首曲子，從「萊茵水妖」中搬過來，放進「霍夫曼故事」裡。

吉哈的判斷很準確，他覺得這是奧芬巴哈寫過的音樂中，最精采最迷人的，捨不得讓這樣的音樂隨「萊茵水妖」被遺忘埋沒，但也因為他這樣的決定，給了「霍夫曼故事」奇特的遭遇。「船歌」成了「霍夫曼故事」的招牌，多少沒有看過完整「霍夫曼故事」的人，都聽過「船歌」，甚至因為「船歌」所以知道「霍夫曼故事」。以致於後來別人再改編「霍夫曼故事」，不管怎麼改，就是絕對不敢漏掉「船歌」，

第二幕、第四幕都行，反正總得找個地方唱起「船歌」，否則怎麼像「霍夫曼故事」呢？

這樣的反諷弔詭，倒是頗為符合奧芬巴哈的音樂生涯。他出生於德國，十四歲時舉家遷到巴黎，先是當一個大提琴家，後來轉而經營小型歌劇院。一八四八年，法國爆發革命時，他一度帶家人回到德國避難。

一八七〇年，法國和德國爆發戰爭，儘管在法國待了將近四十年，娶了法國太太，還公開表示改宗信天主教，奧芬巴哈已經寫了超過百齣在歌劇院上演的作品，但那都是「輕歌劇」，其中還有不少是「單幕輕歌劇」。因為他剛在歌劇界出道時，歌劇院的德國身分，奧芬巴哈在法國的革命派和保皇派之間都不受歡迎，一度因而破產，後來好不容易在一八七六年，到美國參與美國建國百年盛典，才重新累積了一點財產。

「霍夫曼故事」就是在晚期如此命運波折中寫成的，也是奧芬巴哈唯一的一部正式歌劇作品。在此之前，奧芬巴哈已經寫了超過百齣在歌劇院上演的作品，但那都是「輕歌劇」，其中還有不少是「單幕輕歌劇」。因為他剛在歌劇界出道時，歌劇院

的執照階級森嚴，他領到的執照，只准演「單幕輕歌劇」，後來管轄放鬆，他才能寫「多幕輕歌劇」。

很長一段時間，奧芬巴哈是巴黎的「輕歌劇之王」，然而今天我們最常聽到的奧芬巴哈作品，卻不是任何一齣「輕歌劇」，而是他生前無緣目睹演出的完整歌劇「霍夫曼故事」。

09 魔鬼的戲謔

古諾「浮士德」中的「假裝睡著的人」

Gounod: Faust

音樂中既有情歌的浪漫，
卻又夾雜著戲謔玩笑的成分，
由男低音唱出，
更加上一種飛翔不起來的彆扭笨拙樂趣。

一八五八年，古諾完成了歌劇「浮士德」，積極和歌劇院聯繫，安排首演，一切都談妥之後，首演的時間卻無法確定，而且一拖再拖，最後拖了整整一年，「浮士德」才得以真正上演。

橫梗在其間的，是一個古諾和歌劇院都無法控制的變數。巴黎的另一家歌劇院，有另一部改編的「浮士德」歌劇正在上演，要等到那齣別人寫的「浮士德」下檔了，古諾版的「浮士德」才能公開，讓兩部「浮士德」打對臺，太冒險了！

顯然，另一部「浮士德」票房不差，一演再演，因此延遲了古諾新劇推出的時間。這樣的情況並不令人意外，「浮士德」是那個時代的大熱門，光是今天流傳下來的十九世紀作品中，改編的話劇至少就有十部，改編的歌劇又有至少十部，以「浮士德」為名的音樂作品，那就更多了！

那麼多「浮士德」，一方面因為「浮士德」的主題──與魔鬼打交道，為了換取遊歷極端經驗的機會──正符合當時歐洲風起雲湧的浪漫主義潮流，人們急於擺脫原本古典主義的莊重平衡，追求跨越舊有的疆界藩籬，畢竟這是被革命力量反覆翻攪的一個動盪社會；另一方面，歌德的詩劇《浮士德》包納了太豐富的內容，有誘惑、敗德、愛情、鬼怪、神話、地獄，還有聖潔的救贖。那是一個大寶庫，不需要什麼大才能，都可以在裡面找出方便進一步鋪陳的題材，也都可以大刺刺地掛上「浮士德」的招牌，一下子就吸引了觀眾、讀者注意。

在這種情況下，改編「浮士德」不難，難的是如何在眾多「浮士德」版本中脫穎而出。古諾版本的「浮士德」剛公開時，其實巴黎的觀眾們是不太賞光的，票房和評論意見，讓出錢製作歌劇的人，大為緊張。他們嫌古諾版本的「浮士德」太平淡太安靜了。

在歌劇上，那真是一個「重口味」的時代。從原本的「歌劇」演化出「大歌劇」，時間拉長，幕景增多，舞臺上的角色也多了，同時還要有各種別出心裁的機關效果，才能讓觀眾滿足。

為了迎合這種「重口味」，古諾只好同意在原本的歌劇中，加入一場芭蕾舞蹈，讓戲看起來更豪華、更熱鬧。這樣的改裝，在當時果然征服了巴黎觀眾，一八六二年這齣戲捲土重來，創造了優秀的票房成績，一八六九年登上了全歐洲的歌劇聖殿——巴黎歌劇院，奠定了成為經典劇碼的基礎。

不過這麼豪華、熱鬧的配備，卻在時代改變後，成了這齣歌劇的障礙。演一次全本古諾「浮士德」是多麼費錢耗時的事啊！現代歌劇院打打算盤，往往不得不知難而退。

不過，儘管舞臺上搬演古諾版「浮士德」的機會相對較少，卻無礙於這齣歌劇藉由錄音錄影廣為流傳。關鍵在於，這齣戲能在眾多「浮士德」中脫穎而出，本來就不是靠金光效果，而是靠扎扎實實的音樂與歌唱安排。古諾會寫這齣歌劇，主要

是受到白遼士「浮士德的天譴」的影響，而白遼士的作品不是傳統歌劇，是形式上更簡單、更純粹的歌唱劇，歌唱的重要性遠遠超過演戲、超過道具布景。

由男低音擔任的魔鬼梅菲斯特，在古諾「浮士德」第四幕中，有一段調戲作弄女主角葛萊卿的戲，魔鬼唱著：

『假裝睡著的人啊／你沒有聽到／喔，凱薩琳我的愛／我的聲音我的腳步？』／你的愛人如此呼喚你／而你的心信任並依賴他！／美人啊，打開房門的鎖／在手上戴好戒指吧！』

『凱撒琳，我崇慕的人／為何拒絕／給懇求你的愛人／一個甜美的吻？』／你的愛人如此呼喚你／而你的心信任並依賴他！／美人啊，在手上戴好戒指／賜給他一個吻吧！』

音樂中既有情歌的浪漫，卻又夾雜著戲謔玩笑的成分，由男低音唱出，更加上一種飛翔不起來的彆扭笨拙樂趣。但樂趣的氣氛瞬間即逝，從房中走出來的，不是

葛萊卿，卻是她哥哥，他確定了浮士德就是那個占他妹妹便宜的人，憤而拔劍攻擊浮士德。魔鬼在一旁阻撓，讓浮士德的劍插入了葛萊卿哥哥的身體，臨死前，他詛咒：害死他的葛萊卿將會下地獄！

IO 狡猾的時光

理查・史特勞斯 「玫瑰騎士」 中的
「時間是件奇怪的東西」

Richard Strauss: Der Rosenkavalier

在不知不覺之中，時間來了，
而且一來就霸道地盤踞，
讓你一面悲嘆已經流逝那麼多的時間，
又一面擔心會失去更多的時間，
手上還能控有的時間，愈變愈少。

「時間是一件奇怪的東西／我們活在時間裡，彷彿它不存在／但突然之間／卻變成除了時間，我們什麼都感覺不到了。／時間圍繞著我們／同時又內在於我們。／它從臉上滴流過／從鏡子裡滴流過／在我的睡眠中滴流過／也在你我之間／不停地流著。／喔，有時我聽見時間一直流一直流——／永不休息。／有時，我在半夜醒來，／並讓所有的、所有的時鐘停下來。／當我們獨自面對時間，別害怕。／畢竟時間和我們一樣／都是天父手中所創造的。

「……讓我們學會輕盈／輕盈的心，輕盈的手／抓住了，拿走了；抓住了，又放

開了。」

時間是件奇怪的東西，尤其對上了年紀的人來說。或者該說，只有到了一定年紀，人才能對比對照領會時間的狡詐。就像這首詠嘆調的歌詞說的：年輕時完全感受不到時間，然而在不知不覺之中，時間來了，而且一來就霸道地盤踞，讓你一面悲嘆已經流逝那麼多的時間，又一面擔心會失去更多的時間，手上還能控有的時間，愈變愈少。

唱這樣的歌詞，而且要唱得動人心弦，顯然非得有相當年紀不可。這是理查‧史特勞斯歌劇「玫瑰騎士」第一幕中，瑪紹林所唱出來的。她不算是這齣歌劇的女主角，但卻絕對是戲中的靈魂人物。

「玫瑰騎士」劇名指的是去幫人送求婚信物的使者，代表男方帶著一朵銀色的玫瑰，向女方轉達愛慕的心意。劇中要求婚的是瑪紹林的朋友歐赫斯男爵，他看上了一位維也納富商的女兒蘇菲亞。男爵擁有貴族地位，富商有的是錢，錢和地位的兩利結合，是再理所當然不過的婚姻安排了。富商答應了男爵的提議，男爵需要找一

個代表去向蘇菲亞正式求婚，瑪紹林向他推薦了歐塔維安。

歐塔維安其實是瑪紹林的情人，但年紀比瑪紹林小了很多。歐塔維安接受「玫瑰騎士」的任務去找蘇菲亞，兩人一見面，竟然就彼此動情，很快就私訂終身了。歐塔維安和蘇菲亞要能結合，必須先解決和男爵之間的糾葛，整齣「玫瑰騎士」的劇情重點，就在如何藉由波波疊疊層出不窮的誤會，終於讓男爵放棄了想娶蘇菲亞的念頭，成全了歐塔維安和蘇菲亞的美事。

這樣的劇情，完全符合「喜歌劇」的形式，讓觀眾邊看邊笑，最後獲得團圓大結局，才滿意地離開歌劇院。不過如果光是這樣，那一來恐怕就浪費了理查·史特勞斯的音樂才華，二來也不會讓這齣歌劇在所有的「喜歌劇」中脫穎而出，成為經典吧！

臺灣人說的：「公親變事主」，去幫人家提親的人，反而自己想要當新郎了。歐塔維安去找蘇菲亞，兩人一見面，竟然就彼此動情，很快就私訂終身了。

理查史特勞斯的風格，龐大細膩，游移於古典和浪漫派的語彙之間，毋寧比較接近悲劇吧！他的其他傑出歌劇作品，如「莎樂美」或「艾勒克特拉」也都屬於規

模宏偉，感情複雜的悲劇，他要怎樣自我縮小來寫「喜歌劇」呢？

讓「玫瑰騎士」能成為經典，關鍵就在瑪紹林這個角色的深度，也就在藉由「時間是件奇怪的事」所傳遞出的訊息。瑪紹林感受到自己年華老去，也感受到和歐塔維安之間的差距，她非但沒有焦慮地想方設法把歐塔維安緊緊抓住，她還勸自己要放寬心懷，要「抓住了，又放開了」。顯然，歐塔維安和蘇菲亞之間的戀情，不全然是偶然發生的，後面有一隻慷慨的手在協助安排。向男爵推薦歐塔維安去當「玫瑰騎士」時，瑪紹林已經有了心理準備，要放歐塔維安去追求他自己的青春幸福。瑪紹林給了這齣歌劇所需的深度。

首演時擔綱演出瑪紹林的，是史特勞斯最信賴的女伶瑪格莉塔‧西恩斯，她連續成功地主演了三齣史特勞斯的歌劇。「玫瑰騎士」一九一一年首演時，她三十二歲，淋漓盡致表達了對待歲月的複雜心緒，讓自己的歌劇生涯到達最高峰，也讓「玫瑰騎士」轟動全德，一票難求。

V

魔鬼之音

李斯特的音樂
Music by Lizst

01

魔性與神性的統一

他測探著調性和弦的邊界，
運用許多介於和諧與不和諧之間的曖昧聲響，
來呼應想像中穿梭人間與地獄的魔鬼。

Liszt: Mephisto Waltz No.1

第一號魔鬼圓舞曲

「村裡的客棧中，有一場婚禮正在進行，音樂、跳舞、歡笑。魔鬼梅菲斯托和浮士德正好經過，魔鬼邀請浮士德一起進入客棧，加入慶典中。魔鬼從一位懶洋洋的樂師手中將小提琴搶過來，突然間拉出了無法形容、令人著迷沉醉的音樂。被音樂激發了強烈愛情欲望的浮士德拉起一位成熟、豐滿的村中少女翩翩起舞，在那瘋狂的圓舞曲舞步中，他們跳出了客棧，在外面空地上跳了一陣子，又朝著林子裡去了。小提琴的聲音愈來愈柔和，夜鶯也應和以求偶般的歌唱。」

李斯特將這段文字，放在「第一號魔鬼圓舞曲」樂譜的前面，表明了：這首曲

子就是描述如此的情節。這段文字，出自奧地利作家雷瑙手筆，是他一八三六年出版的「浮士德」劇中的內容。

「浮士德」是十九世紀最受歡迎的題材，尤其是歌德詩劇「浮士德」是那個時代每個歐洲青年成長中必讀的巨著。影響所及，各式各樣浮士德故事的改編作品汗牛充棟。大部分都還是立基於歌德的詩劇，突出渲染其中部分情節而成。而最常被拿來改編大做文章的，一項是少女葛萊卿堅貞而悲哀的愛情，另一項則是魔鬼梅菲斯特的種種惡作劇。

李斯特本來就熱愛浮士德的故事，在雷瑙的戲劇改編中讀到更明白、更強烈的舞臺表現提示，於是在一八五九年左右，著手寫他的分幕音樂組曲。最早寫成的，是魔鬼帶領浮士德在若幻似真的夜晚裡，參加了一場怪異遊行的場面，取名為「夜之遊行」。之後，李斯特接著寫鄉間婚禮的景象，這裡面有鮮活明確的音樂元素，小提琴、圓舞曲，還有後面交雜進來的夜鶯歌唱。

李斯特原始構想，是將這兩幕如同音樂劇般的樂曲，一起出版。不過原稿送到

出版商手中，他們有不一樣的想法。基於市場的商業考量，「夜之遊行」和「魔鬼圓舞曲」以各自獨立的形式出版，而且很快地證明了：「魔鬼圓舞曲」遠比「夜之遊行」受歡迎。

「魔鬼圓舞曲」被特別標舉出來，李斯特心中有著千般感慨。完成這首曲子那年，李斯特同時寫了好幾首取材自義大利歌劇的鋼琴曲，以及三首放在「巡禮之年：義大利」後面的「補遺」。為什麼對義大利如此反覆致意？因為他深愛的女友，他渴望能夠結婚的對象——卡洛琳公主，去了羅馬。卡洛琳公主帶著聖彼得堡大主教發的離婚同意書，特別跑一趟教廷，期待能夠正式辦好離婚手續，還其自由身，以便能和李斯特完婚。

卡洛琳和李斯特知道在羅馬可能還有些麻煩變數要處理，但也都預期頂多半年一年，總是能將這件事搞定吧！兩地分隔，彼此相思，難怪李斯特作品中平添了許多義大利色彩。

也難怪他積極撰寫「浮士德」當中的那一場鄉間婚禮。可是到「魔鬼圓舞曲」

出版了，卡洛琳還沒從羅馬回來。「魔鬼圓舞曲」大受歡迎，李斯特自然地順應當時音樂市場慣例，將原本為管弦樂團而寫的音樂，改寫了一份鋼琴獨奏和一份雙鋼琴合奏版本。這些版本也出版了，甚至李斯特接著離開了他居住十多年，和卡洛琳相戀的威瑪城，卡洛琳都還沒回來。

卡洛琳的離婚怎麼樣都辦不成。最終卡洛琳竟然在羅馬困居了二十八年，當然她和李斯特預期中的婚禮也就成為泡影了。

婚禮沒有了，被那看得見與看不見的魔鬼力量阻擋了嗎？等待的卡洛琳沒有回到身邊，只留下等待時刻中寫的「魔鬼圓舞曲」。

在此之後，李斯特放棄了繼續將雷瑙的「浮士德」寫成一首首連續樂曲的想法，而是寫了一首又一首的「魔鬼圓舞曲」。從一八八〇年到一八八五年，七十歲之後的李斯特又寫了另外三首「魔鬼圓舞曲」，其中最後一首「第四號魔鬼圓舞曲」中段慢板部分，到李斯特去世前還沒有完整定稿。

後面三首「魔鬼圓舞曲」不再有文字記載做為聆聽想像的輔助。這三首作品的「魔性」，也不再是以慣習的低音模仿地底獰笑的方式來表現，晚年李斯特熱衷嘗試的，不再是模擬、描繪性的音樂寫法，而是他受到華格納刺激影響之後，對於和聲的大膽試驗。他測探著調性和弦的邊界，運用許多介於和諧與不和諧之間的曖昧聲響，來呼應想像中穿梭人間與地獄的魔鬼。

相較之下，「第一號魔鬼圓舞曲」的創作手法就保守且體貼得多了。很容易就能從中察覺代表魔鬼的簡單動機及代表浮士德的小主題，很容易能夠想像哪裡是鄉間客棧傳來的歡慶音響，而哪裡是時而優雅時而狂亂的婚禮舞蹈，哪裡又是春心蕩漾的浮士德與村中少女彼此調情勾引。

尤其受歡迎、尤其經常被演奏錄音的，是「第一號魔鬼圓舞曲」的鋼琴獨奏版。因為李斯特先後寫了兩個鋼琴版，很自然地，他讓雙鋼琴版本忠實地複製原來管弦樂當中的各個聲部，至於鋼琴獨奏版就因應較為有限的聲部，進行了相對大幅度的修改。

刪削了一些聲部運用，鋼琴獨奏版反而顯得更豐富。一來是音樂表現更集中，沒有眾多配器插花的干擾；二來其結構按照鋼琴聲響的邏輯，而非樂團演出的道理，重新安排過了。例如樂曲的最後，不再依循文字描述，讓音樂愈來愈柔和逐漸淡出，而是重寫了一段充滿輝煌光彩，音量與節奏都極盡炫耀能事的尾奏，讓鋼琴家在腎上腺素激放的情況下盡情揮灑，讓觀眾期待、迎接那風狂雨驟襲打而來的高潮。

在那結尾部分，鋼琴家以一種不可思議的魔之姿態演奏，創造出來的魔音卻又必然帶有一份近乎神聖的光華，魔性與神性的矛盾統一，這本來就是「浮士德」故事最有魅力、最迷人的本質吧！

鋼琴演奏的終極挑戰

02

超技練習曲

Liszt: Etudes d'execution transcendante

李斯特藉由作品追求的，不只是技巧，而是「超越境界」。

「超越」不是單純用來形容技巧的層次，更要緊的還是藉精湛的技巧去超越音樂原本的界限，創造出過去不存在、無法存在的音樂。

現代鋼琴演奏者必經的彈奏訓練之一，是巴哈的二聲部和三聲部「創意曲」。透過這些曲子，演奏者訓練自己的手指與耳朵，精確、清晰地彈出兩個、三個的互動聲部，讓每一個聲部獨立吟唱卻又彼此呼應。

然而巴哈原本寫「創意曲」時，想的不是演奏上的練習，而是作曲上的練習。

對巴哈而言，「創意曲」示範了基本的二、三聲部對位原則，演奏過這些曲子大有助

於培養寫對位曲子的能力。

在巴哈那個時代，基本上不存在「演奏練習」這回事，至少沒有獨立的「演奏練習」。作曲、演奏、理論、技藝全都混合在一起，是一種完整未分化的音樂觀念。

演奏練習變得愈來愈重要，進而產生了專門的「鋼琴練習曲」，是古典主義後期的事了。尤其重要的關鍵人物是貝多芬和徹爾尼這對師徒。貝多芬耳聾後，聽不到也就可以不理會現實聲音，寫下了許多在當時條件下幾乎無法演奏的曲子。徹爾尼出於對老師的全心奉獻，用各種方式寫了「練習曲」，訓練新一代的演奏者擁有足夠的技巧，實現貝多芬寫在樂譜上的音樂。

到了浪漫主義時代，「練習曲」更普遍了，簡直成了新的流行現象。一方面因為浪漫主義精神追求突破種種既有的界限、追求極限之外的經驗，鋼琴家相應就必須不斷努力彈出更快更深更廣更響的聲音，所以必須訴諸「練習」來強化突破的能力；另一方面，「練習曲」訓練更快更深更廣更響的特質，也就成了最容易吸引人注意，讓觀眾看得、聽得目瞪口呆的曲子了。浪漫主義時代新興的鋼琴演奏會，最好

能彈得讓聽眾坐不住，一直想要站起來向前探頭看：「怎麼可能彈得出這種曲子？他多一隻手臂嗎？他比別人多兩根手指嗎？還是有什麼奇怪的機械偷偷幫他？」而尋求技巧訓練的「練習曲」正是創造這種效果的最佳手段。

愈來愈多的「練習曲」讓舒曼忍不住感歎：「音階被用各種方式解體再重組，手指和手掌放到所有可想像的位置，等等等等……最後，對於音樂的掌握迷失在這些練習裡了！」

不過，舒曼自己也寫了經典的「交響練習曲」；同時代的蕭邦寫了更受歡迎、兩本共二十四首的「練習曲」；李斯特也留下了驚人的作品「超技練習曲」。

這裡面，李斯特的「超技練習曲」值得特別注意。一個理由是：到一八三九年李斯特出版這組十二首作品時，全歐洲音樂圈早已傳遍了他演奏的種種奇觀。奇中之奇的，是他不可思議的視譜能力與手指的直覺反應。他可以在拿到一份新寫樂譜時，就在作曲家面前，瞬間開始視譜演奏，演奏得比作曲者自己在鋼琴上反覆練習多日的結果，還要完美、還要精采。還不止如此，要是那份新作「太簡單」的話，

李斯特甚至可以一邊彈奏，一邊繼續校對自己即將出版的新作樂譜！

這樣的人需要什麼「練習」？還有，像李斯特這樣忙碌的人，東奔西跑無所不在，指導了幾百個學生，同時還寫了幾千封信給各種不同對象，要演奏又要作曲，他拿什麼時間「練習」？

據說李斯特演奏會上臺正式演出之前，僅有的練習機會是在旅館裡按一按隨時攜帶、不會發出聲音的假鍵盤。可是那組可攜帶的鍵盤，一共只有三個八度！

顯然，這組「超技練習曲」不是為了訓練李斯特自己的技巧，儘管曲子裡用上了許多複雜、艱難的技巧，不過卻還沒有真正超過李斯特自己在其他曲子中曾經寫過、用過的。

另外一件有趣的事，是李斯特原先將這組作品取名為「專精練習曲」（Virtuosen-Studien），後來改變主意，給了「超技練習曲」這樣的名稱。李斯特用的，是法文Etudes d'execution transcendante，為什麼改名，尤其，為什麼從本來的德文名稱改用法

文？

李斯特看上了法文裡Trancendante這個字的雙重意思，一方面有「高超的」、「卓越的」意思，然而另一方面還有「超越的」意思。

這就是中文無法適切翻譯出來的了。「超越的」通常用來指稱在世俗之上的另一個領域、另一個境界，也就帶著濃厚的宗教意味，在一般人世之上存在的，當然就是上帝的超越境界了。

李斯特藉由作品要追求的，不只是技巧，而是通過技巧能夠達到的「超越境界」。「超越」不是單純用來形容技巧的層次，更要緊的還是藉精湛的技巧去超越音樂原本的界限，創造出過去不存在、無法存在的音樂。

李斯特給了其中幾首充滿意象與情緒暗示的標題。例如第七首讓人聯想起貝多芬的「英雄」，第三首指涉夢幻風景，第五首則用了歌德《浮士德》裡的「鬼火」典故，第八首講的是德國傳說裡，追獵人靈魂的群鬼……這些標題與暗示，更進一步

淡化了這批練習曲中的技巧意義，強化了它們的詩意與變化。

最是炫技、擁有不練習都讓人難以企及的高超技巧的李斯特，寫出的練習曲反而最不像練習曲。不像之前的蕭邦或之後的德布西，每首練習曲都有其練習的具體目標，練半首的、練三度音的、練琶音的、練八度音的……李斯特的練習曲沒有明確的練習功能性。

如此，我們或許可以體會出「超技」的另一層意思，「超技」非但不是要表現高超技巧，甚至可以、可能是倒過來，要「超越技巧」，超越技巧的領域、層次，進入到讓人遺忘技巧、不再聽得到技巧的另一個境界裡去。

那樣的「超越」，當然不是傳統宗教裡的上帝之城，卻是李斯特嚮往、追求的音樂之城，那裡住著人間不該聽到，幻影般倏忽出現又倏忽消失的絕對的音樂之神。

03

被借用的吉普賽靈魂

Lizst: Hungarian Rhapsody

匈牙利狂想曲

吉普賽音樂有其獨特的和聲習慣。大量增四度、減六度、大七度與增七度的音程，裝飾出一種迥異於西歐音樂的色彩，更濃更稠更深更沉也更華麗。

李斯特是一八一一年十月二十二日誕生於匈牙利鄉間，不過我們別忘了，那個時代「奧匈帝國」依舊昂然存在，不只匈牙利和奧地利屬於同一個政治體系裡，李斯特的家鄉通用的語言，也不是匈牙利語，而是德語。因而一八二二年，李斯特轉往維也納發展其神童音樂天分，毋寧是個自然選擇。

在維也納，李斯特得以和薩利耶里學作曲，和徹爾尼學鋼琴演奏，奠定了扎實的基礎。在音樂養成上，李斯特的開端條件，遠勝過同時代的舒曼或蕭邦。

不過這個時代，也正是帝國開始受制於新興民族主義挑戰的時代。原先統合歐洲各地王公宮廷的古典主義樂風，愈來愈不受青睞了。相對地，本來被視為偏僻、土味十足的各地「風俗音樂」，有了愈來愈大的發展空間。

代表這股新潮流，和維也納舊勢力形成對比的，是法國巴黎。一八二四年，李斯特轉往巴黎，立刻感受了這中間微妙的重點差異。到他二十歲左右，各式各樣「風俗音樂」風格在巴黎大放光芒，其中當然也就包括了音樂中帶有濃厚波蘭地方色彩的蕭邦。

這樣的潮流，逐漸將李斯特推向自己的家鄉匈牙利。一九三八年三月，乍暖氣候使得多瑙河快速融冰，下游來不及宣洩，因而造成匈牙利嚴重的洪水災情。當時聲望正如日中天的李斯特趕緊站出來，在維也納舉行了八場募款音樂會，不只成為匈牙利救災中，單筆最大數額的私人捐款，而且明確建立了李斯特作為「匈牙利人代表」的身分。

一八三九年，李斯特回返匈牙利，在布達佩斯皇宮前接受群眾的歡呼歡迎。他

是個不折不扣的匈牙利英雄，也是歐洲上層社會最有影響力的匈牙利代言人。

李斯特畢竟是個音樂家，如果要代言匈牙利，並讓匈牙利成為他個人身分中，最重要的印記，他不能只靠募款、呼籲、口說筆談，他需要在音樂上和匈牙利的緊密結合，就像蕭邦和波蘭之間濃得解不開的音樂關係一樣。

李斯特找到的「匈牙利連結」，最突出的就是十九首「匈牙利狂想曲」。這批作品直接冠以「匈牙利」的名稱，而且李斯特明言：這批作品的創作源頭，是他少年時在匈牙利家鄉留下的記憶。

那是一八二二年，他離開匈牙利前往維也納那年，他聽到了畢哈利的演奏。「他的音樂時而如一連串急流小瀑布，時而如撫過耳邊的溫柔細語，內中含藏了像烈酒一般的濃醇成分，在我靈魂裡蒸餾提煉。一想起他的音樂，我就感到自己彷彿化身為中古的煉金術士，腦中充滿了天馬行空的幻想。」

顯然，長大後的李斯特想要用「匈牙利狂想曲」來捕捉、複製畢哈利音樂。唯

一的問題：小李斯特是在匈牙利聽到畢哈利的音樂，沒錯；但嚴格來說，畢哈利不是匈牙利人，他演奏的也不是匈牙利音樂。

畢哈利是流浪的吉普賽音樂大師，吉普賽人和匈牙利人不同血統，吉普賽音樂也和匈牙利民族音樂有很大的差距。

不過顯然李斯特熱愛吉普賽音樂，和吉普賽音樂親近的程度，遠勝過對待「真正的」匈牙利音樂。所以他毫不客氣地主張：「匈牙利人把吉普賽人看做自己的同胞，因此匈牙利人有權將在他們的陽光下成長、由他們的穀物餵飽、受到他們熱情培養的音樂，加入更多關心，將之提升為更高貴的藝術。」

這正是他試圖要在「匈牙利狂想曲」裡做的。這批作品裡有些骨幹架構，是清楚襲自吉普賽音樂的，西歐音樂傳統中截然劃分的旋律、節奏和裝飾部分，在吉普賽音樂中渾然統合。音聲之間不斷進行著各種變換、交錯、環繞、排列組合，讓人無法立即知覺掌握其結構與邏輯，帶有高度的即興趣味。

而且吉普賽音樂有其獨特的和聲習慣。大量增四度、減六度、大七度與增七度的音程，裝飾出一種迥異於西歐音樂的色彩，更濃更稠更深更沉也更華麗。

因而這批作品被命名為「狂想曲」。「狂想曲」是李斯特試圖開發的一種新曲式，有比過去的「幻想曲」、「綺想曲」更狂放更自由的曲式；「狂想曲」同時也是李斯特對他心目中吉普賽音樂的一種定性描述。吉普賽音樂最核心的精神，就是「狂想」。

「……它具有幻想式史詩的特性。」把原本有著線敘事架構的史詩，自由地拆解開來，用一種近乎囈語的方式混雜吟誦，是「狂想曲」（Rhapsody）這個字古希臘根源的意義。

「匈牙利狂想曲」的每首曲子，基本上依循吉普賽音樂，而非西歐音樂的邏輯。所有的樂段都由慢的lassu開始，經過各種自由混合變形後，再推向快的friksa，然後要不就以原來的friska，當做下一段的lassu，再添加更快的下一段friska，如此盤捲而上，一直到終曲的高潮。

李斯特將這樣典型的吉普賽音樂元素，運用在最不吉普賽的樂器——聲音與體型都極其厚重，絕對不適合流浪移動的鋼琴上。所有鋼琴演奏上的輝煌表現，都刻蝕著再強烈不過的李斯特風格，構成了李斯特對鋼琴音樂持續思索、開發中，極其重要的一環。

鋼琴家霍洛維茲最常演奏「第二號匈牙利狂想曲」，他那狂風暴雨與酒醉蹣跚樂段風格交錯的詮釋，令人歎為觀止。鋼琴家阿格麗希則錄下了「第六號匈牙利狂想曲」的經典錄音，讓這首曲子和她獨特的深刻觸鍵方式緊密連繫在一起。

至於「第十二號匈牙利狂想曲」，則有阿勞與季弗拉極其不同卻各具壓倒性說服力的錄音版本。季弗拉還曾經動手改編李斯特後期補寫的第十六號到第十九號，讓那樂曲和前面十五首在個性上更統合些。

這十九首作品，是至今仍未被鋼琴家窮究探索的寶藏洞窟。

04 藉音樂壯遊浪漫聖境

「巡禮之年」鋼琴曲集

Liszt: Années De Pelerinage

李斯特要我們聽的，不只是音樂本身，
而是透過音樂聽教堂鐘聲、看湖水凝光、
連結詩人筆下的文字，
乃至感受他女兒誕生時的喜悅激動。

「這些年，到過許多不同的國家，經歷了許多歷史與詩的聖境；大自然的現象及其景致在我靈魂中激起了強烈的情感，而不只是簡單的畫面。在我和外在世界間，有著模糊卻直接的關係，一種難以定義卻再真實不過的連結，一種無法解釋卻也無從否認的溝通。我試圖在音樂中刻畫一些最強烈的感官衝擊與最鮮活的印象。」

李斯特在「巡禮之年」的樂譜前頭，寫下了這樣一段序言，說明這些音樂的主觀創作由來。

「巡禮」，pilgrimage，是一個原本帶有強烈宗教意味的字眼，通常在中文裡翻譯作「朝聖」。一個人或一群人，離開自己熟悉的環境，出發去具備特殊意義的聖地；途中必定得經歷日常生活中不會有的考驗與折磨，藉由考驗與折磨來證明自己信仰的堅貞，成為一個合格的信徒。這是「朝聖」最主要的意義。

英國詩人班揚的《天路歷程》，書名原文是 *The Pilgrim's Progress from This World to That Which Is to Come*，直譯的話，應該寫作「一個朝聖者從此世到未來的進程」。這本書清楚表達了「朝聖」的概念核心——離開習慣的世間享受，自願忍受痛苦，一路走去，逐漸逼近與現世相反的「上帝之城」。

這樣的概念，到了十九世紀，有了重大的轉變。宗教上的聖者、聖城不再具有過去的高度約束力量，可是藉由離開溫暖環境以尋求成長的想法，卻保留了下來。促成這種改變的，是兩部開啟歐洲浪漫主義潮流的巨作——一部是歌德的小說《威廉麥斯特的學徒生涯》，另一部則是拜倫的長詩《哈洛的巡禮》。這兩部作品，記錄的都是成長的經驗，而且都是在各種陌生環境中一步步發現自我，找到生命目標的故事。

受到這兩部作品影響——尤其拜倫的作品更是直接在書名上用了Pilgrimage的字眼——十九世紀的人理解「朝聖」，有了很不一樣的方式。「朝聖」所選擇的目的地不再是宗教上的聖城聖地，「朝聖」過程要追求的，也不再是宗教上的救贖，而是藉由接近「浪遊」、「壯遊」的心境，讓自己進入各種陌生的奇觀，自然的壯麗威脅，或人文的廢墟荒敗，得以擺脫原本的生命視野限制，變成一個更成熟、更豐富的人。

換句話說，原本的「朝聖」變成了後來的「巡禮」。「朝聖」過程中，那聖城與聖地是由聖經記載或教廷律定的，有其客觀定義；然而「巡禮」中的關鍵，卻不再是任何客觀認定的目的地，毋寧是巡禮者主觀自我的感受。一個人留下永恆印象的景觀，很可能對另一個人產生不了任何刺激。

李斯特的「巡禮之年」是浪漫主義音樂的重要代表傑作。一方面除了明確反映歌德與拜倫對於「巡禮」的成長意義，表現為極度個人主觀的音樂紀錄之外；另一方面，這批作品也展示了跨越感官藩籬，追求整全感受的潮流影響。

「巡禮之年」一共包括三冊，其中最早的作品於一八三五年，李斯特二十多歲時就寫了，而最晚的卻一直到李斯特七十二歲晚年才定稿出版，中間橫跨了將近半個世紀的時間。同樣納入「巡禮之年」系列作品，這些鋼琴獨奏曲清楚顯現了李斯特不同時期風格的變異。例如第一冊「瑞士」中的曲子，帶有濃厚的飛揚炫技色彩，很適合演奏會上贏來觀眾佩服；第二冊「義大利」相對就抒情多了，有長段歌唱或冥想的段落；到晚年所寫的第三冊，那厚重神祕的和聲，進入另外一種境界，孤獨、深沉，帶著不欲人知或不求人知的疏離態度。

不過和這些風格差異同樣重要的，是李斯特一以貫之用音樂來挖掘、表露內在主觀感受與意念的態度。即使在第一冊中，幾首指涉瑞士風光的曲子，他要做的，都不只是單純用音樂模擬風光環境中的具體聲音，而是刻畫此情此景留在李斯特這個人主觀中的印象。

「巡禮之年」中幾首和「水」有關的曲子，李斯特的手法強烈影響了後來「印象派」的德步西、拉威爾，如何以小而跳躍的音符，配合上下浮動旋律來表現「水」。

不過，李斯特和「印象派」其實還有著更根本的關係，那正是以客觀聲音貼近主觀

感受的「印象」概念，替音樂打開了很大的空間。

「巡禮之年」樂譜上，大部分的樂曲前頭，都有一段文學引文。像是第一年的「華倫斯塔湖上」用的就是拜倫的詩句，採自「哈洛的巡禮」：

「你將湖／與我居住的狂野世界相對照，如此／湖的寧靜警示了我，放棄／地上的混亂水域，追求純淨的源泉」。

第二年有幾首作品，李斯特索性明白地做為文學作品的讀後感來寫。其中三首針對文藝復興時代義大利詩人佩多拉克所寫的十四行詩而寫，樂譜前面當然也就附上了這些詩篇。可是還有一首規模最龐大的，標題叫做「但丁讀後」，來自於雨果所寫的一首詩，而詩處理的又是對於但丁《神曲》的種種閱讀感懷。於是就形成了「雨果用詩記錄閱讀但丁的經驗，李斯特又用音樂記錄閱讀雨果閱讀但丁的經驗」的多重複雜關係。

李斯特追求的，是音樂做為一種簡寫縮寫，或說做為一種濃縮。當我們聽「巡

禮之年」音樂時，李斯特要我們聽的，不只是音樂本身，而是透過音樂聽教堂鐘聲、看湖水凝光、連結詩人筆下的文字，乃至感受他女兒誕生時的喜悅激動，音樂將我們帶出去，帶到一塊塊眾多感官刺激組構成的浪漫聖境裡。

加了註解的貝多芬

05

李斯特改編的「貝多芬交響曲鋼琴版」

Liszt: Beethoven's Nine transcribed for the piano solo

鋼琴仍舊由一個人演奏，
但他不再是孤獨面對自我、
面對音樂的詩人，
而可以是一個樂團的具體而微化身，
以一人抵一個樂團。

聖桑帶著自己剛剛完成的管弦樂作品，以近乎朝聖的心情去威瑪拜訪李斯特。

見到了李斯特，畢恭畢敬奉上了樂譜，聖桑心開始往下沉，因為李斯特一邊翻閱聖桑的作品，一邊手上沒有停下來繼續校改自己正要出版的樂譜。

聖桑心想：「唉，你根本沒讀進去我寫了什麼。」過一會兒，李斯特拿著聖桑的稿子站起身來，說：「讓我們聽聽看吧！」把稿子放在鋼琴的譜架上，李斯特往

鋼琴前面一坐，就開始彈奏聖桑的樂曲。

聖桑完全不敢相信自己的耳朵！那明明是一份複雜的管弦樂總譜，李斯特卻可以一眼就立刻予以整合，立刻在鋼琴上彈出來。其中每一個不同聲部井然呈現，而且李斯特的彈奏沒有一點坑坑疤疤，簡直像已經練過幾十次幾百次般流暢！

聖桑快要昏過去了，勉強鎮定心魂，但他疑惑：可是管弦樂聲部總有一個人光靠十隻手指支應不過來的地方吧？仔細聽，是的，有些音樂被李斯特省略了，愈聽聖桑愈是滿臉漲紅，因為他發現李斯特還不是隨便地視方便省略，他省略掉的都是相對不重要的聲部，或者是聖桑寫得太平庸太潦草的部分。

還沒聽完李斯特彈奏，聖桑已經汗流浹背了。根本不需要李斯特開口說任何一句話，聖桑已經明白李斯特的看法，十足清楚自己作品的問題與缺點了。

聖桑寫下的這段回憶，中間容或有些誇大之處，不過即使其誇大之處，也都確實反映了那個時代李斯特的崇高地位與驚人形象。他不只是個不世出的天才，他擁

有別人再如何猜測想像，都無法理解、掌握的神奇音樂能力；即使和當時第一流音樂家放在一起，李斯特跟他們都不在同一個層次上，別人只能瞪大眼睛看他不費吹灰之力就做出來的事。

尤其是他在鋼琴上能做的事；沒有人在開拓鋼琴音樂上的貢獻與影響大過李斯特。好吧，應該修正一下，除了蕭邦之外，沒有人在開拓鋼琴音樂一事上，能夠比得上李斯特。

蕭邦讓鋼琴唱歌，讓鋼琴說故事，讓鋼琴表現詩意，在蕭邦手裡，鋼琴的抒情面向獲得了前所未有的淋漓發揮。李斯特卻是推動讓鋼琴向四面八方超越原有的種種界限。

李斯特讓鋼琴音量更大、琴鍵反應速度更快。他強而有力的手指、氣勢磅礡排山倒海的樂曲，遠遠超過原本鋼琴樂器所能承載的，逼著鋼琴製造商運用十九世紀最新的工業技術，打造出不一樣的新一代鋼琴來。

李斯特讓一個鋼琴家屈屈十根手指能做的事情大幅增加了。他的演奏示範了完美的手指獨立性，不同手指不只要清楚掌控、表現不同聲部，而且還要各自進行戲劇性的強弱起伏變化。他還設計了許多過去無法想像的指法，配合最新的踏瓣技巧，創造出好像非得有三隻手才能彈奏出的音樂。他在舞臺上恣意表演，迷醉了多少觀眾，自然也就刺激、鼓舞了其他彈鋼琴的人，拚命努力仿效練習。

進而李斯特改變了鋼琴的性格與地位。鋼琴仍舊由一個人演奏，但他不再是孤獨面對自我、面對音樂的詩人，而可以是一個樂團的具體而微化身，以一人抵一個樂團。蕭邦演奏時，你感受到那個人的幽微情緒變化；李斯特演奏時，你卻震懾於那個人的形象不斷膨脹擴大，以致於你不再能以個人視之。

同時，李斯特把鋼琴改造成得以進入家戶裡的音樂使者。音樂，特別是複雜、豐富的音樂，並不是只有在宮廷或音樂廳裡才聽得到，只要用對方法，每個人都可以在自己家裡，一架鋼琴上，具體而微地複製那樣的音樂；雖不能得其整體，但至少可以留其形影來感受、思考、理解。

對於那個尚未發明任何留聲錄音設備的時代，這是多大、多重要的突破！在音樂廳裡聽過貝多芬的交響曲，大受震撼、感動，意猶未盡，該怎麼辦？或是在劇場裡看完蕩氣迴腸的威爾第歌劇演出，心神晃漾，該怎麼辦？

無計可施。沒有ＣＤ唱片可以帶回家，想要再聽下一次演出至少得等到第二天，更何況入場門票所費不貲。然而李斯特提供了一項辦法——可以去買李斯特改編的樂譜，回家之後在鋼琴上部分複製剛剛聽過的音樂，重回那樣的感動氛圍裡。

所以李斯特一生寫了許多改編曲。他的改編分成兩種：一種是直接將管弦樂曲傳抄成鋼琴演奏曲；另一種是取材管弦樂或歌劇的音樂主題，添加鋼琴演奏上的其他元素，曲風上使人回想原作，但骨肉卻充滿李斯特特色的樂曲。

從舞臺表演的效果看，後者當然比前者好得多。李斯特自己添加的部分，必定有相當技巧難度，可以讓鋼琴家發揮光與熱。這種改編曲大受歡迎，相對也就掩蓋了前者的意義，很多人以為那種單純傳抄沒有什麼特別價值。

聖桑的故事提醒了我們，別那麼輕易將這些作品置之不理。事實上，同樣源於貝多芬交響曲，李斯特的鋼琴傳抄曲，就是和其他人的其他版本不一樣。甚至可以說，只有李斯特才真正有辦法把貝多芬的莊嚴堂皇與激烈衝突，灌注進鋼琴音樂裡。

他對於不同樂器音響，應該如何在鋼琴上代為呈現，哪些聲部可以省略哪些不行，有著極為細膩的考究。聽李斯特轉寫的貝多芬交響曲，等於是透過他的詮釋，重新認識貝多芬到底寫了什麼。樂曲等於是加了李斯特詳細注釋的貝多芬作品，如果認真對照聆聽的話，常常也能讓我們渾身大汗地察覺——啊，原來我們之前並沒有聽出貝多芬最深刻的樂思設計啊！

06 愛與信仰的法則

兩首關於聖方濟的傳奇曲

Lizst: Legende st. François

我們會清楚聽到那變幻，
起伏的浪潮一波又一波，
波上有船夫粗鄙惡戲的言語，
當然也有聖方濟莊嚴的宣告與誠敬的祈禱。

鳥是大自然的音樂家，鳥兒此起彼落的鳴叫，是早在人類發明音樂之前，就已經存在的和聲。日本作曲家大江光天生智力發展受阻，他父親大江健三郎因為注意到他對鄉野中的鳥叫聲格外有興趣，才想到要讓他接觸音樂。

音樂史上最愛鳥、對鳥類最為著迷的，首推法國作曲家梅湘。梅湘寫過鋼琴作品「鳥誌」，以音樂模仿鳥類各種婉轉鳴聲。與「鳥誌」同時期的創作，還有一部歌劇，標題是「阿西西的聖方濟」，那也和鳥類聲音關係密切。

為什麼聖方濟會和鳥有關？因為聖方濟的各種傳說故事中，有一個就是他曾經對著一大群鳥講道。如同佛教裡「生公說法，頑石點頭」的故事一樣，聖方濟對群鳥布道，原本在他四周的鳥都停著不動，而且還有更多鳥兒從其他地方飛來，降在四周，到聖方濟布道結束時，有幾百隻鳥圍繞著他。

梅湘不是第一個強烈感覺到這個場景高度誘惑的音樂家，會寫鳥鳴又寫聖方濟，他受到了李斯特的影響。一八六三年，李斯特寫了兩首「關於聖方濟的傳奇曲」，第一首就是「阿西西的聖方濟向鳥兒布道」（*St. François of Assisi Preaching to the Birds*）。

據說李斯特的靈感來自於在雲端飛翔呢喃的大群燕子。他想要用音樂捕捉、複製那種宛轉鳥聲歌唱的熱鬧迷人之處，於是就運用了有名的聖方濟故事。出版的樂譜開頭，李斯特對聖方濟致歉，自己沒有更高的音樂才能可以創造出和聖方濟傳奇行為等量齊觀的音樂。不過李斯特更應該致歉的，是為了鳥鳴所以才想到聖方濟，才將聖方濟的故事寫進音樂作品裡。

樂曲一開頭，先是連串震音打底，在震音之上浮顯出簡單卻悅耳的旋律，那真是一派自然天真的音樂效果。接著李斯特明確地在樂譜上標示了聖方濟「進場」的地方，他有一個代表性的主題，後面跟著一串宣敘調風格的音樂，聖方濟開始布道了，原本活潑嘈雜的鳥聲逐漸平息。

音樂中顯現的布道內容，從叨叨絮絮說話般，有了愈來愈大的起伏，而且有了愈來愈明顯的上升音型，和聲進行也相應朝向愈來愈廣的方向，鋼琴音量放開來，有了金屬光輝，於是那整體氣氛指向天邊，似乎是上帝由上而下俯視世間，看著聖方濟的奇蹟露出了欣慰、讚許的笑容。

出版的樂譜標題是「兩首傳奇曲」，除了這首對鳥傳道的作品之外，還有第二首「聖方濟行走於水面」（*St. François de Paola Walking on the Water*）。不過那卻是取材自另一位聖方濟，保拉的聖方濟的傳奇。傳奇故事中說的是聖方濟要渡過麥西納海峽，到渡口時身上沒有錢，渡船船夫拒絕載他，而且看他一副修士打扮，還調侃：

「如果他是個虔誠聖者，那就讓他走過去啊！」

基於對上帝的忠誠信仰，聖方濟脫下袍服，對著袍服祈禱，瞬間袍服如同航帆張開，讓聖方濟可以浮在水面上走過海峽。船夫看了大吃一驚，連忙跪下，並乞求聖方濟回到船上接受他的懺悔。為了護衛上帝光榮之名，聖方濟繼續在水面行走，甚至比船還快抵達海峽對岸。

這也是個流傳甚廣的聖者故事，更重要的是，故事裡有海、有浪、有風、有水面行走的場景，這些和水相關的畫面，正是李斯特擅長用音聲來擬仿的對象。我們會清楚聽到那變幻起伏的浪潮一波又一波，波上有船夫粗鄙惡戲的言語，當然也有聖方濟莊嚴的宣告與誠敬的祈禱。然後神奇地，在波濤的底層主題上，開始印出一個個如同行走腳步的痕跡，穩定自信，煥發出一種對比中的暈光來。毫無意外，這段音樂標示著「莊嚴行板」的速度。

李斯特威瑪的家中，牆上有一幅德國畫家史坦爾的作品，畫面上就是聖方濟在水上行走的模樣。袍服在他腳下，像是一張魔毯般支撐著讓他不會沉沒，他的一隻手高舉著，彷彿操控袍服的神祕力量，另一隻手則握著一塊黑煤。那是中世紀常見的形象，象徵聖者內在所擁有的火燄，表面平靜，然而內在隨時燒著燙熱的信仰。

這首傳奇曲的尾奏部分，李斯特挪用自己另一首作品的段落。那是稍早完成、為管風琴與男聲合唱團而寫的「讚頌保拉的聖方濟」。被挪來使用的那段音樂，原本伴隨著歌詞：「讓我們保存愛的全體」。

愛與信仰的力量，控制、改變了自然的法則，李斯特認為這正是聖方濟傳奇故事的核心意義。那也是他步向晚年，愈來愈堅定的態度。他年輕時，以他的靈巧手指與驚人的音樂本能，創造了別人認為不可思議的演奏；換句話說，他熱切地追求以個人一己的力量，打破、超越自然的法則。

然而隨著年歲增長，李斯特愈來愈感覺到：那足以打破自然法則的力量，不可能、不應該是他個人所擁有、依隨他個人意志來運用的。也許是連他都被自己擁有的力量震懾了，感到不安；也許是在這份引來那麼多崇拜的力量之前，他感到相對的渺小、謙卑。這力量，應該有背後更深沉、更高遠的來源吧，李斯特益發如此相信。

「兩首傳奇曲」探索的就是這種超人力量的來源與意義。李斯特藉由轉寫兩位聖

想樂 第二輯

方濟的故事，似乎也在趨近內在的自我，因而他所寫出來的音樂，介於自然與超越之間，在自然之上疊映著超越。鳥聲與水波是自然，這個聖方濟的布道與那個聖方濟的水面行走，是超越。

李斯特不只是寫了「兩首傳奇曲」，他更替自己的傳奇定了調，他是傳奇的記錄者，自己卻也是另一個傳奇。

07 新瓶裝新酒

第二號鋼琴協奏曲

Liszt: Concerto for Piano and Orchestra No. 2 in A major

他是介於人與神之間的特殊存在形式，
他長期塑造的形象，
比國王更高貴，
比貴族還尊榮，他彈奏出來的，
是超越於人間的音樂。

現代「獨奏會」（Recital）這個名詞，誕生於一八四〇年六月九日，那一天李斯特在倫敦的音樂會第一次採用了「獨奏會」名稱。在此之前，音樂會就是音樂會，從此之後，由一位音樂家個人擔綱全場演出的形式，有了特別的名稱，有了特殊的地位。

李斯特不只發明「獨奏會」這個名稱，他還發明了在獨奏會上全場背譜演出。他也發明了沿用至今，鋼琴獨奏會時，舞臺上鋼琴擺放的位置。鋼琴側擺，鋼琴家坐在鋼琴的左邊，觀眾看到的是鋼琴家的右側臉。在李斯特之前，鋼琴家杜賽克曾

經在舞臺上這樣擺放鋼琴，理由是杜賽克覺得自己的右臉比較好看。李斯特選擇如此擺琴的理由完全不同，他主張鋼琴家不只是彈鋼琴，而是「彈整個建築」，意思是鋼琴家不能只管自己在鋼琴上彈出什麼聲音，要負責考慮到建築的聲響效果，考慮到聽眾究竟聽見了什麼。

那樣放鋼琴，琴蓋開口朝向觀眾席，就能把最大的音量、最清楚的聲音傳送給聽眾，這是再堅實、明確不過的道理，難怪李斯特開始這麼做之後，很快地，獨奏會的鋼琴就沒有其他擺法了。

李斯特是第一個掌握各種不同時代曲目的鋼琴家，在獨奏會中演奏從巴哈一直到同時代蕭邦的作品。一八四一年底到一八四二年初，李斯特在柏林開演奏會，十個星期間舉行了二十一場音樂會，一共演奏了八十首不同的樂曲，其中五十首是背譜演出。一八三九年在維也納，他臨時答應演出貝多芬「第三號鋼琴協奏曲」，那是他從來不曾彈過的曲子，二十四小時後，他上臺完整彈了這首協奏曲。

李斯特曾兩度在超過三千人以上的觀眾面前演出。從一八三九年到一八四七年

間，李斯特巡迴全歐洲，從最西邊的庇里牛斯山一直到最東邊的烏拉山，都留下他的影蹤。在他之前，沒有任何音樂家曾經在那麼廣大的不同地區演出過。

除了這些有形的「第一」之外，李斯特還創造了另一項不該被遺忘，無形的第一。他是第一個將音樂家的身分地位，抬到比貴族富人還高的人。一八四〇年，一份音樂活動報導指稱李斯特正在申請法國騎士勳章，李斯特立刻寫了一封信鄭重否認，信中表示他對於可能獲得法國騎士勳章一無所悉，更重要地，他表明態度：「對我而言，這類榮耀只有『接受』，絕對不會去『申請』。」

那幾年間，他已經「接受」太多榮耀了，不需要也不可能去「申請」。他「接受」了比利時皇室的「獅十字」勳章、西班牙的騎士榮銜、土耳其的鑽石勳章，還有普魯士的軍功勳章，儘管他從未不曾幫普魯士打過一分鐘的仗。這些，以及其他更多數不清的，沒有一個是他去「申請」來的。

前面提到那四個勳章比較特別的地方，是李斯特經常在音樂會上配戴上臺。中間當然有炫耀的意味，不過他真正要炫耀的，是一個音樂家得到的勳章甚至多過國

王、貴族，因此音樂家在國王、貴族面前，也就沒有什麼好卑躬屈膝的。

李斯特的音樂會之所以經常製造出觀眾激動、歇斯底里的反應，一部分也就因為他長期塑造的形象，比國王更高貴，比貴族還尊榮，他是介於人與神之間的特殊存在形式，他彈奏出來的，是超越於人間的音樂。

音樂到李斯特的手中被抬到了最高的位置。海頓、莫札特被宮廷王公、主教視為奴僕，貝多芬都還要到處尋找貴族贊助，李斯特卻不，只有王公貴族來找他、來拜託他，不會有倒過來的情況。

李斯特的「第二號鋼琴協奏曲」，最早是在一八三九、四〇年間開始撰寫的，正是他的表演風靡全歐，不可一世的時代。可是這部作品寫完後，卻被他擱置在一旁，沒有出版。將近十年後，當他已經放棄演奏的風華，移居威瑪後，才從抽屜裡拿出來改寫。一八五七年他曾安排過一次「首演」，由李斯特指揮樂團，他的學生布朗薩特擔任鋼琴主奏。之後李斯特又對樂譜進行部分修改，一直到一八六一年，才修成我們今天看到的模樣。

這樣的創作過程，就讓「第二號鋼琴協奏曲」同時具備了李斯特前期與後期的風格。最明顯反映李斯特移居威瑪後的音樂思考的，是他將這首曲子另外定位為「交響協奏曲」，雖然鋼琴仍然是主奏樂器，但相較於「第一號鋼琴協奏曲」，管弦交響的角色加重了許多，有些段落樂團幫鋼琴「協奏」，卻也有其他段落是倒過來，由鋼琴為樂團，尤其是木管部，協奏。

這看起來很像布拉姆斯的「古典派」協奏觀念，讓鋼琴和樂團更平等，別老是凸顯鋼琴英雄主義表演嗎？是的，不過另一方面，李斯特更加強「新派」的特色，那就是完全離開了奏鳴曲式的架構，整首曲子不分樂章一氣呵成，而且其音樂組合的原則，是採取以一段主旋律來運用其各式各樣可能性的方式。

這種音樂組合原則，李斯特最早在舒伯特的「流浪者幻想曲」中獲得啟發，接著又在改編貝多芬「合唱交響曲」為鋼琴曲時，發現貝多芬在其中的第四樂章中也用了類似手法堆疊「快樂頌」的旋律元素變化，因而強化了他的信心。「第二號鋼琴協奏曲」中，李斯特運用了前期的舊材料，拿來發展新形式，獲得成功，他自己滿意地稱這是真正「新瓶裝新酒」的突破性作品。經過了這樣的試驗，李斯特後來就

更進一步將這種形式原則拿去當做他「交響詩」的骨幹架構。

新酒釀成，不過其中的舊成分還是聞得到，甚至因為保留了前期創作時，鋼琴部分的青春放膽性質，而讓這首作品格外引人入勝。時而我們被吸納入李斯特曲折的旋律變化中，時而那旋律隱退，光燦華麗的舊日鋼琴之神，在雲端重霧中閃現。

08

永恆生命的前奏

交響詩「前奏曲」

Lizst: Symphonic poems, Les préludes

真實活過的生命，其實只是一段前奏，
而不是本體；
人生總是在追求、等待一個遠比我們龐大、
恆久的主題，或許是上帝、
或許是真理、或許是幸福或隆崇的名聲。

「我們的人生不就只是那未知讚美詩的前奏嗎？——那首開頭第一個莊嚴音符就以死亡音調寫成的讚美詩。愛是一切存在的光燦黎明，然而命運注定：最初的歡愉必然被致命的打擊趕跑，崇高的祭臺必然被無情的雷電吞噬；承受了如此殘酷傷害後的靈魂，自風暴中走出，必然努力讓自己的記憶在原野的平靜優雅中休憩。不過人很難長久讓自己沉浸在大自然給予的原初幸福寂寥中，每當『號角響起』，他就匆忙趕赴危險的陣地，不管打的是什麼樣的戰爭，都能將他召喚到前線，在戰鬥中恢復完整的自我意識，與全副的精神能量。」

這段話寫在李斯特「前奏曲」樂譜上，表白了李斯特對「前奏」的看法。「前奏曲」全名是「（依照拉馬丁）的前奏曲」；再仔細探究，李斯特指的是法國詩人拉馬丁的作品《詩的沉思》，尤其是其中一首頌詩的內容。

因而看起來理所當然的音樂命名，「前奏曲」卻在李斯特手裡翻轉了多重意義。

這樣說吧，「前奏曲」不是「前奏曲」，不是放在什麼其他音樂之先的「前奏」；「前奏曲」本身是一部「交響詩」，其名稱不是直接來自音樂，而是來自音樂衍生的隱喻。

人真實活過的生命，其實只是一段前奏，而不是本體：這是拉馬丁建立的隱喻。人生總是在追求、等待一個遠比我們龐大、恆久的主題，或許是上帝、或許是真理、或許是幸福或隆崇的名聲。活著的時候，我們總是努力趨向那龐大、恆久的主題，但也總是要等到我們死去，不再能掙扎努力的那一刻，主題才真正彰示出來。不管再怎麼偉大的個體生命，都只能是那抽象、全幅生命的前奏。

這樣一個想法，借用了「前奏」這個音樂形式來表達，而且顯然接近於蕭邦

「前奏曲」式的形式。蕭邦寫了二十四首「前奏曲」，將之結合為一部作品，裡面包含了二十四個大小調，織出一片微型的音樂宇宙；但是個別二十四首作品卻極為短小，像是二十四道不同顏色的光亮，在夜空中倏忽燃起，很快又倏忽熄滅。

拉馬丁寫《詩的沉思》時，還沒有蕭邦的「前奏曲」，但將片刻瞬間看得比永恆更重要的浪漫主義精神，卻已然在躍動了。李斯特當然知道蕭邦的「前奏曲」，他也應該看出了拉馬丁的隱喻與蕭邦作品之間的微妙關係，所以他把拉馬丁的隱喻又推了一步：是的，具體生命只是前奏，那麼最合理的選擇應該是放棄努力掙扎，直接領受那巨大的主題就好了。

然而，沒辦法，人就是不可能坐著、躺著什麼都不做，而必須孜孜矻矻選擇自己的戰場，在戰場上流血流汗直到倒下，這努力掙扎、這「前奏」，才真正是「我們的」。

李斯特前後一共寫了十三首「交響詩」，確立了「交響詩」這個劃時代的新形式。貝多芬之後，交響曲的形式陷入了困境，製造出奇特的矛盾現象。一方面中產

階級崛起，愈來愈多城市組成了管弦樂團，也有愈來愈多的管弦音樂愛好者；但另一方面，那一代的作曲家卻無論如何做不出超越貝多芬的交響曲作品來，無法滿足聽眾日益擴大的需求。

矛盾中就產生了敷衍應付的做法。有的是結構鬆散，各樂章間缺乏連結，或根本沒有足夠內容可以填滿各樂章的交響曲。有的是拿歌劇的序曲來充數演出。更多是只能反覆演奏海頓、莫札特、貝多芬最受歡迎的有限幾首交響曲。

一八四八年後，放棄了耀眼巡迴演奏生涯的李斯特，定居在威瑪，提倡他的「新音樂」，就立意要解決這個問題。「交響詩」正是他拿出來的解決辦法。

「交響詩」融合了交響曲、歌劇「序曲」，和詩。「交響詩」基本上採取交響曲第一樂章的結構，依循古典奏鳴曲式的主要走向，給了比「序曲」更嚴格的形式指引，但維持單樂章的規模，讓一首曲子不需那麼多樂思就能寫成。

另外從歌劇序曲那裡，「交響詩」借用來了一種以音樂進行暗示的手法。「交響

詩」不是像交響曲那樣的純粹音樂，而是要讓聽眾從音樂中延伸出去，聽到音樂以外的東西。歌劇「序曲」通常用音樂來描述故事要上演的場地景物，或用音樂來預示劇中主人翁的個性，還是用音樂來呈現全劇的主要氣氛；「交響詩」也有同樣的功能設計，只是透過音樂要表達的，不是戲劇元素，而是詩。

廣義的詩，一種帶有詩意基礎的感受，人會在面對大自然、面對命運、面對悲劇、或面對幽微光影時，在內心深處湧現的詩意靈光。「交響詩」指向的，是這樣的特殊人間經驗。

李斯特留下的十三首「交響詩」中，「前奏曲」一般被排在第三號。不過從創作過程看，「前奏曲」其實是最早的一首，曲中部分內容甚至早在一八四五年，他還忙於到處奔走演奏時就寫成了，因而李斯特後來一度在給朋友的信中，將「前奏」解釋為「一條新作曲道路的前奏」。也就是說，「前奏曲」同時是他主張的「新音樂」、他開創的「交響詩」，走在最前面的一段開頭。

正因為「前奏曲」創作相對較早，李斯特當時對於管弦樂法的理解掌握還有不

少漏洞，這部作品曾經由另外一位威瑪的作曲家拉夫大幅改寫，在李斯特音樂的基礎上，增添了許多緊密細節與色彩變化。

09

要求太高的交響曲

但丁交響曲

Liszt: Dante Symphony

李斯特設計了在定音鼓盡情敲打時，
旁邊突然冒出故意用布包纏起來的銅鑼，
敲出悶悶的、詭異的聲音。
兩種聲音結合在一起，
巧妙地刻畫了但丁地獄中陰森森的火山冒湧。

早在一八四〇年代，李斯特仍然忙於密集巡迴歐洲演出時，他就起了要寫一部「但丁交響曲」的念頭。他當然讀過但丁的經典《神曲》，在他的鋼琴作品「巡禮之年」中，有一首標題就是「但丁讀後」。不過他想像中的交響曲，和鋼琴曲大異其趣，不是要用音樂來抒發、表達閱讀《神曲》產生的種種思維與感受，而是要藉管弦樂團多樣變化的聲音來轉寫、刻畫《神曲》中的場景。

一八四七年搬到威瑪之後，李斯特興高采烈地提了演出「但丁交響曲」的計畫。他特別提到，要找一位畫家製做一系列的燈籠，上面映照出《神曲》情節的插

圖，掛在樂團演出的舞臺上，而且還要設計特殊的木管樂器，在第一樂章結尾處，吹奏出「地獄的風」的聲音。

這樣的安排很花錢，不過聽起來那視聽效果非常誘人，威瑪的贊助者答應出錢，可是李斯特卻遲遲沒有將樂譜寫出來，演出就作罷了。

「但丁交響曲」的草稿在李斯特抽屜裡躺了將近十年，到一八五六年他才又拿出來，花了將近一年時間，認真改寫。到那個時候，李斯特對管弦音樂的理解更深了，也累積了更多想法，他企圖讓這首作品充滿實驗突破效果的意念，則從未改變。

完成後的「但丁交響曲」有一個代表「天使之音」的樂部，由女聲合唱團擔任，為了製造從空而降的效果，這些女生必須站在比樂團高的地方，而且不能被觀眾看到，只聞其聲不見其身。

不過更多、更特別的突破，不在表演的形式、布置上，而在樂曲的核心——樂譜和器樂聲音上。整體來說，整首曲子裡有著奇特的調性轉換，有少見的和聲進

行，有不同的節拍指示，有片段失落搖擺的樂段，必須等到再次出現後才得到音樂上的安穩解決。

分開來看，樂曲一開頭就是觸目驚心的 7/4 拍號，一個小節有七拍，而且音樂展開之後，還不是固定「前四後三」的分配，是真正運用了完整的七拍結構。

接下來，我們會看到在樂譜行間，李斯特寫了一行給樂手和指揮的指示：「這一段意味著瀆神嘲諷的笑聲，兩支豎笛和中提琴部應該演奏得很尖銳」。

在慢板的「葬禮」樂章中，有一段李斯特又特別指示低音提琴手：「要讓降 E 稍高一點點」，換句話說，不是提高半音，而是比正確音準再高一點點，但不會讓人誤會是 E。

樂器運用上，有一段李斯特設計了在定音鼓盡情敲打時，旁邊突然冒出了銅鑼聲音，但不是一般、正常的銅鑼聲，而是故意用布包纏起來的銅鑼，敲出悶悶的、詭異的聲音。兩種聲音結合在一起，巧妙地刻畫了但丁地獄中陰森森的火山冒湧。

「但丁交響曲」使用了很多新奇的和聲，在「聖母頌」樂章結束處，李斯特大膽地連續寫了九個和弦，沒有一個是落在古典樂中固定的和弦模式裡。這九個和弦預示了新的和聲邏輯，半個世紀後，成為法國印象派音樂的標準語彙。

李斯特在和聲上的大膽設計，受到華格納的啟發甚多，雖然他在這上面的實驗還比華格納更前衛，但他很有氣度地將「但丁交響曲」的結尾樂章，獻給華格納。在定稿前，李斯特邀請華格納先聽他在鋼琴上的試奏，聽到最後一段時，華格納大有意見，不喜歡那種帶有舊式宗教音樂意味的寫法，李斯特當然也就大方地接受華格納意見，將這一段修改重寫。

「但丁交響曲」樂譜出版後，李斯特立即送了一本給華格納。上面親筆題簽：

「如同味吉爾引導但丁，你引導我行經那神祕、充滿生命的和聲原野。從內心深處對你說：『你是我的老師，你是我的權威！』以不變、忠實的愛將這首作品獻給你。」

看到李斯特如此熱情的獻詞，華格納第一個反應，竟然是趕緊寫信提醒李斯特：「這段獻詞只有你知我知，不足為外人道。」華格納想得很遠：他不希望有人

看到這段獻詞，將李斯特作品的和聲和他自己的作品放在一起比較，怕那樣會有人從中察覺有他受李斯特影響的地方，有他寫得遠不如李斯特的地方。

華格納的顧慮，事後證明不全是無的放矢。不久後，有人在樂評中提及：李斯特許多較早的作品，其實已經運用上了華格納式的手法，顯然華格納受過李斯特的影響。華格納大為不快，還差點影響了兩人之間的友誼關係。

「但丁交響曲」一八五七年十二月在德勒斯登首演。那是個不折不扣的災難，理由很簡單，團員根本無法理解李斯特到底要幹嘛，他們更達不到李斯特的要求。

藏身在舞臺後面半空中的合唱團藏得太好了，連指揮的眼神都射不到他們那裡去，要如何維持聲音的準確與紀律？李斯特自己登臺指揮，排練時對著第一小提琴部說：「各位，再藍一點。」從首席以下，整個小提琴部一片茫然。他的要求必須依賴音準才有辦法表現出來，然而那個時代的樂團調音的方式極其簡陋，很多樂手能將調性主音準確演奏就很了不起了，如何處理李斯特模糊曖昧調性下的眾多上下半音呢？

對樂團的低音提琴手來說，中央八度的降 E，是高把位的音，要準確拉出都不容易，怎麼還能顧及要故意讓這個音再「稍高一點點」呢？

除了李斯特自己，其他條件都還沒有準備好。在這種情況下，「但丁交響曲」演垮了，付出的代價是當時的人乃至後來的人，無從正確地評估這部作品的真實價值。明明是李斯特最具創意且深思圓熟的作品，卻被深埋於歷史中，很難有演出的機會，太可惜了。

10 奮鬥不懈的浪漫

清唱劇「史特拉斯大教堂之鐘」

Liszt: Die Glocken des Strassburger Münsters

這些元素組構成一波波的浪濤，
這波推高、陡然降下，
另一波卻又興起，逐漸蓄積其能量……

一八七五年三月，當時已經六十多歲的李斯特，答應在布達佩斯參加一場音樂會。音樂會其中的一個曲目，是由李斯特擔任鋼琴主奏，演出貝多芬的「皇帝協奏曲」。

就在音樂會當天早晨，兩位匈牙利貴族前去探視李斯特，赫然發現他的右手包著繃帶。李斯特解釋：剛才不小心用刀切到了自己的手指。兩位貴族大吃一驚，立即的反應是：那麼晚上的協奏曲演出要取消嗎？

李斯特堅決地搖搖頭。「可是你的手指……」貴族關心地問，李斯特半開玩笑地

說：「大不了不用它們就是了！」

說他「半開玩笑」，因為晚上的「皇帝協奏曲」演出，讓所有在場的人都嚇了一大跳，包括華格納和李斯特的女兒柯西瑪。柯西瑪寫給朋友的信裡說：「我爸爸徹底打敗我們了，他演奏貝多芬鋼琴協奏曲的方式簡直前所未聞。那不是彈奏，而是純粹的音樂。」

好像不用手指，不透過手指，就讓貝多芬音樂自然流洩出來。六十歲之後的李斯特，竟然非但沒有失去他超人的技巧，甚至還能提升技巧到另一個境界——讓聽眾忘記了他的手指的存在，也忘記了彈奏這回事！

柯西瑪信中接下來還有一句話：「（華格納）說這樣的音樂消滅了其他的一切。」

被消滅的，包括在同一場音樂會上演出的華格納「指環」選曲，沒有給聽眾留下深刻印象。被消滅的，還有李斯特自己的一部清唱劇作品「史特拉斯大教堂之鐘」。這部作品那天在音樂會上首演，由李斯特自己指揮，演奏完這首曲子，才接著有「皇

帝協奏曲」；沒想到李斯特對「皇帝」的精采詮釋，使人相較之下，遺忘了「史特拉斯大教堂之鐘」。

那其實是李斯特晚年自己非常喜愛、珍視的一部作品。一八八二年六月，年過七十的李斯特，曾經在德國耶納城親自指揮演出這部作品。在現場看到李斯特指揮的人，留下了生動的紀錄。李斯特身穿一件大長袍，不帶指揮棒，空手上臺。指揮時，他並不打拍子，而是用雙手波浪狀的動作，向樂團指示樂句與強弱方向變化。只要樂團顯然明白他的意圖了，他的手甚至乾脆不揮擺。即使到了最高潮的段落，他仍保持冷靜姿態，將手臂張開，如同展翅的老鷹要隨音樂飛起，又像是要把音樂包納進自己的胸懷。

但很可惜，這首作品在李斯特有生之年，沒有能多演出幾次。一方面是因為樂曲的編制龐大，除了完整的管弦樂團之外，還要一個四部合唱團，和兩位男中音獨唱家；不過更重要的原因，或許也在於這首曲子的來源與典故，對當時歐洲聽眾相對陌生吧！

李斯特的靈感，來自於美國詩人朗法羅的作品。一八六八年年底，李斯特遇見了朗法羅，而且透過柯西瑪的翻譯，讀到朗法羅的詩，深受感動。中間經過牽延、構思，一直到一八七四年才寫成「史特拉斯大教堂之鐘」。

這首作品分成兩個部分，標題為「不懈奮鬥」的前奏，以及標題為「鐘」的主體部分。「不懈奮鬥」是朗法羅最有名的詩，詩裡寫一個青年往高山上爬，身上帶著一面旗幟，上頭寫著「不懈奮鬥」。他不斷前進、不斷攀升，經歷各種挑戰、克服諸多困難，在越過高山隘口抵達終點時，他昏迷死去了，凍成冰的手裡依然握著那面「不懈奮鬥」的旗子。

第二部分則取材自朗法羅長詩《金色傳奇》中的序章。講的是魔鬼和空氣中的邪靈全力想要拉下史特拉斯堡大教堂頂上的十字架，當他們動作中，教堂的群鐘突然大響，驚動了聖者與天使，他們趕來保衛十字架，讓魔鬼無法得逞。

「把鐘抓住，停住那鐘聲！」魔鬼對惡靈們大叫。「把鐘甩到地上去！」他又接著下令。不過那些惡靈做不到，他們回報：「這些鐘曾經在聖水中沉浸過，我們再

唱出了堅決的意念：「我哀悼亡者！我趕走瘟疫！我讚頌聖日！」魔鬼再三運用其黑暗勢力，鐘卻持續發出清亮的聲響，大的力量都對它們無效。

魔鬼從天而降，到地獄深處，他的力量源頭，來自於吸收死者骨灰之間的能量，但即便如此，仍然無法停止鐘聲。於是魔鬼只能恨恨地宣告撤退：「我們走吧！讓時間，最了不起的破壞者，來處理這些鐘吧，在黎明來前我們必須離開。」

李斯特讓音樂裡充滿了各種戲劇性元素，來傳遞故事的意念。有鐘聲、有魔鬼的嚎叫、有暴風雨的襲擊，有遠方傳來修士們頌經的聲音，還有地獄死者的呻吟。更重要的，李斯特這些三元素組構成一波波的浪濤，這波推高、陡然降下，另一波卻又興起，逐漸蓄積其能量……以此形式來傳遞那種「不懈奮鬥」、絕不放棄的精神主題，和前奏部分相呼應。

六十多歲了，還想著「不懈奮鬥」。在這部晚年的代表作裡，李斯特一改年輕時的習慣，以光明和黑暗的對比來規範其樂念，不再給予魔鬼詼諧幽默，帶著惡戲般的性格。這個時候，他重新崇奉天主教，經常沉浸在宗教的氣氛裡。

然而他那「不懈奮鬥」的意念，畢竟還是延續著浪漫主義的情調，很難放進嚴格、平庸的天主教框架中；傳統天主教徒很難忍受、更難理解他音樂中不和諧、混亂戰鬥的部分。而非天主教徒又很難進入他採用的「清唱劇」宗教音樂形式裡，更缺乏對他宗教虔信的同情。

兩面不討好，於是這樣一部傑作，就成了李斯特作品中的遺珠了，幾乎完全被忽略。不過像華格納這樣的人，在仔細思考後，還是認得出其內在光芒的。華格納原先覺得「史特拉斯大教堂之鐘」不知所云，然而在聽過其演出之後，他悄悄地吸收了其中的亮點，將之轉寫入他自己的歌劇「帕西法爾」裡。

附錄　人名對照表

| 沙多 | Victorien Sardou |
| 但丁 | Dante Alighieri |

八劃	孟德爾頌	Felix Mendelssohn Bartholdy
	易沙意	Eugene Ysaye
	拉威爾	Joseph-Maurice Ravel
	拉赫曼尼諾夫	Sergei Vasilievich Rachmaninoff
	帕格尼尼	Niccolò Paganini
	雨果	Victor-Marie Hugo
	佩多拉克	Francesco Petrarca
	季弗拉	Georges Cziffra
	阿勞	Claudio Arrau
	阿格麗希	Martha Argerich
	林姆斯基・高沙可夫	Nikolai Rimsky-Korsakov
	所羅門先生	Johann Peter Solomon
	味吉爾	Virgil

九劃	韋瓦第	Antonio Lucio Vivaldi
	姚阿幸	Joseph Joachim
	拜倫	George Byron
	威爾第	Giuseppe Verdi
	派西耶羅	Giovanni Paisiello
	韋伯	Carl Maria von Weber

十劃	海飛茲	Jascha Heifetz
	哲葛第	Joseph Szegeti
	恩內斯古	George Enescu

馬奎斯	García Márquez
馬克斯·布洛德	Max Brod
馬利安尼	Angelo Mariani
馬佐尼	Alessandro Manzoni
朗法羅	Henry Wadsworth Longfellow
亞倫斯基	Anton Arensky
席勒	Ferdinand Hiller
家梅貝爾	Giacomo Meyerbeer
海頓	Franz Joseph Haydn
徐士邁爾	Franz Xaver Süssmayr
拿破崙	Napoléon Bonaparte

十一劃

莫札特	Wolfgang Amadeus Mozart
梅湘	Olivier Messiaen
理查·史特勞斯	Richard Strauss

十二劃

堤邦	Jacques Thibaud
喬治·布里治陶爾	George Bridgetower
喬絲法·霍佛	Josepha Hofer
普契尼	Giacomo Puccini
舒曼	Robert Schumann
舒伯特	Franz Schubert
畢哈利	James Bihari
費爾曼	Emanuel Feuermann
華爾色格	Franz von Walsegg
華格納	Richard Wagner

十三劃	塔替尼	Giuseppe Tartini
	歌德	Johann Wolfgang von Goethe
	奧爾	Leopold Auer
	達蘭妮	Jelly d'Arányi
	楊納傑克	Leoš Janáček
	雷瑙	Nikolas Lenau
	聖桑	Charles Saint-Saëns
	賈昆	Jacquin
	詹寧斯	Charles Jennens
	董尼才第	Domenico Donizetti
	奧芬巴哈	Jacques Offenbach

十四劃	維尼奧斯基	Henryk Weniawski
	赫塞	Hermann Hesse
	瑪格莉特・西恩斯	Margarethe Siems
	瑪麗・安東涅	Marie Antoinette
	蒙臺威爾第	Claudio Monteverdi

| 十五劃 | 徹爾尼 | Carl Czerny |
| | 魯賓斯坦 | Arthur Rubinstein |

十六劃	歐文	Wilfred Owen
	歐伊斯特拉夫	David Oistrakh
	蕭邦	Frédéric Chopin
	霍洛維茲	Vladimer Horowitz

LF042

想樂 第二輯

作者｜楊照
執行副總編輯｜余宜芳
副主編｜盧宜穗
封面設計｜蔡南昇

出版者｜天下遠見出版股份有限公司
創辦人｜高希均、王力行
遠見・天下文化・事業群 董事長｜高希均
事業群發行人／CEO｜王力行
版權部經理｜張紫蘭
法律顧問｜理律法律事務所陳長文律師　著作權顧問／魏啟翔律師
地址｜台北市104松江路93巷1號2樓
讀者服務專線｜(02) 2662-0012
傳真｜(02)2662-0007；(02)2662-0009
電子郵件信箱｜cwpc@cwgv.com.tw
直接郵撥帳號｜1326703-6號　天下遠見出版股份有限公司

電腦排版｜極翔企業有限公司
製版廠｜東豪印刷事業有限公司
印刷廠｜崇寶彩藝印刷股份有限公司
裝訂廠｜政春裝訂實業有限公司
登記證｜局版台業字第2517號
總經銷｜大和圖書書報股份有限公司　電話｜(02)8990-2588
出版日期｜2012年09月28日第一版第1次印行

定價｜320元
ALL RIGHTS RESERVED
ISBN 978-986-320-031-4
書號　LF042
天下文化書坊　http://www.bookzone.com.tw

※本書如有缺頁、破損、裝訂錯誤，請寄回本公司調換。
※本書僅代表作者言論，不代表本社立場。

國家圖書館出版品預行編目資料

想樂. 第二輯 / 楊照作. -- 第一版. -- 臺北市：天下遠
見, 2012.09
面；　公分. -- (生活風格；LF042)

ISBN 978-986-320-031-4(平裝)

1.音樂欣賞 2.文集
910.38　　　　　　　　　101017319